TRANSactions

Essay by

Stephanie Hanor

Catalogue Entries by

Spring deBoer

Miki Garcia

Monica Garza

Stephanie Hanor

Toby Kamps

Albert Park

Lauren Popp

Jillian Richesin

Rachel Teagle

Preface by

Hugh M. Davies

TRANSactions

CONTEMPORARY
LATIN AMERICAN
AND LATINO ART

MUSEUM OF CONTEMPORARY ART SAN DIEGO

Published on the occasion of the exhibition *TRANSactions: Contemporary Latin American and Latino Art.*

TRANSactions: Contemporary Latin American and Latino Art is organized by the Museum of Contemporary Art San Diego. The exhibition is made possible by the generous contributions of MCASD's International Collectors, the City of San Diego's Commission for Arts and Culture, and The James Irvine Foundation.

the James Irvine foundation

Exhibition Itinerary

Museum of Contemporary Art San Diego
La Jolla, California
September 17, 2006–May 13, 2007

Memorial Art Gallery, University of Rochester
Rochester, New York
October 6–December 30, 2007

High Museum of Art
Atlanta, Georgia
February 9–May 4, 2008

Weatherspoon Art Museum, University of
North Carolina
Greensboro, North Carolina
June 22–September 21, 2008

ISBN 10: 0-934418-66-7 (softcover)
ISBN 13: 978-0-934418-66-9 (softcover)
ISBN 10: 0-934418-65-9 (hardcover)
ISBN 13: 978-0-934418-65-2 (hardcover)
Library of Congress Control Number: 2005938168

Available through D.A.P./Distributed Art Publishers
155 Sixth Avenue, 2nd Floor
New York, NY 10013
Tel: (212) 627-1999
Fax: (212) 627-9484

Cover: Iñigo Manglano-Ovalle, *Paternity Test (Museum of Contemporary Art San Diego)* (detail), 2000. Chromogenic prints of DNA analysis. 30 prints: 60 × 19½ in. (152.4 × 49.5 cm) each. Museum purchase with partial funds from Cathy and Ron Busick, Diane and Christopher Calkins, Sue K. and Dr. Charles C. Edwards, Dr. Peter C. Farrell, and Murray A. Gribin. 2000.24

Endsheets: Tania Candiani, *Avidez (Greedy),* 2002. Acrylic, graphite, fabric sewn with cotton thread. 74¾ × 94½ × 2 in. (189.9 × 240 × 5.1 cm). Museum purchase, Elizabeth W. Russell Foundation Fund. 2002.37

Title page: Ana Mendieta, *Silueta (Silhouette),* 1976–2001. Cibachrome print. 8 × 10 in. (20.3 × 25.4 cm). Museum purchase, International and Contemporary Collectors Funds. 2002.7.1–9

Pages 30–31: Sandra Cinto, *Untitled* (detail), 1998. Photograph, edition 5 of 5. 28¾ × 51 in. (73 × 129.5 cm) framed. Museum purchase, Contemporary Collectors Fund. 1999.18

Pages 118–19: Julio César Morales, *Caramelo* (detail), 2002. 3-channel video DVD installation, edition of 50. 0:30 min. each, overall dimensions variable. Museum purchase with proceeds from Museum of Contemporary Art San Diego Art Auction 2002. 2002.40

Pages 152–53: Gabriel Orozco, *Long Yellow Hose,* 1996. Plastic watering hose. 1,200 ft. (365.76 m). Museum purchase. 1997.7

All photographs by Pablo Mason unless otherwise indicated below.
pp. 20, 34 Courtesy Ituralde Gallery, Los Angeles; pp. 155 (fifth from top on left), 156 (top left, second from top on right) Mary Kristen; pp. 80, 135 Richard A. Lou; pp. 118–19, 138 Courtesy Julio César Morales; p. 45 Courtesy The Museum of Modern Art; pp. 102, 146 (below) Courtesy Marcos Ramírez ERRE; p. 147 (above) Courtesy Armando Rascon; p. 8 Reuters/Marcos Brindicci; pp. 30–31, 32, 33, 38–39, 50, 68, 69, 70, 71, 86, 92, 95, 98, 99 (above), 103, 107, 109, 128, 132, 141, 142, 147 (below), 152–53, 154, 155 (second from top on left), 156 (all except top left, first and second from top on right) Philipp Scholz Rittermann; p. 15 (third and fourth from top on left; second from top on right) Louis Romano

English edited by Sherri Schottlaender
Spanish edited by Dr. Fernando Feliu-Moggi
Translated by Dr. Fernando Feliu-Moggi and
 Alicia Kozameh
English and Spanish proofread by Xavier Patricia
 Callahan
Designed by John Hubbard
Produced by Marquand Books, Inc., Seattle
 www.marquand.com
Color separations by iocolor, Seattle
Printed and bound in China by C&C Offset
 Printing Co., Ltd.

CONTENTS

PREFACE

¡Pobre México! Tan lejos de Dios, y tan cerca de los Estados Unidos[1]
(Poor Mexico! So far from God, and so close to the United States)

TRANSactions is the fourth in a series of publications accompanying traveling exhibitions drawn from the permanent collection of the Museum of Contemporary Art San Diego (MCASD). The first, published in 1990 and entitled *Selections from the Permanent Collection*, featured thirty-five major works that would otherwise have been in storage while the museum completed construction of the Robert Venturi–designed additions to the La Jolla facility. The second in the series, *Blurring the Boundaries*, drew from the museum's extensive collection of installation pieces and was presented in 1997 to celebrate the new building before traveling to five other museums across the country. The third exhibition and catalogue, *Lateral Thinking* (2002), focused on very contemporary work, art made in the 1990s and only very recently acquired by MCASD. The present volume and accompanying exhibition chronicle the museum's extensive engagement with Latin American and Latino art. The first bilingual book in the series, *TRANSactions* extends MCASD's practice of publishing the collection and sharing our holdings with other museums and thus broader audiences.

The prefaces of previous permanent collection volumes have served as snapshots of cultural preoccupations at the time they were written. The preface to *Blurring the Boundaries*, for example, argued for the continuation of the National Endowment for the Arts and its invaluable support of individual artists and adventuresome exhibitions; at the time, the agency was under serious attack by cultural critics. *Lateral Thinking*'s preface—written twenty days after 9/11/2001—was understandably preoccupied with the U.S. invasion of Afghanistan and the recent destruction of the Buddhas of Bamiyan by the Taliban, an act of cultural obliteration that has since resonated even larger in history. With Latin America as its focus, this volume's preface logically addresses the increasingly complicated relations with our neighbors to the south.

We who live on the border with Mexico believed that a new era had dawned when Vicente Fox was elected president of Mexico, with his National Action Party overthrowing more than seventy years of Institutional Revolutionary Party (PRI) dominance. This Marlboro Man—right out of central casting—and former Coca-Cola CEO seemed the ideal *amigo* for our Texan president, and their initial meetings held great promise for cultural and commercial exchange and improved immigration policy. Yet the halcyon

PREFACIO

¡Pobre México! Tan lejos de Dios, y tan cerca de los Estados Unidos[1]

TRANSacciones es la cuarta en una serie de publicaciones que acompañan exhibiciones itinerantes que son parte de la colección permanente del Museum of Contemporary Art San Diego (MCASD). La primera, publicada en 1991 y titulada *Selections from the Permanent Collection (Selecciones de la colección permanente)*, presentó treinta y cinco trabajos muy importantes que, de otro modo, habrían estado en depósito durante el tiempo en que el museo llevaba a cabo la construcción de las áreas adicionales en las instalaciones de La Jolla diseñadas por Robert Venturi. La segunda de la serie, *Blurring the Boundaries: Installation Art 1969–1996 (Suavizando los límites: Instalación 1969–1996)*, se compuso de piezas pertenecientes a la extensa colección de instalaciones del museo, y fue presentada en 1997 para celebrar el nuevo edificio antes de viajar a otros cinco museos en el país. La tercera exhibición (y catálogo), *Lateral Thinking: Art of the 1990s (Pensamiento lateral: Arte de la década de 1990)* (2001), se concentró en trabajos muy contemporáneos, obras de arte realizadas durante los 90 y sólo muy recientemente adquiridas por MCASD. El presente volumen y la muestra que lo acompaña es una crónica del amplio compromiso del museo con el arte latinoamericano y el arte latino. El primer libro bilingüe de la serie, *TRANSacciones* amplía la práctica de MCASD de publicar su colección y de compartir sus posesiones con otros museos para, de esa manera, extenderse a un público mayor.

Los prefacios a previos volúmenes de colecciones permanentes han servido como instantáneas de temas de interés cultural pertinentes en el momento en que fueron escritos. El prefacio de *Blurring the Boundaries*, por ejemplo, defiende la continuación del valioso apoyo del National Endowment for the Arts a artistas individuales y por aventurarse a algunas exhibiciones; en ese momento la agencia se encontraba bajo serios ataques hechos por la crítica cultural. El prefacio a *Lateral Thinking* —escrito veinte días después del 11 de setiembre de 2001— mostraba una compren sible preocupación por la invasión de los Estados Unidos en Afganistán y la en ese momento reciente destrucción de los Budas de Bamiyan por los talibanes, una acción de arrasamiento cultural que desde entonces ha resonado aun más ampliamente en la historia. Enfocado hacia América Latina, el prefacio de este volumen lógicamente se dirige a las cada vez más complejas relaciones con nuestros vecinos del sur.

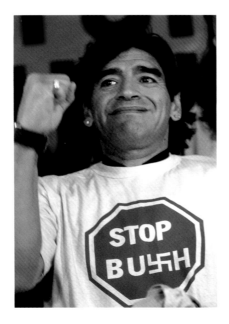

Argentine soccer legend Diego Maradona wears T-shirt with anti-Bush logo in Buenos Aires, Argentina, November 3, 2005. Reuters/Marcos Brindicci.

days of "*mi rancho es su rancho*" were soon ended when Fox and company failed to follow Bush into Iraq, and new fears of terrorist infiltration have given further momentum to those who want to buffer the barrier dividing our two countries. In fact, border xenophobia has now reached such an absurd level that Duncan Hunter, a San Diego congressman, has seriously proposed extending the ten-foot-high fence that separates San Diego and Tijuana to run the entire two-thousand-mile length from San Diego to the Gulf of Mexico. At a cost of $1 million per mile, this project would be a windfall boon to the fencing industry as it transformed the United States into the largest gated community in the world—imagine the Berlin Wall extended across all of Germany.

Like our tenuous diplomatic connections with Mexico, strained by talk of the border wall and virulent anti–Mexican immigrant fervor in the border states of the United States, our relations with South America are also at an all-time low. With a U.S. foreign policy that unilaterally declares that you are with us or you're irrelevant, as well as a defiant refusal to sign the Kyoto Protocol or even recognize global warming, it is not hard to understand why our president was so poorly received at the November 2005 Summit of the Americas in Argentina. The images are indelible: vast, protesting crowds in Mar del Plata, Argentina, carried banners or wore T-shirts emblazoned with STOP BUSH (with the S in the president's name replaced by a dollar sign or a swastika), and they cheered Venezuelan President Hugo Chávez and Argentine soccer star Diego Maradona as they declared the U.S. leader to be "human trash." These scenes would indicate that a fair amount of diplomatic fence-mending or border barrier removal is in order.

After World War II and throughout the Cold War, our State Department—with the involvement of the CIA—funded traveling exhibitions of contemporary American art to celebrate freedom of expression, in stark contrast to the controlled culture behind the Iron Curtain. The individual exuberance of wildly dripped abstract paintings by Jackson Pollock clearly trumped the stilted state propaganda exemplified by hack Soviet social realist paintings of heroic, happy workers. Cultural exchanges frequently have preceded positive changes in foreign policy, Nixon's overtures to China being a prime example. Unfortunately, we now have virtually no governmental support for traveling exhibitions or visits abroad by performance groups; the current government's official funding of art has been much more inward-turning, providing support for laudable programs such as performances of Shakespeare in rural theaters or "arts education" efforts that will never raise political hackles, but moving away from the kind of ambitious and expansive promulgation of culture that was seen in the Cold War period.

Against the backdrop of official unilateralist foreign policy and de facto cultural benign neglect, MCASD presents *TRANSactions* as an old-fashioned attempt to promote the understanding of others through the experience of their culture—ours is a humble but time-tested effort to foster international empathy through the sharing of art. *TRANSactions* features the work of forty-eight painters, sculptors, photographers,

Los que vivimos en la frontera con México creimos que una nueva era había nacido cuando Vicente Fox fue electo presidente de México, con su Partido de Acción Nacional (PAN) habiendo derrumbado más de setenta años de dominación del Partido Revolucionario Institucional (PRI). Este hombre de Marlboro —de apariencia física perfecta para su rol— y ex-presidente de Coca-Cola, parecía el amigo ideal para nuestro presidente tejano, y la reunión inicial de ambos contuvo grandes promesas en relación a intercambios culturales y comerciales y en el mejoramiento de la política inmigratoria. Sin embargo los días felices de "mi rancho es su rancho" pronto llegaron a su fin cuando Fox y compañía no lograron seguir los pasos de Bush hacia Irak y nuevos miedos de infiltración terrorista dio ímpetu a los que tienen interés en proteger las barreras que dividen nuestros países. De hecho, la xenofobia de la frontera ha alcanzado hoy niveles tan absurdos que Duncan Hunter, un congresista de San Diego, ha hecho una seria propuesta de extender la cerca de diez pies de altura que separa San Diego de Tijuana a través de las dos mil millas que van desde San Diego hasta el Golfo de México. Con un costo de un millón de dólares por milla, este proyecto sería una ventaja caída del cielo para la industria de las cercas, ya que transformaría a los Estados Unidos en la comunidad más extensamente cercada del mundo —imagínense el Muro de Berlín cruzando toda Alemania.

Como nuestras ténues conexiones diplomáticas con México, tensadas por las conversaciones sobre la cerca fronteriza y por el virulento fervor anti-inmigrantes mexicanos en las fronteras que dan con Estados Unidos, nuestras relaciones con Sudamérica son peores que nunca. Con una política exterior de los Estados Unidos que declara unilateralmente que se está con nosotros o se es irrelevante, así como un desafiante rechazo a firmar el Protocolo de Kyoto o a ni siquiera reconocer el calentamiento global, no es difícil comprender por qué nuestro presidente fue tan mal recibido en la Cumbre de las Américas de noviembre de 2005 en Argentina. Las imágenes son indelebles: vastas cantidades de gente protestando en Mar del Plata, Argentina, llevando pancartas o camisetas ilustradas con las palabras *STOP BUSH* (con la *S* del apellido del presidente reemplazada por un signo de dólar o por una esvástica), mientras aclamaban al presidente de Venezuela Hugo Chávez y a la estrella argentina de fútbol, Diego Maradona, declarando al líder de los Estados Unidos "basura humana". Estas escenas indicarían que es mandatorio que los diplomáticos lleven a cabo el mejoramiento de las relaciones con los países del sur.

Después de la Segunda Guerra Mundial y a lo largo de la Guerra Fría, nuestro Departamento de Estado —con la complicidad de la CIA— financió exhibiciones itinerantes de arte estadounidense contemporáneo para celebrar la libertad de expresión, en total contraste con el control de la cultura existente detrás de la Cortina de Hierro. La exuberancia individual de las pinturas abstractas de Jackson Pollock, con sus salvajes chorreados, claramente triunfó sobre la afectada propaganda del estado ejemplificada por las pinturas de baja calidad estética del realismo social soviético de heroicos, felices obreros. Los intercambios culturales frecuentemente han precedido cambios positivos en la política exterior, siendo la propuesta de Nixon hacia China un excelente ejemplo. Desafortunadamente no tenemos ahora casi ningún apoyo gubernamental para exhibiciones itinerantes o visitas al exterior hechas por grupos de actuación; el financiamiento oficial para las artes del actual gobierno ha sido mucho más dirigida al interior, proveyendo apoyo para loables programas como por ejemplo representaciones de Shakespeare en teatros rurales o a la "educación en las artes", esfuerzos que nunca traerán inconvenientes políticos, pero que se alejan de la clase de promulgaciones culturales ambiciosas y expansivas que se vieron durante el período de la Guerra Fría.

Contra el telón de fondo de la política exterior oficial de corte unilateral y la benigna negligencia cultural, el MCASD presenta *TRANSacciones* como un intento al estilo antiguo de promover la comprensión de los otros a través de la experiencia de su cultura —el nuestro es un esfuerzo humilde pero con resultados probados en el tiempo— para fomentar la empatía internacional compartiendo el arte. *TRANSacciones*

video makers, and conceptual artists who hail from South America, Central America, the Caribbean, and North America. Not surprisingly, given our museum's proximity to Mexico, the largest representation—sixteen artists—comes from our immediate neighbor to the south. Brazil and the United States contribute eight and nine artists, respectively; Cuba, six; and Argentina, Chile, and Colombia are each represented by two artists. One artist was born in Spain and one in Belgium. There are thirty-four men and fourteen women in the mix.

This modest numerical summary indicates that we have barely scraped the surface of Latino and Latin American art, but there is sufficient evidence within the exhibition to demonstrate the extraordinary breadth and depth of cultural achievement in this vast and highly diverse region and to attest to artistic accomplishment of the highest order. While it is no longer useful (if it ever was) to identify "Latin American" themes, individual artworks do embody ideas and influences that are particular to and evocative of a specific place.

One would be hard-pressed to more powerfully memorialize those who have "disappeared" in Colombia than through the *Cemetery—Vertical Garden* created by María Fernanda Cardoso or the untitled cement-filled furniture of Doris Salcedo. Similarly, José Bedia captures the melting pot of religions and cultures that is Cuba and its widespread diaspora in *¡Vamos saliendo ya! (Let's Leave Now!)*. And Adriana Varejão's disturbing three-dimensional image of pink organs bursting through a grid of blue-and-white Portuguese tile, *Azulejaria "De Tapete" em Carne Viva (Carpet-Style Tilework in Live Flesh)*, speaks viscerally to the upheaval of the indigenous spirit now violently emerging in once-colonial Brazil. Personally poignant for me is Jamex and Einar de la Torre's *El Fix (The Fix)*, which maps Mexico, attaching a blown glass mandorla of the baby Jesus at the country's heart and capital, Mexico City, as a crucifix syringe plunges into the arm that is Tijuana and Baja California. Recalling the tyrannical Porfirio's cynical comment about his country, which would soon undergo a turbulent revolution at the turn of the last century, *El Fix* might serve as a most apt metaphor for the current state of affairs between our country and our neighbors throughout Latin America.

Hugh M. Davies
The David C. Copley Director
December 21, 2005

Note
1. A quote widely attributed to Porfirio Díaz, the autocratic president of Mexico (1876–80 and 1884–1910), whose dictatorial rule was ultimately overthrown by the Mexican Revolution.

presenta el trabajo de cuarenta y ocho pintores, escultores, fotógrafos, filmadores de video y artistas conceptuales que nos dicen de su presencia desde Sudamérica, Centroamérica, el Caribe y Norteamérica. No sorprende que, dada la proximidad de nuestro museo con México, el grupo más representado —diesiséis artistas— sea el que llega de nuestro inmediato vecino hacia el sur. Brasil y los Estados Unidos contribuyen con ocho y nueve artistas respectivamente, Cuba con seis, y Argentina, Chile y Colombia están, cada uno de ellos, representados por dos artistas. Uno de ellos nació en España y uno en Bélgica. Son treinta y cuatro hombres y catorce mujeres.

Esta modesta síntesis numérica indica que apenas hemos rasgado la superficie del arte latino y latinoamericano, pero existen suficientes pruebas dentro de la exhibición para demostrar la extraordinaria extensión y profundidad de los logros culturales en esta vasta y altamente diversa región y para atestiguar los resultados artísticos del más alto nivel. Mientras ha dejado de ser útil (si alguna vez lo fue) identificar temas "latino-americanos", el trabajo artístico individual encarna ideas e influencias que son particulares a y evocativas de un lugar específico.

Uno estaría en apuros si intentara encontrar una obra que conmemore más poderosamente a los que han "desaparecido" en Colombia que *Cemetery—Vertical Garden (Cementerio—Jardin Vertical)* creado por María Fernanda Cardoso o por el mueble lleno de cemento de Doris Salcedo. Así también José Bedia capta la mezcla de religiones y culturas que son Cuba y su extendida diáspora en *¡Vamos saliendo ya!* Y la perturbadora imagen tridimensional de Adriana Varejão de órganos rosados estallando a través de un enrejado de azulejos portugueses en azul y blanco, *Azulejaria "De Tapete" em Carne Viva (Azulejos y estilo tapete en carne viva)*, habla visceralmente del cataclismo del espíritu indígena ahora emergiendo violentamente en el Brasil una vez colonial. Quizá personalmente conmovedor, en mi caso, sea *El Fix*, de Jamex y Einar de la Torre, que traza el mapa de México sujetando una mandorla de vidrio soplado del Niño Jesús en el corazón y capital del país, la Ciudad de México, mientras un crucifijo de jeringas se clava en el brazo que son Tijuana y Baja California. Recordando la cínica frase del tiránico Porfirio sobre su país, que pronto pasaría por una turbulenta revolución sobre el final del siglo pasado, *El Fix* podría funcionar como la metáfora más apta para el actual estado de las relaciones entre nuestro país y nuestros vecinos de Latinoamérica.

Hugh M. Davies
El Director, David C. Copley
21 de diciembre de 2005

Nota
1. Cita atribuida a Porfirio Díaz, autócrata presidente de México (1876–80 y 1884–1910), cuyo gobierno dictatorial fue finalmente derrocado por la Revolución Mexicana.

ACKNOWLEDGMENTS

Alfred Jaar, *Six Seconds/It Is Difficult (Seis segundos/Es difícil)* (detail/detalle), 2000

Located in San Diego, the largest city on the border between the United States and Mexico, the Museum of Contemporary Art San Diego (MCASD) has a unique opportunity to address and reach out to a community that is strongly inflected by regional and hemispheric concerns. A major gateway to Latin America, San Diego has extensive ties to its twin city—Tijuana, Mexico—and the border crossing there is the most heavily traversed in the world. Since the mid-1980s, MCASD has made a priority of collecting art from the immediate binational region, as well as from Latin America as a whole. Through our long-term commitment to this area of collecting and through a program of ongoing artist residencies and special exhibitions, MCASD seeks to serve the community as a truly bicultural art resource. *TRANSactions: Contemporary Latin American and Latino Art* continues the Museum's long history of initiating exhibitions and programs that examine Latin American art and culture. These exhibitions include: *La Frontera/The Border: Art About the Mexico–United States Border Experience* (1993); *Frida Kahlo, Diego Rivera, and Twentieth-Century Mexican Art* (2000); *Ultrabaroque: Aspects of Post-Latin American Art* (2000); *Torolab: Laboratorio of the Future in the Present* (2001); *Strange New World: Art and Design from Tijuana* (2006); and one-person exhibitions of the work of more than a dozen emerging artists of Latin American or Latino background.

Collecting contemporary Latin American and Latino art has been a long-standing priority of MCASD, and these works continue to be a significant percentage of new acquisitions. This catalogue fulfills several objectives: it provides a context for our Latin American holdings; it demonstrates the Museum's dedication to and innovation in collecting and commissioning the work of Latin American artists; and it supplies scholarly research and writing on this aspect of our collection, providing a valuable resource for both the general public and art historians. *TRANSactions* is the fourth in an ongoing series of traveling, thematic permanent collection exhibitions and scholarly catalogues that document MCASD's holdings and provide an opportunity to share them with other communities around the country. These exhibitions and books (*Selections from the Permanent Collection* [1990], *Blurring the Boundaries: Installation Art 1969–1996* [1997], and *Lateral Thinking: Art of the 1990s* [2002]) emphasize the myriad strengths of our collection and the breadth and depth of our holdings. It is our goal to continue to document the permanent collection through these thematic publications and traveling exhibitions, thus allowing us to share MCASD's collection with a wider audience. Our Latin American and Latino holdings represent a well-recognized and special asset of this museum which deserves to be more widely seen and appreciated.

RECONOCIMIENTOS

U bicado en San Diego, la ciudad más grande de la frontera entre los Estados Unidos y México, el Museum of Contemporary Art San Diego (MCASD) tiene la posibilidad única de dirigirse y de acercarse a una comunidad en la que pesan enfáticamente las inquietudes de orden regional y hemisférico. Por ser un puente de importancia hacia Latinoamérica, San Diego tiene vastos vínculos con su "ciudad gemela" —Tijuana, México— y el cruce fronterizo en esta zona es el más transitado del mundo. Desde mediados de los 80 el MCASD ha tenido como prioridad coleccionar arte de la región de fronteras, así como también de toda Latinoamérica. A través de este compromiso a largo plazo con esta región, y a través del ininterrumpido programa de artistas en residencia y de exhibiciones especiales, el MCASD tiene como objetivo servir a la comunidad como un verdadero recurso de arte bicultural. *TRANSacciones: Arte contemporáneo latinoamericano y latino* continúa la larga historia del Museo de crear exhibiciones y programas que examinan el arte y la cultura latinoamericanos. Estas muestras incluyen *La frontera/The Border: Arte acerca de la experiencia en la frontera México–Estados Unidos* (1993); *Frida Kahlo, Diego Rivera y el arte mexicano del siglo XX* (2000); *Ultrabarroco: Aspectos del arte post-latinoamericano* (2000); *Torolab: Laboratorio del futuro en el presente* (2001); *Extraño nuevo mundo: Arte y diseño desde Tijuana* (2006); y más de una docena de muestras unipersonales del trabajo de nuevos artistas de origen latinoamericano y latino.

Coleccionar arte contemporáneo latinoamericano y latino ha sido prioridad del MCASD por mucho tiempo, y estas obras continúan representado un alto porcentaje de nuestras nuevas adquisiciones. Este catálogo cumple con varios objetivos: provee un contexto a las obras latinoamericanas que son propiedad del Museo; demuestra la dedicación que tiene el Museo de coleccionar de manera innovadora y poner en circulación el trabajo de artistas latinoamericanos, y suministra investigación erudita y documentación escrita sobre este aspecto de nuestra colección proveyendo, así, un valioso recurso tanto para el público general como para los historiadores de arte. *TRANSacciones* es la cuarta de una serie continuada de muestras de colecciones permanentes temáticas itinerantes y catálogos académicos que documentan las propiedades del MCASD, y dan la oportunidad de compartirlas con otras comunidades de todo el país. Estas muestras y estos libros (*Selections from the Permanent Collection* [1990], *Blurring the Boundaries: Installation Art 1969–1996* [1997], and *Lateral Thinking: Art of the 1990s* [2002]) ponen énfasis sobre la gran fuerza de nuestra colección y la amplitud y la profundidad de nuestras piezas de arte. Es nuestra meta continuar documentando nuestra colección permanente a través de estas publicaciones temáticas y exhibiciones itinerantes, de manera de poder compartir las

A project such as *TRANSactions* touches upon the resources of many areas of the Museum, and thus it reflects broad support. I am grateful, first and foremost, to our Board of Trustees. Their significant financial contributions provide the underpinnings of our exhibitions, educational programs, and acquisitions, including many of the works featured in *TRANSactions*. Without their generosity year after year, the Museum would never be able to achieve its ambitious goals. The exhibition and catalogue would not have been possible without the contributions of the museum's International Collectors, our highest-level donor group; many of the works in *TRANSactions* are the direct result of the Collectors' support and foresight in acquiring works for MCASD's permanent collection. I thank them for their generosity, which has allowed us to expand our Latin American holdings.

I would also like to express my gratitude to two institutional funders—one public, one private—that have likewise been instrumental to our organization and presentation of *TRANSactions*, and to all of our permanent collection projects. The City of San Diego's Commission for Arts and Culture has been a major supporter of MCASD's efforts to diversify our programming and audiences, and we appreciate their funding for this project and so many others. The James Irvine Foundation has a mission to expand opportunities for the people of California to participate in a vibrant, successful, and inclusive society, and through a series of major operational and program grants to MCASD, it has been the largest and most consistent foundation donor in our history. *TRANSactions*, with its focus on our Latino and Latin American holdings, reflects the Irvine Foundation's shared interest in our broadening audience base.

Many MCASD staff members have dedicated their time and expertise to both the catalogue and the exhibition. I especially want to thank our Curator, Dr. Stephanie Hanor, for her dedication and skill in overseeing all aspects of this project. The book and traveling exhibition would not have been possible without the support and energy of Curator Dr. Rachel Teagle, Curatorial Coordinator Megan Womack, Curatorial Assistant Spring deBoer, Registrar Anne Marie Purkey Levine, Assistant Registrar Therese James, Education Curator Monica Garza, Chief Preparator Ame Parsley, Preparator Dustin Gilmore, Librarian Andrea Hales, Museum Manager Drei Kiel, Annual Giving Manager Synthia Malina, and our Curatorial Interns Erin Fowler, Arathi Menon, and Regina Guzman. Additional thanks are due to Director of External Affairs Anne Farrell, Director of Institutional Advancement Jane Rice, and Deputy Director Charles Castle. I'd especially like to acknowledge the scholarship provided by the contributors to the catalogue: Spring deBoer, Miki Garcia, Monica Garza, Stephanie Hanor, Toby Kamps, Albert Park, Lauren Popp, Jillian Richesin, and Rachel Teagle. Thanks also go to Sherri Schottlaender for her wonderful editing skills and to Dr. Fernando Feliu-Moggi and Alicia Kozameh for their sensitive translation.

The wonderful design of the catalogue is the result of John Hubbard's hard work. Marquand Books, under the leadership of Ed Marquand, has been responsible for the design and production of all four MCASD permanent collection catalogues to date, and we are grateful for their thoughtful approach to each publication. Many of the artworks were photographed by Pablo Mason, whose expertise helps make this catalogue a visually stunning document of our permanent collection.

I am also grateful to my colleagues at the institutions that will be presenting the exhibition: Grant Holcomb at the Memorial Art Gallery at the University of Rochester, New York; Michael Shapiro at the High Museum of Art in Atlanta; and Nancy Doll at the Weatherspoon Art Museum at the University of North Carolina, Greensboro. Their interest in hosting *TRANSactions* ensures that their communities will have the opportunity to experience the talent and vision of one of the most important and diverse groups of artists in the world.

Hugh M. Davies

colecciones de MCASD con un público más amplio. Nuestras obras latinoamericanas y latinas representan muy reconocidos y especiales bienes de este museo, que merecen ser más extensamente vistos y apreciados.

Un proyecto como *TRANSacciones* alcanza los recursos de muchas áreas del Museo, y de esa forma refleja un amplio y variado apoyo. Estoy agradecido, primero y más que nada, a nuestra Junta Administrativa. Sus significativas contribuciones financieras apuntalan nuestras exhibiciones, nuestros programas educativos y nuestras adquisiciones, incluyendo muchas de las obras que son parte de *TRANSacciones*. Sin su generosidad extendida a través de los años el Museo nunca podría alcanzar sus ambiciosas metas. La muestra y el catálogo no habrían sido posibles sin las contribuciones de Coleccionistas Internacionales del Museo, nuestro grupo donante de más alto nivel; muchas de las obras de *TRANSacciones* son el resultado directo del apoyo y la visión indispensables para adquirir obras para la colección permanente del MCASD por parte de Coleccionistas Internacionales. Les agradezco su generosidad, la cual nos ha permitido expandir nuestra excelente posesión de obras latinoamericanas.

También me gustaría expresar mi gratitud a dos proveedores institucionales de fondos —uno público, el otro privado— que han sido, asimismo, fundamentales para la organización y para la presentación de *TRANSacciones*, y para todos nuestros proyectos de colecciones permanentes. La City of San Diego's Commission for Arts and Culture ha sido un apoyo fundemental en los esfuerzos del MCASD para diversificar nuestros programas y nuestro público, y apreciamos los fondos facilitados para este proyecto y tantos otros. La James Irvine Foundation tiene como misión extender el espectro de oportunidades para que el pueblo de California sea parte de una vibrante, exitosa y variada sociedad y, a través de una serie de becas y programas con capacidad operacional destinados al MCASD, ha sido la mayor y más consistente donante de nuestra historia. *TRANSacciones*, con enfoque en nuestras obras latinas y latinoamericanas, refleja que la James Irvine Foundation comparte su interés por nuestro creciente y variado público, base de nuestra actividad.

Muchos integrantes del personal del MCASD han dedicado su tiempo y su experiencia tanto al catálogo como a la exhibición. Especialmente quiero agradecer a nuestra Curadora, Dra. Stephanie Hanor, por la dedicación y el talento puestos en supervisar todos los aspectos de este proyecto. El libro y la muestra itinerante no habrían sido posibles sin el apoyo y la energía de la Curadora Dra. Rachel Teagle, de la coordinadora de curación Megan Womack, de la asistente de curación Spring deBoer, matriculadora Anne Marie Purkey Levine, la asistente de matriculación Therese James, la curadora de educación Monica Garza, preparadora Ame Parsley, preparador Dustin Gilmore, la bibliotecaria Andrea Hales, el administrador del Museo Drei Kiel, la gerente de contribuciones anuales Synthia Malina y nuestras colaboradoras de curación Erin Fowler, Arathi Menon y Regina Guzman. También le debemos agradecimiento a la directora de asuntos externos Anne Farrell, a la directora de desarrollo institucional Jane Rice, y al oficial director Charles Castle. Asimismo quiero especialmente reconocer la ayuda de la beca provista por los contribuyentes al catálogo: Spring deBoer, Miki Garcia, Mónica Garza, Stephanie Hanor, Toby Kamps, Albert Park, Lauren Popp, Jillian Richesin, y Rachel Teagle. Gracias, también, a Sherri Schottlaender por su gran habilidad como editora, y al Dr. Fernando Feliu-Moggi y Alicia Kozameh por su excelente traducción y edición.

El bello diseño del catálogo es el resultado del detallado trabajo de John Hubbard. Marquand Books, bajo la dirección de Ed Marquand, ha sido responsable del diseño y de la producción de los catálogos de las cuatro colecciones permanentes del MCASD realizadas hasta la fecha, y estamos agradecidos por el tan acertado enfoque dado a cada publicación. Muchas de las obras de arte fueron fotografiadas por Pablo Mason, cuya experiencia ayudó a hacer de este catálogo un estupendo documento visual de nuestra colección permanente.

Agradezco también a mis colegas de las instituciones que presentan la exhibición: Grant Holcomb, de la Memorial Art Gallery at the University of Rochester, New York, Michael Shapiro, del High Museum of Art of Atlanta y a Nancy Doll, del Weatherspoon Art Museum at the University of North Carolina, Greensboro. Su interés en ser los anfitriones de *TRANSacciones* asegura que sus comunidades tengan la posibilidad de conocer el talento y la visión de uno de los más importantes y diversos grupos de artistas del mundo.

Hugh M. Davies

TRANSactions

STEPHANIE HANOR

ACROSS AND BEYOND BORDERS

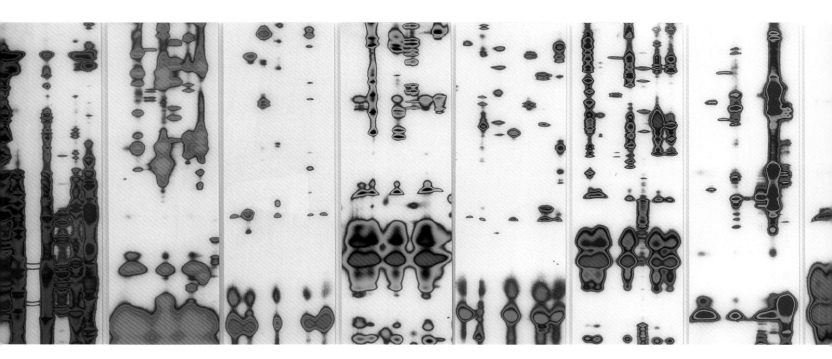

The art created by contemporary Latin American and Latino artists can be read on one level as actions that move across and beyond borders; these borders include literal zones of geography as well as cultural, political, and aesthetic constraints. The artists featured in *TRANSactions* often work between disciplines. Using diverse media, they celebrate the heterogeneous nature of contemporary art, and in turn dismantle preconceptions and promote new interpretations of "Latin American" and "Latino" work. In a "post–Latin American" age, art production is characterized by a postmodern approach to art-making that is no longer determined by geographical borders and identity politics.[1] Diversity and hybridity have become defining characteristics of artistic practices from Latin America as artists mine the rich discourse surrounding the process of transculturation, understood as the convergence of cultures and the legacy of colonialism that has produced numerous complex hybrid cultures and societies within that region.

The term "Latin American" is in itself a homogenizing phrase because it refers not to a specific race, but rather denotes a cultural and geographic area that encompasses more than twenty countries of broad socioeconomic, racial, and ethnic diversity. This diversity manifests itself not only between individual countries, but also within each country itself.[2] It is a hemispheric reality that Latin America in fact now extends across most of the Americas, from South America through Central America and the Caribbean, to Mexico, and finally to the United States, a country influenced by a strong and quickly growing Latin American culture (in terms of Spanish-speaking populations, the United States has the fifth largest after Mexico, Spain, Argentina, and Colombia).[3] As with Latin American artists, who come from varied countries and cultures, the Latino population of the United States does not comprise one sole entity—it is an amalgam of races, classes, and national heritages that elude any attempt at easy classification. *TRANSactions* seeks to demonstrate the broad gamut of expressive artistic modes and styles and to examine the zones of convergence, tension, and expansion seen in the various paths taken by each artist.

Contemporary art from Latin America now forms an intrinsic part of the international art arena. In the mid-twentieth century, exhibitions of Latin American art tended

Íñigo Manglano-Ovalle, *Paternity Test (Museum of Contemporary Art San Diego) (Prueba de Paternidad, Museum of Contemporary Art San Diego)* (detail/detalle), 2000

TRANSacciones

A TRAVÉS Y MÁS ALLÁ DE LAS FRONTERAS

STEPHANIE HANOR

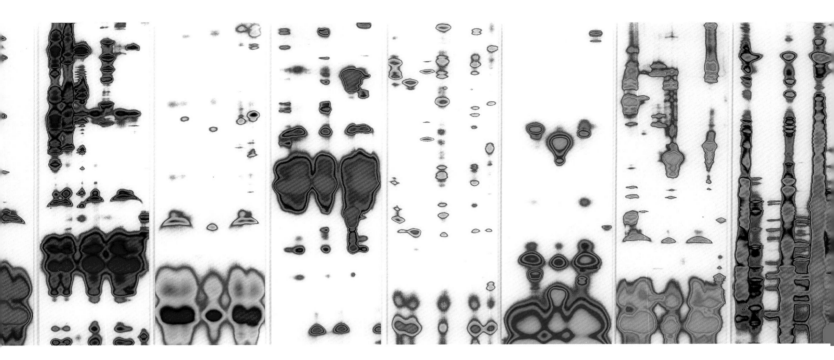

El arte creado por artistas latinoamericanos y latinos contemporáneos puede ser interpretado, en un nivel, como las actividades que se mueven a través y más allá de las fronteras; estas fronteras incluyen zonas de fuerza tanto geográfica como cultural, política y estética. Los artistas que conforman *TRANSacciones* muy a menudo trabajan entre una disciplina y otra. Usando medios diversos celebran la naturaleza heterogénea del arte contemporáneo, y por consiguiente desarman preconceptos y promueven nuevas interpretaciones de las obras "latinoamericanas" y "latinas". En una era "pos-latinoamericana", la producción artística está caracterizada por un acercamiento posmoderno al arte que ya no está determinado por fronteras geográficas ni por identidades políticas.[1] La diversidad y la hibridez se han convertido en características definitorias de los hábitos artísticos de Latinoamérica, pues los artistas hacen uso del rico discurso que rodea el proceso de transculturación, entendido como la convergencia de culturas y como el legado del colonialismo, que ha producido numerosas y complejas culturas y sociedades híbridas en la región.

El término "latinoamericano" es, en sí mismo, homogeneizante, porque refiere no a una raza específica sino que denota un área cultural y geográfica que comprende más de veinte países de extensa diversidad socioeconómica, racial y étnica. Estas diversidades se manifiestan no sólo entre un país y otro, sino también dentro del mismo país.[2] Es una realidad hemisférica que, de hecho, Latinoamérica ahora extiende a través de la mayoría de los países de América, desde Sudamérica pasando por Centroamérica y el Caribe, hasta México y, finalmente, llegando a los Estados Unidos, un país en el que la cultura latinoamericana crece rápidamente (en términos de la población de habla española Estados Unidos tiene la quinta más grande después de México, España, Argentina y Colombia).[3] Como con los artistas latinoamericanos, que vienen desde variados países y culturas, la población latina de los Estados Unidos no se compone de una única identidad: es una amalgama de razas, clases sociales y herencias nacionales que eluden cualquier posible intento de simplificar la clasificación. *TRANSacciones* busca demostrar la amplia gama de modos y estilos de expresión artística y examinar las zonas de convergencia, tensión y expansión vistas en los diversos caminos tomados por cada artista.

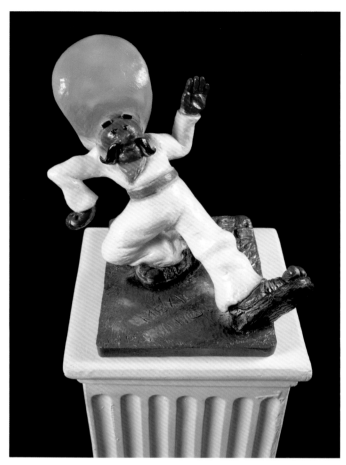

Perry Vasquez, *Keep on Crossin' (Sigan cruzando)*, 2003–05

cultural assumptions. *Art Rebate/Arte reembolso*, the 1993 collaboration of David Avalos, Louis Hock, and Elizabeth Sisco, for example, brought direct attention to the positive monetary impact made by immigrant workers on the U.S. economy. By distributing $10 bills to illegal immigrants as a form of rebate for U.S. taxes taken from their wages and put towards services that they were ineligible to use, the artists ignited a heated controversy surrounding the National Endowment for the Arts (NEA), which provided one of the grants that ultimately supported the project.[4] The piece demonstrated a conservative bias against both illegal "aliens" and the federal government's sole funding agency for the arts, even as it highlighted the largely unrecognized and underappreciated role undocumented workers play in supporting the country's economy.

In the past ten years, artists have focused on the border as a zone of convergence rather than one that defines difference, looking at the liminal space between countries as a place for investigation. Perry Vasquez's *Keep on Crossin'* (2003–05) figurine presents a critical yet humorous look at the cultural and economic coexistence of the United States and Mexico. An intrinsic part of the legal border crossing experience coming from Tijuana into the United States is the seemingly endless rows of stalls selling ubiquitous plaster-of-paris figurines depicting both American and Mexican pop culture, with ceramic Bart Simpsons and Disney characters available alongside images of Aztec calendars. Based on Robert Crumb's famous 1960s underground comic *Keep on Truckin'*, Vasquez's figure depicts a Mexican man in traditional garb gamely striding over the border. Made in Tijuana by a ceramics manufacturer, Vasquez's figure satirizes cultural exchange—both of Mexican-made goods sold to American tourists, and of American cultural images co-opted by Mexican producers—and epitomizes the artist's call for the crossing of borders, whether they be geographical, political, social, linguistic, or technological.[5] While illegal immigration remains a touchstone for conservative U.S. policymakers interested in separation, Vasquez's piece points to the constant cultural and economic border crossings that change and impact both countries.

As an artist working on both sides of the border, Marcos Ramírez ERRE speaks of his work in terms of "cultural frontiers," using local issues to convey concerns that are global in scope.[6] His temporary thirty-three-foot-tall, site-specific sculpture *Toy an Horse* (1998) drew attention to the ongoing problems of illegal immigration and cultural imperialism. Placed on a traffic island straddling the boundary line between the United States and Mexico, the work is a twentieth century rendition of the legendary Trojan horse. Updated with double heads and a body formed from strips of wood that prevent the concealment of anything or anyone inside, the construction of the piece allows for full transparency and the prevention of hidden agendas. Rather than pointing the blame at one side of the border or the other, Ramírez's two-headed horse looks both north and south to raise questions about the mutual exchange and interdependence of the two cultures.

to present the work from the point of view of modernist premises that ignored the existing complexities within Latin America. Latin American and Latino artists were often interpreted as being either outside the art system or subordinate to Euro-American models. The works in this exhibition demonstrate the ways in which artists go beyond the limitations of modernist critique to create new artistic identities and new cultural constructions. By examining a web of connections between artists from different cultures and countries, several central themes emerge, including a critique of modernity and the need to break down hierarchies; appropriation and resignification by freely transforming cultural objects and ideas; and a questioning of old notions of identity by developing a new, dynamic, polymorphic view of identity.

The Museum of Contemporary Art San Diego (MCASD) is situated near the world's most heavily trafficked international border, which is located a mere fifteen miles from downtown San Diego. With its myriad roles as divider, protector, and gateway, the U.S.–Mexico border is enmeshed in a constantly changing environment of politics, industrialization, consumerism, and popular culture. In the 1980s and early 1990s, artwork concerned with border issues often came under the rubric of identity politics. Subjects such as border relations, political corruption, media bias, and migrant labor served as fodder for artistic exploration. In a period when artists were struggling to address a history of misrepresentation of ethnic and cultural identity and to reclaim and redefine their own representation, the social realities of the border spurred the creation of works meant to confront viewers and directly engage them in a dialogue about

El arte contemporáneo de Latinoamérica forma ya una parte intrínseca del campo artístico internacional. A mediados del siglo XX las exhibiciones de arte latinoamericano tendían a presentar la obra desde el punto de vista de las premisas modernistas, que ignoraban las complejidades existentes en Latinoamérica. Los artistas latinoamericanos y latinos eran muy a menudo interpretados ya como si hubieran estado fuera del sistema del arte o como subordinados a los modelos euroamericanos. Las obras en esta exhibición muestran los caminos por los cuales los artistas van más allá de las limitaciones de la crítica modernista para crear nuevas identidades artísticas y nuevas construcciones culturales. Examinando una red de conexiones entre artistas de diferentes culturas y países aparecen varios temas centrales, incluyendo una crítica a la modernidad y la necesidad de romper con las jerarquías, la apropiación y resignificación para, libremente, transformar objetos culturales e ideas, y un cuestionamiento de viejas nociones de identidad a través del desarrollo de una nueva, dinámica y polimórfica visión de identidad.

El Museum of Contemporary Art San Diego (MCASD) está situado cerca de la frontera internacional de mayor tráfico del mundo, que se encuentra a menos de quince millas del centro de San Diego. Con sus múltiples roles de divisora, de protectora y de puerta, la frontera Estados Unidos–México está atrapada en un ambiente constantemente cambiante de política, industrialización, consumismo y cultura popular. En los años 80 y al inicio de los 90 los trabajos artísticos que expresaban preocupaciones relacionadas con la frontera a menudo aparecían bajo la rúbrica de políticas de identidad. Temas como relaciones de frontera, corrupción política, falta de imparcialidad de los medios de comunicación y trabajo de los inmigrantes sirvieron como alimento para la exploración artística. En un período en el que los artistas estaban luchando para lidiar con una historia de tergiversación de su identidad étnica y cultural, y de reclamar y redefinir su propia representación, las realidades sociales de la frontera fueron una espuela que estimuló la creación de obras destinadas a enfrentar al público y a comprometerlo en un diálogo sobre suposiciones de índole cultural. *Art Rebate/Arte reembolso*, la obra en colaboración entre David Avalos, Louis Hock e Elizabeth Sisco, de 1993, por ejemplo, obtuvo atención directa sobre el impacto positivo en la economía de los Estados Unidos producido por los trabajadores inmigrantes. Distribuyendo billetes de $10 a inmigrantes indocumentados como forma de reembolso de los impuestos sacados de sus salarios y destinados a servicios que ellos no tenían la posibilidad de utilizar, los artistas encendieron una controversia que estaba latente alrededor del National Endowment for the Arts (NEA), que proveyó una de las becas que, finalmente, apoyó el proyecto.[4] La obra demostró tener una inclinación conservadora tanto contra los "extranjeros ilegales" como contra la única agencia federal del gobierno que ofrece fondos para las artes, aun cuando puso luz sobre el grandemente no reconocido y subestimado rol jugado por los trabajadores indocumentados en apoyo de la economía del país.

Durante los últimos diez años los artistas se han concentrado en la frontera como zona de convergencia, en lugar de considerarla una zona que define diferencias, viendo el espacio límite entre un país y otro como un lugar para la investigación. La estatuilla *Keep on Crossin' (Sigan cruzando)*, de Perry Vasquez (2003–05), presenta una crítica aunque graciosa mirada a la coexistencia cultural y económica de los Estados Unidos y México. Una parte intrínseca de la experiencia del cruce de la frontera legal de Tijuana a los Estados Unidos es la aparentemente interminable hilera de puestos de venta de omnipresentes estatuillas de terracota que representan ambas culturas, la mexicana popular y la estadounidense, con Bart Simpsons de cerámica y personajes de Disney, disponibles junto a imágenes del calendario azteca. Basada en la famosa historieta clandestina de los 60 de Robert Crumb, *Keep on Truckin'*, la estatuilla de Vasquez representa a un hombre mexicano en ropas tradicionales atravesando audazmente la frontera. Hecha en Tijuana por un fabricante de cerámicas, la estatuilla de Vasquez satiriza el intercambio cultural —tanto los productos mexicanos vendidos a turistas estadounidenses como las imágenes culturales estadounidenses cooptadas por los productores mexicanos— y se convierte en un epítome del llamado del artista por el cruce de fronteras, ya sean geográficas, políticas, sociales, lingüísticas o tecnológicas.[5] Mientras la inmigración ilegal sigue siendo un hito para los conservadores estadounidenses que tienen interés en establecer la separación, la pieza de Vasquez señala el constante cruce cultural y económico de fronteras que transforma e impacta a ambos países.

Como artista que trabaja de los dos lados de la frontera, Marcos Ramírez ERRE habla de su trabajo en términos de "fronteras culturales", usando asuntos locales para expresar preocupaciones que son de alcance global.[6] Su escultura temporal de ubicación específica *Toy an Horse* (1998), de 33 pies de altura, llamó la atención sobre los continuos problemas de la inmigración ilegal y del imperialismo cultural. Ubicada sobre un área de tráfico con una parte del lado mexicano y la otra del lado estadounidense, la obra es una interpretación estilo siglo XX del legendario caballo de Troya. En una versión actualizada con dos cabezas y cuerpo formado por tiras de madera que impiden el ocultamiento de nada o de nadie en su interior, la construcción de la pieza permite una completa transparencia y evita la posibilidad de dobles interpretaciones o mensajes. En lugar de arrojar la culpa hacia un lado o hacia el otro lado de la frontera, el caballo de dos cabezas de Ramírez mira tanto al norte como al sur para crear interrogantes sobre intercambio mutuo e interdependencia de las dos culturas.

De manera similar el video *The Rules of the Game (Las reglas del juego)* (2000) de Gustavo Artigas subraya sobre las posibilidades sociales, económicas y políticas dentro del espacio de la frontera Estados Unidos–México. Usando el internacionalmente conocido vocabulario de los deportes, Artigas representó y documentó simultáneamente un partido de básquetbol y uno de fútbol jugados en Tijuana: dos equipos de básquetbol del San Diego Boys Club competían uno contra otro mientras dos

equipos de fútbol de escuela secundaria jugaban sus partidos en la misma cancha al mismo tiempo. En los deportes jugados en equipo la raza, la religión y la política son dejados de lado, haciendo del campo de juego un sitio ideal para la exploración de las diferencias internacionales. Ubicando dos equipos jugando partidos de deportes fuertemente asociados con sus respectivos países en la misma cancha, Artigas establece una forma de estudio sociológico de las dificultades que tienen dos culturas cuando se trata de ocupar el mismo espacio. Más aún, excepto en algunos pocos casos, los jugadores de básquetbol y de fútbol aprendían a circular por los partidos de manera entretejida, sugiriendo la posibilidad de una situación que podía resolverse en base al reconocimiento y a la negociación de las diferencias. *The Rules of the Game* sugiere la viabilidad de una saludable coexistencia de mexicanos y estadounidenses a lo largo de la frontera compartida.

Muchos artistas contemporáneos de América Latina se comprometen con el tema de la identidad nacional y cultural a través de prácticas posmodernas, desde disciplinas no artísticas como la antropología, la arqueología y las ciencias para crear obras multifacéticas que exploran las inquietudes personales y colectivas relacionadas con la asimilación. En referencia a la naturaleza transcultural de su historia personal, en *El nacimiento de Venus* (1995) Silvia Gruner cuenta en una narración hecha por voces múltiples la historia de su abuela y de su madre que sobrevivieron los campos de concentración nazis, y de su subsiguiente inmigración a México. Usando material de video, las voces de los miembros de su familia y las figuras precolombinas hechas de jabón, Gruner revela la confluencia de las historias y los contextos europeos y sudamericanos, más poderosamente simbolizados por una cruz esvástica estampada, y una máquina de hacer jabón hecha en Suecia encontrada por la artista en la Ciudad de México, que es el foco de la instalación. El proceso de mestizaje o mezcla de culturas tiene una larga historia en América Latina y es un tema de exploración de gran importancia en el arte contemporáneo latinoamericano y latino, incluyendo el trabajo de Gruner. El colonialismo y sus consecuencias produjeron una amalgama de etnicidades y de transculturación de tradiciones espirituales y culturales, cuyo legado es explorado por artistas a través de la traducción y de la transformación de prácticas culturales y de expectativas indígenas y modernistas.

Acercándose a asuntos complejos que tienen que ver con la identidad y la hibridez en la cultura estadounidense, el tríptico fotográfico de James Luna *Half Indian/Half Mexican (Mitad indio/Mitad mexicano)* (1991) presenta al artista como mexicano y como indígena nativo. De descendencia mexicana e indígena luiseño/diegueño, Luna examina las limitaciones de las asunciones demasiado rápidas y de los estereotipos culturales que impiden el reconocimiento y la comprensión de las múltiples capas que definen la identidad de una persona. Presentada como "objetivas" fotos de fichero, la obra de Luna observa la irónica tergiversación de los individuos basada únicamente en sus rasgos físicos y en información superficial. Salomón

Huerta subvierte esta situación en sus pinturas despojándolas de todo signo exterior de identidad y presentando a sus figuras desde atrás y, de esa manera, negándole al espectador cualquier elemento definitorio propio del retrato tradicional. En lugar de crear una instantánea del carácter y del estatus social de una persona a través de sus características faciales, ropa y otros elementos, los hombres genéricos de Huerta fuerzan al espectador a reconsiderar la forma en que es percibida la identidad. Aunque Huerta revela el color de la piel de sus sujetos, existe una inequívoca ausencia de cualquier característica racial estereotípica, dándole, por tanto, un énfasis a la vida interior del individuo.

Llevando esta idea un poco más allá, los "retratos" de Iñigo Manglano-Ovalle, basados en pruebas de ADN, presentan interrogantes sobre las ramificaciones sociales, políticas y culturales del hecho de analizar y codificar la identidad. Combinando arte y tecnología, Manglano-Ovalle presenta hermosas imágenes abstractas que son, en efecto, retratos de ADN de individuos; estos "retratos" son creados en un laboratorio genético y están realzados digitalmente por el artista. Su trabajo recurre a información obtenida de investigación científica actual, que ha demostrado que los rasgos comúnmente asociados con razas son una mera cuestión de apariencia superficial y tienen apenas alguna o ninguna base genética. Yendo debajo del color de la piel como medio de categorización, los retratos de ADN de Manglano-Ovalle presentan características individuales que no son normalmente visibles sobre la superficie. El artista ha mencionado que su propio y único antecedente como hijo de padres de los cuales uno es español y el otro colombiano, que creció en tres continentes diferentes (Europa, Sudamérica y Norteamérica), está articulado en la examinación que hace de los cambios y de las nuevas formas que asume la identidad en la cultura global. En su trabajo analiza la habilidad individual de circular por una sociedad transcontinental de alta tecnología de múltiples y a menudo contradictorias capas de información y cultura.[7]

Este tema de transculturación puede ser visto, también, en ejemplos de autorretrato. Las siluetas fantasmales del propio cuerpo de Ana Mendieta están reducidas para simplificar y convertir en íconos las formas femeninas que fusiona las prácticas estéticas de los finales del siglo XX como las esculturas medioambientales y actuaciones artísticas con la santería, religión panteísta de su herencia cubana. De esta forma, a través de su trabajo, Mendieta logró combinar y transformar elementos culturales y prácticas de su país de adopción —los Estados Unidos— y su tierra de nacimiento dejada cuando niña. La fotografía no solamente documenta el proceso artístico, como en la obra de Mendieta, sino que también sirve como una aparentemente objetiva representación de la realidad. Daniel J. Martinez desvía el rol de la fotografía en su *Self-portrait #9B (Autorretrato no. 9B)* (2001) con el fin de crear un diálogo sobre las dinámicas de la identidad social. Utilizando maquillaje y efectos especiales de la industria del cine de Hollywood, Martinez crea una perturbadora imagen del destripamiento de su propio cuerpo; esta

Similarly, Gustavo Artigas's video *The Rules of the Game* (2000) highlights the social, economic, and political possibilities within the space of the U.S.–Mexico border. Using the internationally understood vocabulary of sports, Artigas staged and documented a simultaneously played basketball and soccer game in Tijuana: two San Diego Boys Club basketball teams competed against one another while two Tijuana high school soccer teams played a match on the same court at the same time. In team sports, race, religion, and politics are put aside, thus making the playing field an ideal site for exploration of international differences. By placing two teams playing sports strongly associated with their respective countries on the same court, Artigas establishes a kind of sociological study of the difficulties of two cultures occupying the same space. Yet, save for minor accidents, the soccer and basketball players learned to navigate the intertwined games, suggesting a workable situation based on recognizing and negotiating differences. *The Rules of the Game* suggests the viability of a healthy coexistence of Mexicans and Americans along their shared border.

Many contemporary artists from Latin America engage the topic of national and cultural identity through postmodern practices, drawing from non-art disciplines such as anthropology, archaeology, and science to create multivalenced works that explore both personal and collective concerns surrounding assimilation. Referencing the transcultural nature of her personal history, in *El nacimiento de Venus (The Birth of Venus)* (1995) Silvia Gruner tells the multiple-voiced narrative of her grandmother's and mother's survival of the Nazi concentration camps and their subsequent immigration to Mexico. Using video footage, the voices of her family members, and pre-Columbian figures made of soap, Gruner reveals the confluence of European and South American histories and contexts, most powerfully symbolized by a swastika-stamped, Swedish-made soap machine found by the artist in Mexico City which is the focal point of her installation. The process of *mestizaje*, or mixing of cultures, has a long history in Latin America and is a major theme of exploration in contemporary Latin American and Latino art, including Gruner's work. Colonialism and its aftermath produced an amalgamation of ethnicities and a transculturation of spiritual and cultural traditions, the legacy of which is explored by artists through translation and transformation of indigenous and modernist cultural practices and expectations.

Addressing complex issues surrounding identity and hybridity in American culture, James Luna's photographic triptych *Half Indian/Half Mexican* (1991) presents the artist in both Mexican and Native American guises. Of mixed Mexican and Luiseño/Diegueño Indian descent, Luna examines the limitations of quick assumptions and cultural stereotypes that prevent the recognition and understanding of the multiple layers that define a person's identity. Presented in the form of "objective" mug shots, Luna's work comments on the ironic misrepresentation of individuals based solely on physical traits and superficial information. Salomón Huerta subverts this situation in his paintings by stripping away all outward signs of identity and presenting his

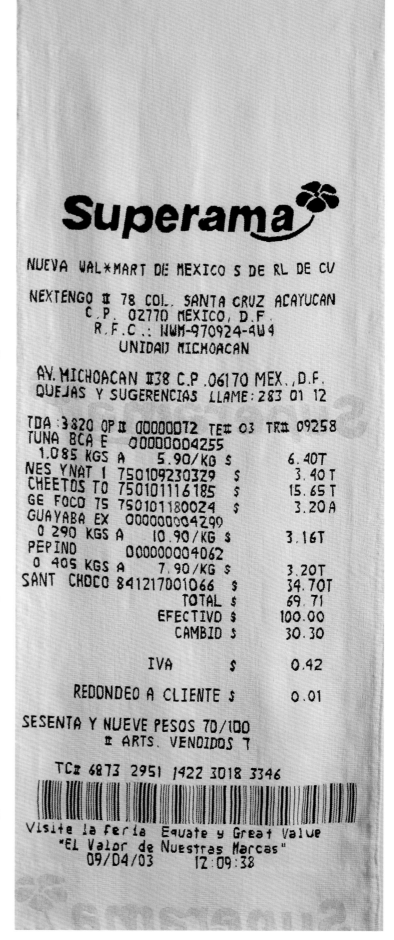

representación refiere a una larga historia de imágenes, incluyendo las que ilustran el mito griego de Prometeo, como también violentas representaciones de daños corporales en películas. Las fotografías de Martinez, como las de Mendieta, son documentaciones de actuaciones hechas en escenarios, basadas en iconografías históricas y populares de arte. Martinez entrelaz a su identidad chicana con imágenes predominantemente occidentales, blancas, creando una autorrepresentación que es intencionalmente inquietante e incongruente con las expectativas, y produciendo una angustiante tensión causada por la falta de nitidez entre los hechos y la ficción.

Las prácticas del arte contemporáneo en todo el mundo están comprometidas con los legados posmodernos del minimalismo, el performance y el conceptualismo. Estos históricos movimientos e ideas artísticas están reordenados por artistas latinoamericanos y latinos con la finalidad de concentrarse en asuntos de relevancia personal y social. Largamente asociado, sobre todo, con la producción artística estadounidense y británica de los 60 y de los inicios de los 70, el arte conceptual, en el que la idea, en lugar del objeto, es central, coincidió con la revolución social, política y económica extendida por el mundo. Grandes practicantes del conceptualismo se desarrollaron durante este período por toda Latinoamérica, particularmente en Brasil y Argentina. Haciendo referencia a la vida cotidiana y a la cultura material, los artistas más jóvenes, por lo tanto, se apropiaron estrategias conceptuales a fin de insertar especificidad cultural en el lenguaje globalizado del arte contemporáneo.

La obra de Gabriel Kuri, por ejemplo, presta especial atención al residuo de la interacción social y comercial, a menudo concentrándose en la experiencia mundana de la cotidianidad: un recibo de venta, un aviso, una bolsa plástica, o etiquetas encontradas en diferentes artículos. En *Untitled (superama) (Sin título. Superama)* (2003), Kuri tiene un recibo de venta reproducido como un gran tapiz gobelino meticulosamente tejido a mano, manufacturado en un taller mexicano. Hermosa aunque paradójica, la recreación de Kuri yuxtapone el trabajo y el tiempo empleados por el artesano con el carácter instantáneo de la máquina y, así, algo normalmente muy subestimado, es elevado al nivel de las bellas artes. La pieza compele al espectador a reflexionar sobre el rol de la mano del artista y de la temporalidad de la obra de arte, así como también a considerar más amplios sistemas de transacción social. Aún más: reproduciendo un recibo de Wal-Mart, uno de los más grandes y controversiales minoristas del mundo, Kuri fuerza al público a prestarle atención a la realidad del consumismo en el mundo del arte.

Las imágenes históricas del arte canónico y los estilos artísticos son, muy seguido, tema de parodia visual, aunque Vik Muniz y Luis Gispert se remiten a obras famosas para cuestionar y subvertir las tradiciones del arte representacional en lugar de, meramente, crear ingeniosos dobles significados visuales. Las imágenes fotográficas de Muniz son al mismo tiempo familiares —suelen ser reconocibles imágenes de las noticias, obras artísticas históricas, o personajes famosos— y extrañas;

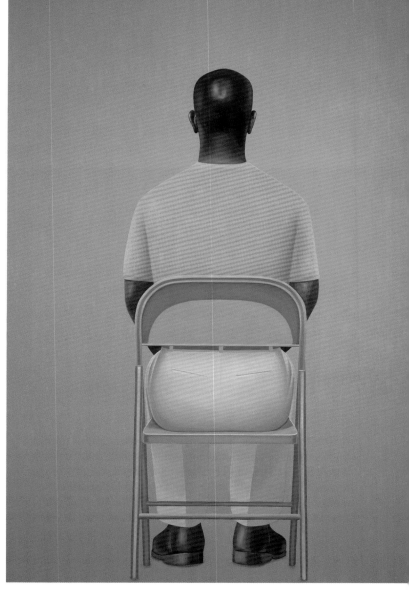

Salomón Huerta, *Untitled Figure (Figura sin título)*, 2000

después de un momento inicial de reconocimiento, rápidamente se descubre que estas imágenes no son lo que al inicio parecen ser. Hechas de una sorprendente variedad de elementos no artísticos, muchas veces materiales efímeros (incluyendo almíbar de chocolate, tierra, azúcar, sangre artificial, pedacitos circulares de papel de desecho del uso de perforadoras, y también diamantes), las fotografías de Muniz transitan la línea que separa la realidad de la ilusión, la representación de la abstracción, las ideas de las imágenes. Las fotografías de Muniz plantean complejos interrogantes sobre cómo la información visual es construida, presentada y recibida.

Como la de Muniz, la obra de Gispert elude la ironía fácil, tratando de usar evidentes contradicciones para dar vida a un diálogo sobre la sociedad estadounidense contemporánea y la cultura visual. Gispert reinventa la escultura del siglo XV, *Hércules y Anteo* de Antonio Pollaiuolo, para investigar las nociones de "alta" cultura a través de referencias a la "baja" cultura. Representando un grupo étnicamente diverso de animadoras en uniformes de colores coordinados con gran cantidad de joyas de oro y uñas muy detalladamente pintadas, la fotografía *Wraseling Girls (Chicas luchando)* (2002), de Gispert, yuxtapone la visualmente ostentosa estética del hip-hop y los excesos del arte barroco. Al hacer esto, desafía y critica la representación del latino

the mundane in everyday experience: a sales receipt, an advertisement, a plastic bag, or stickers found on prepared goods. In *Untitled (superama)* (2003), Kuri had a sales receipt reproduced as a large, meticulously handwoven Gobelin tapestry manufactured in a Mexican workshop. Beautiful yet paradoxical, Kuri's re-creation juxtaposes the labor and time spent by the artisan with the instantaneity of the machine—what is normally considered trash is elevated to fine art. The piece compels the viewer to reflect upon the role of the hand of the artist and the temporality of artwork, as well as consider wider systems of social transaction. Further, by reproducing a receipt from Wal-Mart, one of the world's largest and most controversial commercial retailers, Kuri forces the viewer to address the reality of consumerism in the art world.

Canonical art historical images and artistic styles are often the subject of visual parody, yet Vik Muniz and Luis Gispert reference famous works in order to question and subvert the traditions of representational art rather than merely to create witty visual double entendres. Muniz's photographic images are at once familiar—they are often of recognizable news images, works from art history, or well-known personages— and alien; after an initial moment of recognition, it quickly becomes clear that these images are not what they first appear to be. Created from an astonishing variety of non-art, often ephemeral materials (including chocolate syrup, dirt, sugar, fake blood, the circular paper remnants created by hole punches, and diamonds), Muniz's photographs tread the line between reality and illusion, representation and abstraction, ideas and image. Muniz's photographs pose complex questions about how visual information is constructed, presented, and received.

Like that of Muniz, Luis Gispert's work avoids facile irony, seeking instead to use apparent contradictions to spark a dialogue about contemporary American society and visual culture. Gispert reinvents Antonio Pollaiuolo's fifteenth century sculpture *Hercules and Antaeus* to investigate "high"-culture notions through "low"-culture references. Featuring an ethnically diverse group of cheerleaders in color-coordinated uniforms with masses of gold jewelry and elaborately painted fingernails, Gispert's photograph *Wraseling Girls* (2002) juxtaposes the visually ostentatious aesthetic of hip-hop with the excesses of Baroque art. In doing so, he effectively challenges and critiques Latino/a representation and the hegemony of Western culture. Both Muniz and Gispert astutely transform iconic images in order to make them say something new, not about their history, but about their relevance to the present.

Interested in revitalizing existing artistic language and forms, the artists in *TRANSactions* often infuse their work with a social commentary based on local and global references. While engaging in a global dialogue, they explore and parody cultural locations and identities even as they uphold and transgress them. Artists such as Enrique Chagoya, Rubén Ortiz Torres, and Jamex and Einar de la Torre engage in a satirical *mestizaje* of ancient and contemporary, marginal and dominant, fact and fiction. Appropriating and reorganizing images taken from

American mass media, Mexican folk art, and religious sources, these artists create biting and often very humorous political and social satire. In *Adventures of the Matrixial Cannibals* (2002), Chagoya appropriates the accordion-fold format of the Mesoamerican codex, inserting Western cultural imagery—Mickey Mouse, the Virgin Mary, and Superman—into a pre-Columbian format. He calls his practice "reverse anthropology," a critique and recognition of the way history has traditionally been written by those nations that have dominated and colonized others. Chagoya attempts to reverse this process by taking images from American culture and placing them within the contexts of indigenous and developing-world perspectives.

Rubén Ortiz Torres's focus is on the borderland between Mexico and the United States. His work, an ironic commentary on cultural stereotypes, is intended to underscore the cross-cultural influences that exist in daily life. The artist's altered baseball caps recodify and recontextualize society's signs and ultimately comment on the relationship between aesthetics, history, fashion, politics, and communities divided by arbitrary rules and symbols, such as rooting for different sports teams. Similarly, Jamex and Einar de la Torre's blown-glass installations intertwine cultural assumptions about the United States and Mexico; presenting a conjunction of craft and "high" art, popular culture and high concept, as well as the beautiful and the grotesque, the artists invite viewers to reconsider their preconceptions about "authentic" Mexican art and recognize the increasingly blurred lines of contemporary global culture.

The extension of local concerns into international discussions regarding hybridity and *mestizaje* is a defining characteristic of much of the work in *TRANSactions*. Referencing Brazil's complex history, Adriana Varejão uses baroque religious imagery as well as the Portuguese tile work imported by colonists into Brazil during the seventeenth century to suggest the interconnected histories of colonization, religious conversions, and physical violence. In *Azulejaria "De Tapete" em Carne Viva (Carpet-Style Tilework in Live Flesh)* (1999), Varejão retells the story of Brazil and includes the suppressed history of its indigenous people by using an unexpected metaphor in her artwork —the human body as decorative art. However, the seemingly benign and beautiful tiles are disrupted by a large laceration across their decorative skin. Like the self-reflectiveness of Martinez's photograph, the fleshlike interior of Varajão's wounded canvas speaks to issues of cultural displacement and to how foreign influences have helped shape her own identity as well as that of her country.

Two artists from Colombia, Doris Salcedo and María Fernanda Cardoso, each examine the violence and loss resulting from the drug wars in their country through the visual vocabulary of Minimalism. Presenting a seemingly simple concrete-filled wardrobe that would ordinarily hold clothing, Salcedo uses the spare geometry of Minimalism and its relationship in scale to the human body to assert absence and refer obliquely to the *desaparecidos*, or "disappeared ones," or who have been tortured or killed in drug warfare. Similarly, Cardoso's work is informed by both

Gabriel Orozco, *Melted Popsicle (Paleta derretida)*, 1993

Minimalism and Arte Povera, yet the artist subverts the formal and rigorously intellectual qualities of these movements by bringing in content of personal and social significance. Her installation *Cemetery—Vertical Garden* (1992–99), with its groupings of artificial flowers and pencil drawings mimicking the arches of mausoleum crypts, like Salcedo's sculpture is a meditation on the disappearance and deaths of thousands in her country.

Displacement and local history also inform José Bedia's artwork, which is intertwined with the artist's intense interest in ancient belief systems, the worldviews of indigenous peoples, and the art these societies created. His paintings often reference African cosmological principles and the spirituality of Palo Monte, the oldest surviving strain of African religion in Cuba, which was originally brought to the Americas through the slave trade. In *¡Vamos saliendo ya! (Let's Leave Now!)* (1994), Bedia combines sacred and secular imagery to describe the exodus of refugees from his homeland. Constantly crossing boundaries between the cultural mainstream and its margins and between art and religion, Bedia uses ritual elements to provide alternative constructions of identity.

While these artists are looking at the specific histories of their homelands as a reference point for exploring both global and more personal issues, some artists, such as Chilean artist Alfredo Jaar, purposefully look outside their immediate environs to other indigenous groups. Using his position as a cultural outsider to gain entry into a variety of politically provocative situations, Jaar documents distress and inequalities around the globe, creating beautiful yet poignant photographs and installations that raise sometimes disturbing questions and challenge commonly held assumptions about the world around us. Whether turning his lens on the plight of a newly orphaned Rwandan girl or on the injustices within a Brazilian mining camp, Jaar exposes the disjunctions between developed nations and the so-called Third World.

Perhaps no artist better exemplifies the ability to cross aesthetic and geographical borders than Gabriel Orozco, whose facility in working between disciplines and with a variety of media has helped deconstruct assumptions based on nationality and singular views of identity. Mexican-born, Orozco is global in his artistic approach, using the world as his studio; his work does not fit easily into the traditional history of modernist Mexican art. Rejecting a signature style, Orozco creates photographs, installations, and video works that document simple, real-world events and transform everyday objects into aesthetic gestures, calling attention to the beauty and poetry of common things. Although specific to particular moments and locations, these simple images—a melted popsicle, an old futon, bicycles at a factory, a trash-filled riverbed—defy the primacy of place, instead evoking a larger model for ways in which artists can affect the world with their work. Orozco, like Jaar, combines his passion for political engagement with the poetry of chance encounters to twist conventional notions of reality and engage the imagination of the viewer.

Often resisting classification as "Latin American" or "Latino," the artists in *TRANSactions* create works that tell stories of cultural hybrids, political collisions, and universal consequences. While no single overarching theme can be applied to the pieces included in MCASD's collections and this exhibition, cultural blending and international exchange appear as recurring motifs; even pieces that appear socially and politically specific can be seen as universal in their effect. Many of the works in *TRANSactions* question external and internal perceptions about what is specifically Latin American, instead suggesting the inevitable hybridization of every culture.

Notes
1. See a discussion of the term "post–Latin American" in Elizabeth Armstrong, "Impure Beauty," in *Ultrabaroque: Aspects of Post–Latin American Art*, exh. cat. (La Jolla, Calif.: Museum of Contemporary Art San Diego, 2000), 5.
2. Mari Carmen Ramírez, "Beyond 'the Fantastic': Framing Identity in U.S. Exhibitions of Latin American Art," in Gerardo Masquera, ed., *Beyond the Fantastic: Contemporary Art Criticism from Latin America* (London: The Institute of International Visual Arts [inIVA], 1995), 231.
3. Gerardo Masquera, "Introduction," in *Beyond the Fantastic*, 15.
4. The artists were commissioned by MCASD to create a piece for the exhibition *La Frontera/The Border: Art About the Mexico–United States Border Experience. La Frontera* was one of several programs undertaken by MCASD from 1989 to 1993 as part of the project *Dos Ciudades/Two Cities*, an initiative funded by foundations, individuals, and government agencies, including the NEA.
5. Perry Vasquez and Victor Payan, *Keep on Crossin' Manifesto*, 2003.
6. Lorenza Muñoz, "Sculptor Holds a Mirror Up to His Mexico," *Los Angeles Times*, 20 May 2000, F1.
7. Armstrong, *Ultrabaroque*, 60.

relación en escala con el cuerpo humano para hacer una declaración sobre la ausencia y para hacer una referencia oblicua a los desaparecidos, o a los que han sido torturados o asesinados en la guerra de las drogas. De la misma manera, el trabajo de Cardoso está nutrido del minimalismo y del Arte Povera, aunque la artista subvierte las cualidades formales y rigurosamente intelectuales de estos movimientos insertando contenido de significancia personal y social. Su instalación *Cemetery— Vertical Garden (Cementario—Jardin Vertical)* (1992–99), con sus agrupamientos de flores artificiales y dibujos a lápiz imitando los arcos de las criptas de los mausoleos es, como la escultura de Salcedo, una meditación sobre la desaparición y la muerte de miles en su país.

El desplazamiento y la historia local también nutren el trabajo artístico de José Bedia, que está entrelazado con el intenso interés del artista en los antiguos sistemas de creencias, el punto de vista de los pueblos indígenas y el arte que estas sociedades crearon. Sus pinturas a menudo hacen referencia a los principios cosmológicos africanos y a la espiritualidad de Palo Monte, el más antiguo rasgo sobreviviente de la religión africana en Cuba, que fue originalmente introducido en las Américas a través de la trata de esclavos. En *¡Vamos saliendo ya!* (1994), Bedia combina imaginería sagrada y secular para describir el éxodo de refugiados de su tierra natal. Cruzando constantemente los límites entre la corriente cultural y sus márgenes y entre arte y religión, Bedia usa elementos rituales para proporcionar construcciones alternativas de identidad.

Mientras estos artistas ponen su mirada en las historias específicas de sus territorios nativos como punto de referencia para explorar asuntos globales y otros más personales, algunos artistas, como el chileno Alfredo Jaar, intencionalmente mira hacia los alrededores inmediatos a otros grupos indígenas. Utilizando su posición de quien es culturalmente extranjero para ganar acceso a una variedad de situaciones políticamente provocativas, documenta el dolor y las desigualdades en el mundo, creando hermosas y agudas fotografías e instalaciones que a veces despiertan inquietantes preguntas y desafían concepciones comúnmente aceptadas sobre el mundo que nos rodea. Ya sea que enfoque su lente sobre la situación de una recientemente huérfana niña de Ruanda o sobre las injusticias dentro de un campo minado en Brasil, Jaar expone las disyuntivas creadas entre las naciones desarrolladas y el llamado Tercer Mundo.

Quizá ningún artista ejemplifica mejor la habilidad de cruzar las fronteras estéticas y geográficas que Gabriel Orozco, cuya facilidad para trabajar entre disciplinas y con una variedad de medios ha ayudado a deconstruir conceptos basados en la nacionalidad y en singulares visiones de la identidad. Nacido en México, Orozco es universal en su acercamiento al arte, usando el mundo como su estudio; su obra no se ajusta fácilmente a la historia tradicional del arte mexicano modernista. Rechazando un medio único de trabajo Orozco crea fotografías, instalaciones y trabajos de video que documentan eventos simples del mundo real y transforman los objetos cotidianos en gestos estéticos, llamando la atención sobre la belleza y la poesía de las cosas

comunes. Aunque son específicas a momentos y localidades particulares, estas imágenes simples —un chupetín derretido, un viejo sofá-cama, bicicletas en una fábrica, un cauce de río lleno de basura— desafían la importancia del lugar evocando un modelo mucho más amplio de formas en las que los artistas pueden producir un efecto en el mundo con su obra. Orozco, como Jaar, combina su pasión por el compromiso político con la poesía de los encuentros casuales para desviar las nociones convencionales de realidad y así comprometer la imaginación del espectador.

A menudo resistiendo la clasificación de "latinoamericano" o "latino", los artistas de *TRANSacciones* crean trabajos que cuentan historias de hibridez cultural, de colisiones políticas y sus consecuencias a nivel universal. Aunque no existe un tema tan abarcador que pueda ser aplicado a las piezas incluidas en las colecciones del MCASD ni en esta exhibición, las mezclas culturales y los intercambios internacionales aparecen como motivos recurrentes; aun las piezas que parecen social y políticamente específicas pueden ser vistas como de efecto universal. Muchas de las obras de *TRANSacciones* cuestionan las percepciones externas e internas sobre lo que es específicamente latinoamericano, sugiriendo la inevitable hibridización de cada cultura.

Notas
1. Ver la discusión del término "pos-latinoamericano" en "Impure Beauty" de Elizabeth Armstrong, en *Ultrabaroque: Aspects of Post–Latin American Art* (La Jolla, Calif.: Museum of Contemporary Art San Diego, 2000), 5.
2. Mari Carmen Ramírez, "Beyond 'the Fantastic': Framing Identity in U.S. Exhibitions of Latin American Art", en Gerardo Masquera, ed., *Beyond the Fantastic: Contemporary Art Criticism from Latin America* (London: The Institute of International Visual Arts [inIVA], 1995), 231.
3. Gerardo Masquera, "Introduction", *Beyond the Fantastic*, 15.
4. Los artistas fueron comisionados por el MCASD para que crearan una pieza destinada a la exhibición *La Frontera/The Border: Art About the Mexico–United States Border Experience*. *La Frontera* fue uno de los varios programas a cargo del MCASD de 1989 a 1993 como parte del proyecto *Dos Ciudades/Two Cities*, iniciativa financiada por fundaciones, individuos y agencias gubernamentales, incluyendo el NEA.
5. Perry Vasquez y Victor Payan, *Keep on Crossin' Manifesto*, 2003.
6. Lorenza Muñoz, "Sculptor Holds a Mirror Up to His Mexico", *Los Angeles Times*, 20 de Mayo, 2000, F1.
7. Armstrong, *Ultrabaroque*, 60.

WORKS IN THE EXHIBITION

ALŸS FRANCIS

Belgian, born 1959
Belga, nacido en 1959

WITH EMILIO RIVERA AND JUAN GARCÍA/CON EMILIO RIVERA Y JUAN GARCÍA

A Belgian living and working in Mexico City, Francis Alÿs makes images inspired by the rich visual culture of that urban center, a site dominated by hand-painted signs, neon billboards, political banners, and Mexican flags. Alÿs's work merges the disparate issues of personal versus private, "high" versus "low," and original versus appropriated in order to challenge traditional artistic processes.

In *No Title*, Alÿs borrowed the technique and approach of traditional Mexican *rotulistas* (sign painters). Alÿs first created a small oil painting similar to the one seen here. He then commissioned sign painters Emilio Rivera and Juan García to copy the painting with their materials, in this case enamel on sheet metal. Alÿs reworked his painting to correspond to the copies, taking notice of how the *rotulistas'* versions refined and altered the original painting. Together the group of paintings becomes the work of art, transforming conventional methods of artistic creation to include group process and to honor the craft of tradespeople.

Alÿs intentionally left empty a large billboard on the roof of his original painting's high-rise so that his collaborators could add their own imagery; Emilio Rivera and Juan García chose a Coca-Cola ad and a campaign ad for an assassinated politician. Alÿs's hybrid works raise issues about originality and question the importance (or unimportance) of the artist's touch. *Miki Garcia*

Francis Alÿs, un belga que reside y trabaja en la Ciudad de México, crea imágenes inspiradas por la rica cultura visual de ese centro urbano, un espacio dominado por rótulos pintados a mano, anuncios de neón, pancartas políticas y banderas de México. La obra de Alÿs reúne los temas dispares de lo personal frente a lo privado, lo "alto" frente a lo "bajo" y lo original frente a lo apropiado con el objetivo de desafiar los procesos artísticos tradicionales.

En *No Title (Ningún título)*, Alÿs se apropia de la técnica y del método de los rotulistas mexicanos tradicionales. El artista empezó por crear un pequeño cuadro parecido al que se presenta en la imagen. Luego comisionó a los rotulistas Emilio Rivera y Juan García para que copiaran el cuadro utilizando sus propios materiales, en este caso esmalte sobre una hoja de metal. A continuación, Alÿs rehizo su pieza para que correspondiera a las copias, observando cómo las versiones de los rotulistas redefinían y alteraban el cuadro original. Junto, el grupo de obras se convierten en la obra de arte, transformando los métodos convencionales de creación artística para incorporar procesos de grupos y rendir homenaje al nivel artesanal de estos trabajadores.

En el techo del rascacielos de su obra original, Alÿs dejó intencionalmente una gran valla publicitaria vacía para que sus colaboradores pudieran incorporar su propia imaginería. Emilio Rivera y Juan García eligieron un anuncio de Coca-Cola y un elemento de una campaña de homenaje a un político asesinado. Las obras híbridas de Alÿs invitan a pensar sobre el tema de la originalidad y cuestionan la importancia (o falta de ella) del "toque" del artista.

No Title, 1995

oil and encaustic on canvas, enamel on sheet metal
3 panels: 6¼ × 8¼ in. (15.9 × 21 cm); 29⅜ × 36⅛ in. (74.6 × 91.8 cm); 36 × 47⅜ in. (91.4 × 120.3 cm); overall dimensions variable
Museum purchase, Contemporary Collectors Fund
1997.15.1–3

No Title (Ningún título), 1995

óleo y encáustica sobre tela, esmalte sobre hoja de metal
3 paneles: 6¼ × 8¼ pulgadas (15.9 × 21 cm); 29⅜ × 36⅛ pulgadas (74.6 × 91.8 cm); 36 × 47⅜ pulgadas (91.4 × 120.3 cm); dimensión total variable
Adquisición del Museo, Contemporary Collectors Fund
1997.15.1–3

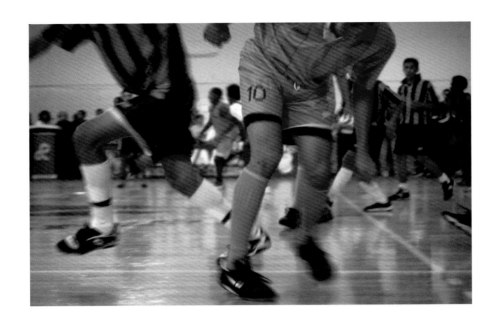

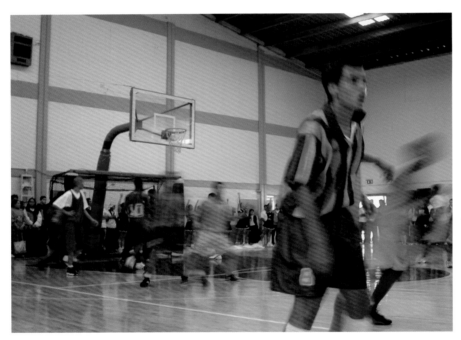

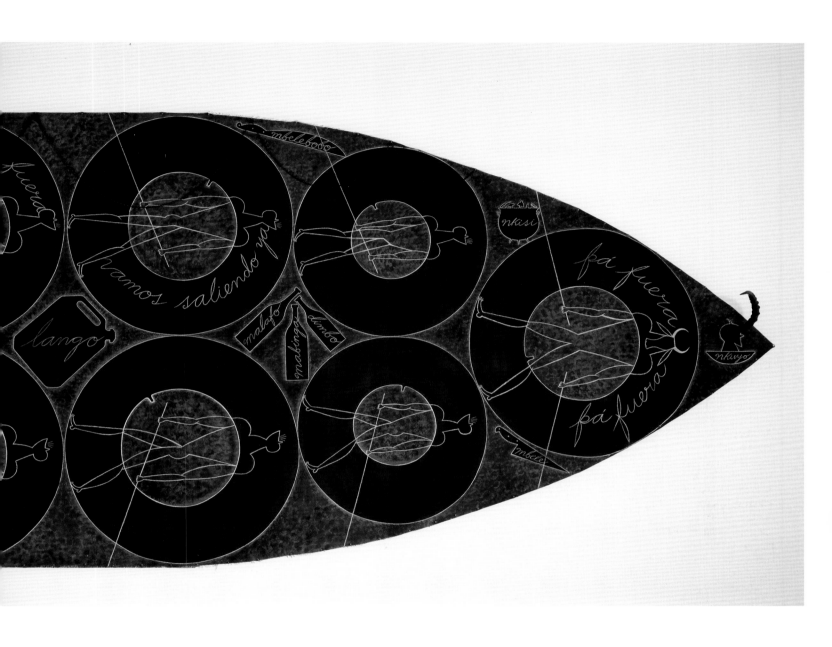

¡Vamos saliendo ya! (Let's Leave Now!), 1994

acrylic on canvas, framed newsprint, animal horn, chain
painting: 84 × 167½ in. (213.4 × 425.5 cm); framed article: 15¾ ×
12¾ in. (40 × 32.4 cm); horn: 8 × 13 × 7 in. (20.3 × 33 × 17.8 cm);
overall dimensions variable
Museum purchase, Contemporary Collectors Fund
1996.5.1–4

¡Vamos saliendo ya!, 1994

acrílico sobre tela, papel de periódico enmarcado, cuerno de
animal, cadena
cuadro: 84 × 167½ pulgadas (213.4 × 425.5 cm); artículo
enmarcado: 15¾ × 12¾ pulgadas (40 × 32.4 cm); cuerno: 8 ×
13 × 7 pulgadas (20.3 × 33 × 17.8 cm); dimensión total variable
Adquisición del Museo, Contemporary Collectors Fund
1996.5.1–4

BLANCARTE ÁLVARO

Mexican, born 1934
Mexicano, nacido en 1934

Schooled in the Mexican muralist tradition, over the course of his career Álvaro Blancarte has eschewed the narrative and political content of social realist painting in favor of a complex layering of physical elements and color to create abstract works in response to the influence of Abstract Expressionism's gestural and formal aspects. Blancarte creates complex textural images that juggle collage elements and pigments thickened with marble powders and sand, a combination that evokes age and deterioration. With their carved texture and elegantly simplified imagery, his paintings of the last decade suggest the ancient cave paintings found in Baja California.

Blancarte's self-portrait as a *caimán*, or crocodile, combines his typical collage of found elements, such as cardboard which the artist has scarred and painted, with a witty representation of himself complete with signature accoutrements: his professorial wire-rim glasses, a shell necklace, and a blue painting smock. Characteristics associated with the crocodile—longevity, power, and thick skin—are echoed in the compositional elements that frame the portrait. As a painter, teacher, and mentor, Blancarte has had a tremendous impact on the artistic development of northern Baja California. His workshops, classes, and studio practice have served as the primary visual art training for a generation of Tijuana-based artists, instilling an appreciation for technique, formal composition, and art historical context that has helped create the groundwork for an invigorating climate of new approaches to work coming from the region. *SH*

Educado en la tradición muralista mexicana, Álvaro Blancarte ha abandonado el contenido político y narrativo de la pintura realista social para volcarse en una compleja estratificación de elementos físicos y color para crear obras abstractas que responden a la influencia de aspectos gestuales y formales del expresionismo abstracto. Blancarte crea complejas imágenes texturales que equilibran elementos del collage y pigmentos espesados con polvos de mármol y arena, combinación evocadora de la edad y del deterioro. Con sus texturas labradas y su imaginería elegantemente simplificada, sus cuadros de la última década sugieren las antiguas pinturas rupestres que se encuentran en Baja California.

El autorretrato de Blancarte como caimán combina su técnica típica de collage de elementos encontrados, tales como cartones que el artista ha marcado y pintado, con una representación humorística de si mismo que completa con accesorios personales: sus lentes de aire de profesor, un collar de conchas y un guardapolvo azul de pintar. Algunas de las características asociadas con el caimán —la longevidad, el poder y la piel gruesa— tienen sus ecos en algunos de los elementos compositivos que enmarcan el retrato. Como pintor, maestro y mentor, Blancarte ha tenido un impacto tremendo en el desarrollo de las artes del norte de Baja. Sus talleres, cursos y prácticas de estudio han servido como la principal fuente de preparación visual para una generación de artistas de Tijuana, ofreciendo un aprecio por la técnica, la composición formal y el contexto histórico del arte que han servido de infraestructura para apoyar el vigoroso clima de nuevos acercamientos al arte que se da en la región.

Autorretrato (from the series *El paseo del Caimán*) (*Self-portrait, from the series The Alligator's Walk*), 1999

acrylic colors, texture on fabric
39⅜ × 23⅝ × 1¾ in. (100 × 60 × 4.4 cm)
Museum purchase with funds from Museum of Contemporary Art San Diego 2004 Benefit Art Auction
2004.20

Autorretrato (de la serie *El paseo del Caimán*), 1999

colores de acrílico, textura sobre tela
39⅜ × 23⅝ × 1¾ pulgadas (100 × 60 × 4.4 cm)
Adquisición del Museo con fodos de la subasta Museum of Contemporary Art San Diego 2004 Benefit Art Auction
2004.20

CANDIANI TANIA

Mexican, born 1974
Mexicana, nacida en 1974

Tijuana-based artist Tania Candiani's work reflects a cultural and physical obsession with fat. In her machine-sewn canvases she presents gorging and purging as perverse means of shaping the body. Her 2002 series *Comer es un placer—Comer es un pecado (Eating Is a Pleasure—Eating Is a Sin)* consists of three pairs of paintings that examine the ritual and remorse associated with eating. In the pair of works *Avidez (Greedy)* and *Hartazgo (Stuffed)*, both paintings feature extreme close-ups of oversized mouths. One mouth is open and salivating, the other is shut and full to bursting; details such as the curve of the lip or tension in a fold of skin convey conflicting emotions. The artist focuses on the mouth—as a vehicle for the intake (and sometimes output) of food as well as a tool for physical and verbal expressions—as an almost Freudian symbol of the neuroses and anxieties that surround eating in contemporary culture.

Candiani examines these painful issues by exploiting a traditionally female form of expression: sketching with stitches, she drafts generic portraits of the loathing and desire that define many women's relationships with eating. She is inspired by the incessant ads for weight-loss gizmos, pills, and plans shown on late-night Mexican television, as well as her childhood memories of trying to follow her mother's exercise LPs. Although Candiani draws upon Chicana experiences, her art is thoroughly cross-cultural. Body image, which has become a problem in many parts of the industrialized world, is an especially interesting issue in Tijuana, where Americans have crossed the border to gain access to illegal pharmaceuticals and cheap plastic surgery.

Rachel Teagle

La obra de Tania Candiani, artista asentada en Tijuana, refleja una obsesión cultural y física con la obesidad. En sus lienzos cosidos a máquina presenta actos de gula y de purga como una manera pervertida de influir en la forma del cuerpo. Su serie *Comer es un placer —Comer es un pecado*, de 2002, consiste en tres pares de cuadros que exploran el rito y el remordimiento que se asocian con el acto de comer. En las obras *Avidez* y *Hartazgo*, los dos cuadros presentan primerísimos planos de bocas descomunales. Una de las bocas está abierta, salivando, mientras que la otra está cerrada y llena hasta el hartazgo; detalles como la curvatura de los labios o la tensión de un pliegue de piel transmiten emociones contradictorias. Candiani se centra en la boca como vehículo para la ingestión —y a veces para la expulsión— de alimentos, además de ser una herramienta para la expresión física y verbal, convirtiéndose en una especie de símbolo freudiano de la neurosis y ansiedades que la cultura contemporánea asocia con el acto de comer.

Candiani examina estos temas dolorosos explotando una forma de expresión tradicionalmente femenina: con puntadas de hilo esboza retratos genéricos de aberración y deseo que definen la relación de muchas mujeres con la comida. Se inspira en los constantes anuncios de trastos, pastillas y planes para perder peso que se retransmiten por las noches en la televisión mexicana, así como en sus recuerdos de infancia, cuando trataba de seguir los discos de ejercicios de su madre. Aunque Candiani se nutre de experiencias chicanas, su arte cruza claramente las barreras culturales. La obsesión por la imagen física, que se ha convertido en una noción problemática en muchas partes del mundo industrializado, es un fenómeno especialmente interesante en Tijuana, donde los estadounidenses cruzan la frontera una y otra vez para acceder a fármacos ilegales y cirugía plástica barata.

Avidez (Greedy), 2002
acrylic, graphite, fabric sewn with cotton thread
74¾ × 94½ × 2 in. (189.9 × 240 × 5.1 cm)
Museum purchase, Elizabeth W. Russell Foundation Fund
2002.37

Avidez, 2002
acrílico, grafito, tela cosida con hilo de algodón
74¾ × 94½ × 2 pulgadas (189.9 × 240 × 5.1 cm)
Adquisición del Museo, Elizabeth W. Russell Foundation Fund
2002.37

CARDOSO MARÍA FERNANDA

Colombian, born 1963
Colombiana, nacida en 1963

Colombian-born artist María Fernanda Cardoso gravitates toward materials layered with meanings that are designed to vary with each individual viewer. Even as they maintain a level of personal and cultural significance, her materials can also be viewed simply in the context of their day-to-day functions. The artist's visual language effectively communicates to others while also conveying her personal background.[1] Her installation *Cemetery—Vertical Garden*, with its groupings of artificial flowers projecting from the wall, draws its inspiration from the Cementerio Central, a mausoleum in downtown Bogotá; the piece emulates the mausoleum's crypts, whose walls have small vessels attached so that visitors can pay their respects by leaving flowers. By combining these horizontally embedded flowers with light pencil drawings of the arches of each crypt created directly on the wall, Cardoso re-creates the ambience of the Cementerio Central.

Cardoso both literally and metaphorically represents this significant cultural site while subtly referencing the violence so deeply entrenched in the everyday life of her native country. Her use of artificial flowers in this installation poses provocative questions about the often uneasy relationship between the living and the dead. Her carefully chosen materials transcend their ordinary function to become powerful symbols of tradition, remembrance, and culture. The same poignancy that is one characteristic of Cardoso's art also can be found in the work of other Colombian artists, including Doris Salcedo—their works share a depiction of violence that is often implied by subtle references to its social and human costs and the loss and grief that follow. The result is work that is simultaneously visually stunning yet full of despair.

Jillian Richesin

Note
1. *Ultrabaroque: Aspects of Post–Latin American Art*, exh. cat. (La Jolla, Calif.: Museum of Contemporary Art San Diego, 2000), 27.

María Fernanda Cardoso, artista nacida en Colombia, gravita hacia materiales que tienen una multiplicidad de significados que, por su diseño, cambian según cada uno de sus observadores. Incluso cuando se les infunde con otro nivel de significación cultural o personal, los materiales también se pueden considerar simplemente en el contexto de sus funciones cotidianas. El lenguaje visual de la artista se comunica a otras personas de manera efectiva mientras que comunica el sentido personal que le da la artista.[1] Su instalación *Cemetery—Vertical Garden (Cementario—Jardin Vertical)*, con sus conjuntos de flores artificiales proyectándose de la pared, está inspirada por el Cementerio Central, un camposanto del centro de la ciudad de Bogotá. La pieza emula las criptas del cementerio, a cuyas paredes se fijan pequeñas vasijas que permiten a los visitantes presentar sus respetos dejando flores. Al combinar las flores, insertadas horizontalmente, con dibujos de los arcos de cada cripta, trazados tenuemente a lápiz directamente sobre la pared, Cardoso recrea el ambiente del Cementerio Central.

Tanto literal como metafóricamente, Cardoso representa este importante espacio cultural con una sutilidad que es referente de la violencia tan fuertemente enraizada en la vida cotidiana de su país natal. Su utilización de flores artificiales invoca preguntas provocativas sobre la relación, a menudo difícil, entre los vivos y los muertos. Sus materiales, elegidos cuidadosamente, trascienden su función común para convertirse en símbolos poderosos de tradición, recuerdo y cultura. La misma mordacidad característica de la obra de Cardoso se puede encontrar en la obra de otros artistas colombianos, incluida Doris Salcedo—con cuya obra comparte el retrato de la violencia, que a menudo se sugiere con referencias sutiles a sus costos sociales y humanos y la pérdida y el dolor que causa. El resultado es una obra que es al mismo tiempo visualmente abrumadora y llena de desesperación.

Nota
1. *Ultrabaroque: Aspects of Post–Latin American Art*, catálogo de exposición (La Jolla: Museum of Contemporary Art San Diego, 2000), 27.

Cemetery—Vertical Garden, 1992–99
artificial flowers and pencil on wall
dimensions variable
Museum purchase with funds from Charles C. and Sue K. Edwards
2000.9

Cemetery—Vertical Garden (Cementerio— Jardin Vertical), 1992–99
flores artificiales y lápiz sobre pared
dimensiones variables
Adquisición del Museo con fondos de Charles C. y Sue K. Edwards
2000.9

LOS CARPINTEROS

ALEXANDRE JESÚS ARRECHEA ZAMBRANO
MARCO ANTONIO CASTILLO VALDEZ
DAGOBERTO RODRÍGUEZ SÁNCHEZ

Cuban, born 1970 / Cubano, nacido en 1970
Cuban, born 1971 / Cubano, nacido en 1971
Cuban, born 1969 / Cubano, nacido en 1969

Los Carpinteros is a collaborative of three Cuban artists whose collective moniker references both the carpentry trade and their earlier wooden sculptures, works that reconsider and transform the function and meaning of common objects. Harking back to Dada and Surrealist transformations of found objects and to 1960s Minimalism and Conceptualism, Los Carpinteros create hybridized forms and reassign meaning to ordinary things. Using sculpture and drawings to analyze the structures of everyday life, pointing out the humor, beauty, and symbolism in commonplace buildings and consumer products, the trio offers a version of conceptual art mixed with humor and social critique.

Their work can have a political edge, often depicting misguided decisions, fallible systems, or no-win situations—examples include a fireplace made of wood, a metal filing cabinet with one impossibly elongated drawer, and a hybrid between a ten-burner electric stove and a stairway that leads nowhere. These nonfunctioning objects seem to comment on the shattered dreams and ideals of an economically and politically stricken post-revolutionary country. Yet their work also suggests that the artists are equally interested in the dignity of working-class life and in taking a whimsical look at ordinary objects. All of Los Carpinteros' projects, whether realized sculpturally or not, begin with drawing as the core site for developing ideas. This untitled watercolor depicts a spiral oven set with a seemingly endless supply of burners, turning a functional item into one of dysfunction, impossibility, and excess. *SH*

Los Carpinteros es un colaborativo de tres artistas cubanos cuyo nombre colectivo se refiere tanto al oficio de la carpintería como a sus primeras esculturas hechas en madera, obras que reconsideraban y transformaban la función y el significado de objetos comunes. Remontándose a las transformaciones de objetos encontrados del Dada y el surrealismo y al minimalismo y conceptualismo de la década de 1960, Los Carpinteros crean formas híbridas y resignifican cosas corrientes. Utilizando la escultura y el dibujo para analizar las estructuras de la vida cotidiana, señalando sus aspectos humorísticos, de belleza o simbolismo en edificios y productos de consumo comunes, el trío ofrece una versión de arte conceptual mezclado con humor y crítica social.

Su obra puede tener un lado político, representando a menudo decisiones mal informadas, sistemas falibles o situaciones irresolubles —como una chimenea hecha de madera, un fichero de metal con un cajón increíblemente alargado, o un híbrido entre cocina eléctrica de diez quemadores y escalera que no conduce a ninguna parte. Estos objetos no funcionales parecen comentar en los sueños e ideales despedazados de un país postrevolucionario golpeado política y económicamente. Y sin embargo, este trabajo sugiere que los artistas están tan interesados en la dignidad de la vida de los trabajadores y en lanzar una mirada inquieta a los objetos cotidianos. Todos los proyectos de Los Carpinteros, ya sean escultóricos o no, empiezan con un dibujo como núcleo del desarrollo de ideas. Esta acuarela sin título representa un horno en espiral dotado de una cantidad de quemadores aparentemente interminable, transformando un objeto funcional en uno disfuncional, de imposibilidad y exceso.

Untitled (Spiral Shaped Oven), 2001

watercolor on paper
29½ × 41½ in. (74.9 × 105.4 cm)
Museum purchase with funds from the Bloom Family Foundation
2001.27

Untitled (Spiral Shaped Oven) (Sin título. Horno con forma de espiral), 2001

acuarela sobre papel
29½ × 41½ pulgadas (74.9 × 105.4 cm)
Adquisición del Museo con fondos de la Bloom Family Foundation
2001.27

CHAGOYA ENRIQUE

American, born in Mexico, 1953
Estadounidense, nacido en México, 1953

Enrique Chagoya creates works of art that purposefully confuse fact with fiction, ancient with contemporary, and marginal with dominant. He explains, "My artwork is a conceptual fusion of opposite cultural realities that I have experienced in my lifetime. I integrate diverse elements, from pre-Columbian mythology, Western religious iconography, and American popular culture." Chagoya draws upon the nonalphabetic writing, format, and imagery used in pre-Columbian texts to create paintings, drawings, and prints that tell stories of cultural hybrids, political collisions, and universal consequences.

In *Adventures of the Matrixial Cannibals*, the artist appropriates the accordion-fold format of the Mesoamerican codex, one of the first forms used to record texts and images. Chagoya uses the folds in the amate—a bark paper—to make visual connections between imagery derived from different times and places. Like the codex that reverses the direction and pace of Western storytelling, moving from right to left, Chagoya upsets the methods of modernist artists who once used "primitive" imagery as the inspiration for their art. He records an alternate history of modern art by inserting Western cultural imagery—Mickey Mouse, the Virgin Mary, Superman—into a precolonial format. *RT*

Adventures of the Matrixial Cannibals, 2002

acrylic and water-based oil on amate paper
12½ × 118 × 4 in. (31.8 × 299.7 cm) framed
Museum purchase, International and Contemporary
Collectors Funds
2003.10

Adventures of the Matrixial Cannibals (Las aventuras de los caníbales matrixales), 2002

acrílico y acuarela al óleo sobre papel de amate
12½ × 118 × 4 pulgadas (31.8 × 299.7 cm) enmarcado
Adquisición del Museo, International and Contemporary
Collectors Funds
2003.10

Enrique Chagoya crea obras de arte que tratan conscientemente de confundir la realidad con la ficción, tanto antigua como contemporánea, tanto marginal como hegemónica. El artista explica que "mi arte es una fusión conceptual de las realidades culturales opuestas que he ido experimentando a lo largo de mi vida. Integro una variedad de elementos que van desde la mitología precolombina y la iconografía religiosa occidental a la cultura popular estadounidense". Chagoya se inspira en la escritura no-alfabética y el formato y la imaginería de los textos precolombinos para crear cuadros, dibujos y grabados que narran historias de híbridos culturales, choques políticos y efectos universales.

En *Adventures of the Matrixial Cannibals (Las aventuras de los caníbales matrixales)* el artista se apropia del formato de pliegues acordeonados de los códices mesoamericanos, uno de los primeros métodos de guardar textos e imágenes, utilizando los pliegues del amate —papel de corteza de árbol— para generar relaciones visuales entre imágenes derivadas de diversos lugares y épocas. Del mismo modo que el códice revierte la dirección de la lectura occidental, y se lee de derecha a izquierda, Chagoya subvierte el método de los artistas vanguardistas, que en su momento utilizaron la imaginería "primitiva" como inspiración para su arte. El artista registra una historia alternativa del arte moderno incorporando imaginería cultural occidental —el Ratón Mickey, la Virgen María, Súperman— a un formato precolonial.

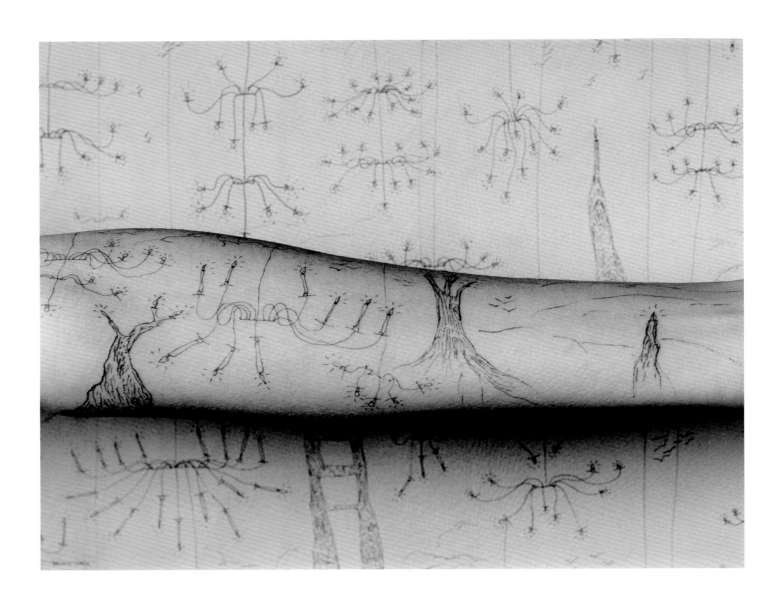

CINTO SANDRA

Brazilian, born 1968
Brasileña, nacida en 1968

Working in both two- and three-dimensional formats, Sandra Cinto creates dreamlike images and objects that express varied states of fragmentation, separation, and isolation. She explores the effect of a solitary carousel horse, an empty birdcage, or uninhabited landscapes composed of disconnected elements. Invoking the Surrealist tradition of René Magritte's dream imagery and symbolism, Cinto's drawings are embodied by networks of sinuous lines and symbolic imagery which reveal a mystical, celestial, and spiritual space—ladders, stairs, tree trunks, branches, candles, and chandeliers float in an ethereal atmosphere of gentle fragility. As the artist says, "It is through the capacity of dreaming that we can face our anguish and search for a happier life."[1]

Memory and fantasy as well as art history and self-portraiture all provide material for Cinto's investigations into the intersection of representation and abstraction and her attempts to dematerialize where one ends and the other begins. She works in a variety of media, including installation, photography, and painting, but it is drawing that serves as her signature agent for creating and conveying meaning. For this untitled work the artist adopted the act of tattooing as her drawing method. Appropriating the tribal use of tattoos as a means to simulate and assimilate one's surroundings, she inscribed a drawing on her arm as well as onto the wall behind her, producing a seamless melding of body, architecture, and art. *SH*

Note
1. Sandra Cinto quoted in Raphaela Platrow, *Dreaming Now*, exh. cat. (Waltham, Mass.: Rose Art Museum, Brandeis University, 2005).

Trabajando en formatos de dos y tres dimensiones, Sandra Cinto crea imágenes oníricas y objetos que expresan una variedad de estados de fragmentación, separación y aislamiento. Explora el efecto de un caballo de carrusel solitario, una jaula vacía o paisajes deshabitados compuestos de elementos inconexos. Invocando la tradición surrealista de imágenes oníricas y simbolismo de René Magritte, los dibujos de Cinto están envueltos en redes de líneas sinuosas e imaginería simbólica que revelan un espacio místico, celestial y espiritual (escaleras, escalinatas, troncos de árboles, ramas, velas y candelabros que flotan en una atmósfera etérea de una grácil fragilidad). Como dice la artista: "Es a través de nuestra capacidad para soñar que podemos enfrentarnos a nuestra angustia y buscar una vida más feliz".[1]

La memoria y la fantasía, así como la historia del arte y el autorretrato, sirven como materia prima para las investigaciones que Cinto hace de las intersecciones entre la representación y la abstracción y sus intentos por desmaterializar el lugar donde termina una y empieza la otra. Trabaja en una variedad de medios, incluyendo instalación, fotografía y pintura, pero es el dibujo el que le sirve como agente personal para crear y transmitir significados. Para esta obra sin título, la artista adoptó el acto del tatuaje como método de dibujo. Apropiándose de los usos tribales de tatuajes como manera de simular y asimilarse al espacio circundante, inscribió un dibujo en su brazo y en la pared que había detrás suyo, generando una fusión tersa de cuerpo, arquitectura y arte.

Nota
1. Citada en Raphaela Platrow, *Dreaming Now*, catálogo de exposición (Waltham, Mass.: Rose Art Museum, Brandeis University, 2005).

Untitled, 1998
photograph, edition 5 of 5
28¾ × 51 in. (73 × 129.5 cm) framed
Museum purchase, Contemporary Collectors Fund
1999.18

Untitled (Sin título), 1998
fotografía, 5 de edición de 5
28¾ × 51 pulgadas (73 × 129.5 cm) enmarcada
Adquisición del Museo, Contemporary Collectors Fund
1999.18

COSTI ROCHELLE

Brazilian, born 1961
Brasileña, nacida en 1961

Fascinated by domestic spaces, not only as repositories for personal effects but more importantly for their psychological meaning to those who occupy them, Rochelle Costi creates detailed portraits of bedrooms in the photographic series *Quartos*. Costi treats her subject—the bedroom—as a living, complex figure and reveals the intimate details that one's sleeping area exposes. The artist is interested in exploring the notion of personal space as something that, no matter how small, is always coveted by its owner.

The inhabitants of these rooms are always absent from Costi's images, leaving viewers to draw their own conclusions about these individuals' identities based on the varied décor, knickknacks, and artifacts present. The large format chosen by Costi is key to the experience and understanding of the work, for the size of the images allows viewers to position themselves within the space she captures.

The range of social classes represented in Costi's photographs is a reflection of the troubled city of São Paulo, where the contrast of extreme poverty and wealth divides the city. Costi often photographs the crowded *favelas*, or slums, of São Paulo, where privacy and personal space are scarce. Her photographs reveal the basic human need to establish "a home of one's own" (as a later project of Costi's is named) in even the most unfavorable of conditions. Central in all of the photographs in this series are beds, reflecting the artist's interest in the places that shelter a person during sleep: "What walls gather him as he closes his eyes en route to losing consciousness? What does he first see? What first sees him?"[1]

Lauren Popp

Note
1. Exhibition description for *Quartos—São Paulo*, 1998. Galeria Brito Cimino: Arte Contemporanea E Moderna, Saõ Paulo, Brazil.

Rochelle Costi siente fascinación por los espacios domésticos no sólo por ser repositorios de objetos personales sino, lo que es más importante, por el significado psicológico que tienen para las personas que los ocupan. En la serie fotográfica *Quartos*, la artista brasileña crea retratos detallados de dormitorios, tratando a su sujeto, la recámara, como una compleja figura viviente, y revela los detalles íntimos que expone el espacio en el que uno duerme. La artista se interesa por la exploración de conceptos de espacio personal como algo que, sin importar su tamaño, siempre es apreciado por su dueño.

Los habitantes de estos dormitorios siempre están ausentes de las imágenes de Costi, dejando que el observador saque sus propias conclusiones sobre la identidad de estos individuos basándose en la decoración, los adornos y los artefactos que hay en ellos. El gran formato que elige Costi es clave para experimentar y entender la obra, ya que el tamaño de las imágenes permite a los observadores colocarse dentro del espacio que capta la artista.

La variedad de clases sociales que se representan en las fotografías de Costi son un reflejo de la problemática ciudad de São Paulo, donde el contraste entre la pobreza y la riqueza extremas divide a la ciudad. Las fotografías de Costi muestran a menudo estancias de las hacinadas *favelas* de São Paulo, donde la privacidad y el espacio personal son sagrados. Sus fotos revelan la necesidad humana básica de establecer "un hogar propio" (el nombre que Costi dio a un proyecto posterior) incluso en las circunstancias más desfavorables. Un elemento central de todas las fotografías de esta serie lo constituyen las camas, que reflejan el interés de la artista por los lugares que abrigan a las personas durante el sueño: "¿Qué paredes lo arropan mientras cierra los ojos camino a la pérdida de la conciencia? ¿Qué es lo primero que ve? ¿Qué lo ve primero?"[1]

Nota
1. Descripción de la exposición *Quartos—São Paulo*, 1998. Galeria Brito Cimino: Arte Contemporanea E Moderna, São Paulo, Brasil.

Quartos—São Paulo (Rooms—São Paulo), 1998

chromogenic print, edition 2 of 3
72 × 90½ in. (182.9 × 229.9 cm)
Museum purchase with funds from the Betlach Family Foundation
2000.7

Quartos—São Paulo (Cuartos—São Paulo), 1998

impresión cromógena, 2 de edición de 3
72 × 90½ pulgadas (182.9 × 229.9 cm)
Adquisición del Museo con fondos de la Betlach Family Foundation
2000.7

Quartos—São Paulo (Rooms—São Paulo),
1998

chromogenic print, edition 1 of 3
72 × 90½ in. (182.9 × 229.9 cm)
Museum purchase with funds from the
Betlach Family Foundation
2000.6

Quartos—São Paulo (Cuartos—São Paulo),
1998

impresión cromógena, 1 de edición de 3
72 × 90½ pulgadas (182.9 × 229.9 cm)
Adquisición del Museo con fondos de la
Betlach Family Foundation
2000.6

CROSTHWAITE HUGO

Mexican, born 1971
Mexicano, nacido en 1971

Using graphite and charcoal on panel, Hugo Crosthwaite creates large-scale drawings of heroic and muscular figures of men and women in classical poses that refer to Old Master religious paintings, as well as urban images consisting of apartment blocks, city skylines, and power lines. His drawings play with the contrast of figurative classical representation and the surrounding chaos and improvisation that represents the city of Tijuana, where he was born. Crosthwaite is interested in depicting human suffering and the representation of violence through work that is not itself violent but instead seeks the expression of beauty within chaos. While the scale of his works and their narrative content are indebted in part to the great Mexican muralists, Crosthwaite identifies his art practice with the turbulent emotions embodied in the work of the Symbolist and Romantic painters of the nineteenth century. Combining classical imagery with abstract elements, he considers his work "to be a vision of mine in which history, mythology, and abstraction collide."

The absence of color in the artist's work serves to distance the viewer from the drama and fragmentation of his subject matter. The spectator is presented with a universe that is being, almost literally, torn joint from joint—compositionally as well as emotionally, nothing quite fits together. Crosthwaite at times departs from drawing the human figure, depicting instead empty cityscapes that suggest the life of the city and its people inside the houses and buildings. *Línea—Escaparates de Tijuana (Line—Tijuana Cityscapes 1–4)*, a panoramic view of a city, does not depict actual locations in Tijuana but presents a personal interpretation that confronts the viewer with the feeling and look of the city. Small cartoonish vignettes punctuate the precision and detail of Crosthwaite's rendering, adding humor and evoking the spontaneity of graffiti. The complex multifaceted planes and floating texts of his composition represent the haphazard architecture and lack of urban planning that are characteristic of this border city where construction seems to form layers resembling a kind of abstract urban sediment. *SH*

*Línea—Escaparates de Tijuana 1–4
(Line—Tijuana Cityscapes 1–4)*, 2003

pencil and charcoal on wood panel
4 panels: 24 × 48 in. (61 × 121.9 cm) each;
overall dimensions: 24 × 192 in. (61 × 487.7 cm)
Museum purchase with proceeds from Museum of
Contemporary Art San Diego Art Auction 2004
2005.24.1–4

Línea—Escaparates de Tijuana 1–4, 2003

lápiz y carboncillo sobre panel de madera
4 paneles: 24 × 48 pulgadas (61 × 121.9 cm) cada uno;
dimensiones totales: 24 × 192 pulgadas (61 × 487.7 cm)
Adquisición del Museo con fondos procedentes de la subasta
Museum of Contemporary Art San Diego Art Auction 2004
2005.24.1–4

Con lápiz y carboncillo sobre madera, Hugo Crosthwaite crea dibujos a gran escala que representan heroicas figuras musculosas de hombres y mujeres en poses clásicas, referencias a las pinturas religiosas de los grandes maestros, así como imágenes urbanas que consisten en bloques de edificios, horizontes urbanos y cables de tendido eléctrico. Sus dibujos juegan con el contraste entre las representaciones figurativas clásicas y el caos y la espontaneidad circundantes que representa la ciudad de Tijuana, en la que nació. A Crosthwaite le interesa representar el sufrimiento humano y la violencia a través de trabajo que no es violento en sí, pero que trata de expresar la belleza del caos. Mientras que la escala de sus piezas y su contenido narrativo deben mucho a los grandes muralistas mexicanos, el artista identifica su práctica artística con la turbulencia emocional que encarna la obra de los pintores simbolistas y románticos del siglo XIX. Combinando imaginería clásica con elementos abstractos, considera su obra "una visión personal en la que colisionan la historia, la mitología y la abstracción".

La ausencia de color en las piezas del artista sirve para distanciar al observador del drama y la fragmentación de sus sujetos. El espectador se enfrenta a un universo que está siendo, casi literalmente, descuartizado, y donde nada parece encajar, ni en lo compositivo ni en lo emotivo. Crosthwaite se aleja en ocasiones del dibujo de la figura humana y en su lugar representa paisajes vacíos que sugieren que la vida de la ciudad y de su gente se da dentro de las casas y los edificios. *Línea— Escaparates de Tijuana*, una vista panorámica de la ciudad, no representa ningún lugar específico de Tijuana, sino una interpretación personal que enfrenta al observador con la sensibilidad y la imagen de la ciudad. Pequeñas viñetas caricaturizadas puntúan la precisión y el detalle de las representaciones de Crosthwaite, añadiendo humor y evocando la espontaneidad del graffiti. Los complejos planos multifacéticos y textos flotantes de su composición representan la arquitectura improvisada y la falta de planeamiento urbano característico de esta ciudad fronteriza en la que la construcción parece formar capas que parecen una especie de sedimento urbano abstracto.

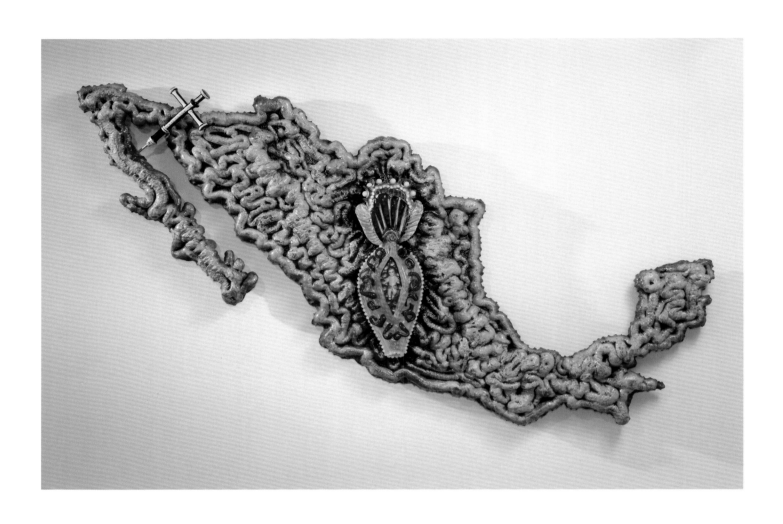

DE LA TORRE

JAMEX & EINAR

Mexican, born 1960 / Mexicano, nacido en 1960
Mexican, born 1963 / Mexicano, nacido en 1963

Born in Guadalajara, Mexico, brothers Jamex and Einar de la Torre moved to Southern California in their teens and have since created art that celebrates culture shock. Combining the ancient and sophisticated art of blown glass with disparate materials such as barbeque grills, metal racks, leather, industrial remnants, and other found objects, the artists create works that defy notions of "high art" and good taste. In the tradition of California assemblage and border vernacular pastiche, their sculptures intertwine Catholic subject matter and iconography with references to Mexico's ancient cultures and mass-media symbols.

Using irony, over-the-top embellishment, and double entendres, the artists invite the spectator to reconsider their preconceptions of "authentic" Mexican art and culture and to reexamine the increasingly blurred lines between the United States and Mexico. The blown foam in *El Fix (The Fix)* resembles a small intestine twisting in and around to form a map of Mexico; in the upper left-hand corner of this visceral sculpture, roughly corresponding to the location of Tijuana, a crucifix-like hypodermic needle punctures the intestine. The iconography leaves the interpretation open-ended and could refer to the injection of religion into Mexico or reference illegal drug trafficking in this part of the country. Central Mexico is dominated by a fetish form that evokes both popular *milagro* trinkets of the Virgin of Guadalupe and a vulva enveloping a figure of the Infant Jesus. *M. Garcia*

Nacidos en Guadalajara, México, los hermanos Jamex y Einar de la Torre se trasladaron al sur de California cuando eran adolescentes, y desde entonces han creado arte que celebra el choque cultural. Combinando el antiguo y sofisticado arte del vidrio soplado con materiales dispares como rejillas de barbacoa, anaqueles de metal, cuero, desechos industriales y otros objetos encontrados, los artistas crean obras que desafían las nociones de "arte sofisticado" y buen gusto. En la tradición del pastiche vernáculo de la frontera y el ensamblaje californiano, sus esculturas entremezclan temática e iconografía católica con referencias a las culturas antiguas de México y símbolos de los medios de comunicación de masiros.

Utilizando ironía, adornos exagerados y juegos de palabras, los artistas invitan al espectador a reconsiderar nociones preconcebidas de arte y cultura "auténticamente" mexicanos y a reexaminar las líneas cada vez más borrosas que separan México y los Estados Unidos. La espuma utilizada en *El Fix* parece un intestino delgado que se retuerce y se enrosca para formar el mapa de México. En la parte superior izquierda de esta escultura visceral, en el lugar que corresponde aproximadamente a ubicación de la ciudad de Tijuana, una jeringuilla hipodérmica con forma de crucifijo se clava en el intestino. La iconografía deja abierta la interpretación de la pieza y podría ser una referencia a la inyección de religión hacia México, o relacionarse con el tráfico ilegal de drogas que se da en esa parte del país. La parte central de México está dominada por una forma fetiche que evoca tanto los milagros populares de la Virgen de Guadalupe como una vulva que envuelve la figura del niño Jesús.

El Fix (The Fix), 1997
blown glass, mixed media
30 × 72 × 4 in. (76.2 × 182.9 × 10.2 cm)
Museum purchase with funds from an anonymous donor
1999.27.a–b

El Fix, 1997
vidrio soplado, técnica mixta
30 × 72 × 4 pulgadas (76.2 × 182.9 × 10.2 cm)
Adquisición del Museo con fondos de un donante anónimo
1999.27.a–b

DO ESPÍRITO SANTO IRAN

Brazilian, born 1963
Brasileño, nacido en 1963

Iran do Espírito Santo uses everyday objects as the models for his artwork. Dinner plates, candlesticks, rugs, lamps, and other familiar objects are removed from the domestic sphere and re-presented in stainless steel, glass, copper, or stone. Although the forms of the original objects always remain visible, the banal becomes surprisingly unfamiliar.

Beginning with Marcel Duchamp's infamous ready-mades, artists have integrated common objects into their art practice throughout the twentieth century. Do Espírito Santo's *Bulb II* particularly echoes the work of two influential artists from different hemispheres: American artist Jasper Johns and Regina Silveira from Brazil. Johns's 1958 cast of a lightbulb used a vernacular subject and traditional visual language to question the future of art after Abstract Expressionism. Johns's lightbulb, which looks dull and heavy, is integrated into a small base of the same material. Unlike Johns's work, *Bulb II* rests on a plain, thin base of Teflon that prevents it from acquiring a relic-like quality. Using contemporary materials with highly reflective surfaces, do Espírito Santo reverses the role of the lightbulb from an object that projects light to one that reflects it.

While *Bulb II* does pay homage to Johns, it more closely resembles Silveira's conceptual art. Silveira uses ordinary objects to investigate perspective and its distortions, focusing on the imaginary shadows cast by her items. Equally concerned with perception, do Espírito Santo utilizes stainless steel in *Bulb II* to reflect a distorted image of the works' surroundings—the viewer is forced to study this once banal object and its reflected surroundings with great care. In effect, the artist empowers the viewer to question representation. *Monica Garza*

Iran do Espírito Santo utiliza objetos cotidianos como modelos para sus obras de arte. Platos de mesa, candelabros, alfombras, lámparas y otros objetos familiares son extraídos de la esfera doméstica y re-presentados en acero inoxidable, vidrio, cobre o piedra. Aunque siempre se mantiene visible la forma de los objetos originales, lo banal se transforma en algo sorprendentemente extraño.

Desde los famosos prefabricados de Marcel Duchamp, durante todo el siglo veinte los artistas integraron objetos comunes a su práctica. En *Bulb II (Bombilla II)*, do Espírito Santo hace eco especial a la obra de dos artistas influyentes de dos hemisferios: el estadounidense Jasper Johns y la brasileña Regina Silveira. El molde de una bombilla que formó Johns en 1958 utilizaba un objeto vernáculo y un lenguaje visual tradicional para cuestionar el futuro del arte después del expresionismo abstracto. La bombilla de Johns, que daba una impresión torpe y pesada, estaba integrada a una base del mismo material. Al contrario que la obra de Johns, *Bulb II* está apoyada en una base fina y simple de Teflón que evita que la pieza adquiera una cualidad de reliquia. Utilizando materiales contemporáneos de superficies de alta reflexión, do Espírito Santo invierte el papel de la bombilla, que pasa de ser un objeto que emite luz, a uno que la refleja.

Mientras que *Bulb II* rinde homenaje a Johns, se parece más al arte conceptual de Silveira. Silveira utiliza objetos comunes para investigar la perspectiva y sus distorsiones, centrándose en las sombras imaginarias que dejan sus objetos. Do Espírito Santo, que también se preocupa de la percepción, utiliza acero inoxidable en *Bulb II* para reflejar una imagen distorsionada de lo que rodea a la obra, forzando al observador a estudiar con atención este objeto banal y al mismo tiempo aquello que lo rodea. Lo que está haciendo de hecho el artista es darle al observador el poder de cuestionar la representación.

Bulb II, 2004
stainless steel, Teflon
3¾ × 10⅛ × 10⅛ in. (9.5 × 25.7 × 25.7 cm)
Museum purchase, Louise R. and Robert S. Harper Fund
2005.5.a–b

Bulb II (Bombilla II), 2004
acero inoxidable, Teflón
3¾ × 10⅛ × 10⅛ pulgadas (9.5 × 25.7 × 25.7 cm)
Adquisición del Museo, fondos del Louise R. and Robert S. Harper Fund
2005.5.a–b

DUCLOS ARTURO

Chilean, born 1959
Chileno, nacido en 1959

An active participant in the Chilean contemporary art scene, Arturo Duclos has privileged the activity of painting, exploring its possibilities and visual vocabulary. Duclos was the youngest artist associated with the Escuela de Santiago (School of Santiago), a group of artists who worked together during the military dictatorship of Augusto Pinochet (1973–89). During one of the most notoriously difficult periods of their country's history, these artists chose to remain in Chile. Working both within and against specific artistic and political contexts, the Escuela de Santiago preferred iconoclastic image-making and subject matter. Through his art, Duclos has located a meeting point between the internationalist tendencies of contemporary art-making in the past twenty years and the more regional characteristics that defined the art of Chile during its years of political oppression.

Duclos's work relies on signs, symbols, and languages that correspond to disparate art histories, cultures, and failed utopias. He draws from an ongoing archive of emblems, cosmological maps, *I Ching* hexagrams, baroque hieroglyphs, postcards, found photographs, book illustrations, ads, and political and religious insignias. Duclos challenges the notion of language as direct communication by stressing its slippery nature, its limits, and its authority by recoding and inverting symbols to create multiple systems of meaning. *El arte de callar (The Art of Silence)* belongs to a series of works that depict books, exploring the artist's idea of the Mute Book; this generic icon of a book is used as a device to insert specific words and titles from the artist's personal library. The title of the work and texts on the books depicted in this piece imply that the "art of silence" *(el arte de callar)* is a nirvana created by the balance of "theory" and "practice" as well as "heavens" and "shadows." *SH*

Arturo Duclos participa activamente en la escena del arte contemporáneo chileno, privilegiando la actividad pictórica, explorando sus posibilidades y su vocabulario visual. Duclos fue el más joven de los artistas asociados con la Escuela de Santiago, un grupo de creadores que trabajó durante la dictadura de Augusto Pinochet (1973–1989). Durante uno de los períodos más difíciles de la historia de Chile, este grupo de artistas eligió quedarse en el país. La Escuela de Santiago trabajó tanto dentro como en contra de contextos políticos y artísticos específicos, optando por la creación de imágenes y el abordaje de temas iconoclastas. A través de su arte, Duclos ha encontrado un punto de encuentro entre las tendencias internacionalistas de la creación artística contemporánea de los últimos veinte años y las características más regionales que definieron el arte de Chile durante los años de represión política.

La obra de Duclos se apoya en signos, símbolos y lenguajes que corresponden a culturas e historias del arte dispares y a utopías fallidas. Se nutre de un archivo inacabable de emblemas, mapas cosmológicos, hexagramas de *I Ching*, jeroglíficos barrocos, postales, fotografías encontradas, ilustraciones de libros, anuncios e insignias políticas y religiosas. Duclos desafía la noción del lenguaje como forma de comunicación directa, y subraya su naturaleza escurridiza, sus límites y su autoridad creando múltiples sistemas de significación mediante la recodificación y la inversión de símbolos. *El arte de callar* pertenece a una serie de obras que representan libros y exploran la idea que tiene el artista del Libro Mudo; este icono genérico de un libro se utiliza como instrumento para insertar palabras específicas y títulos de la biblioteca personal del artista. El título de la obra y los textos de los libros que se presentan en esta pieza implican que el "arte de callar" es un nirvana creado a partir del equilibrio de la "teoría" y la "práctica", así como de "cielos" y "sombras".

El arte de callar (The Art of Silence), **2000**
mixed media on canvas
58 × 76 in. (147.3 × 193 cm)
Museum purchase with proceeds from Museum of Contemporary Art San Diego Art Auction 2002 and gift of the artist
2002.26

El arte de callar, **2000**
técnica mixta sobre tela
58 × 76 pulgadas (147.3 × 193 cm)
Adquisición del Museo con fondos procedentes de la subasta Museum of Contemporary Art San Diego Art Auction 2002 y obsequio del artista
2002.26

GISPERT LUIS

American, born 1972
Estadounidense, nacido en 1972

Luis Gispert makes photographs and sculptures that synthesize hip-hop's visually baroque aesthetic with art historical references ranging from Renaissance painting to early modern furniture. Through his work, he critiques the various dominant cultures and subcultures in contemporary American life, addressing issues of ethnicity, youth, power, and beauty, as well as his own Cuban American background. Born in Jersey City, New Jersey, and raised in Miami, Gispert gained his earliest creative recognition as part of a group of young, South Florida–based artists challenging the reigning paradigms of Latino/a representation in that region. Gispert, however, resists classification as a Latino artist and maintains that he intends his work to be more critical than political.

Gispert's large-scale photographs, such as *Wraseling Girls*, play with the viewer's preconceptions about women, American iconography, and traditional Western art images by featuring ethnically diverse groups of cheerleaders enacting poses that are derived from canonical art history, global religions, or popular culture. *Wraseling Girls* is an interracial take on Antonio Pollaiuolo's ca. 1475 Baroque sculpture *Hercules Wrestling with Antaeus*. Wearing color-coordinated uniforms designed by the artist and sporting the masses of gold jewelry and elaborately painted fingernails popular in hip-hop subculture, Gispert's protagonists juxtapose a contemporary "low culture" predilection toward overindulgences and ostentation against the accepted "high culture" of the excesses of Baroque art. Growing out of his diverse interests in music, filmmaking, photography, and automobile stereo design, Gispert's work seeks to use visual contradictions to spark dialogue about contemporary American society and visual culture. *SH*

Luis Gispert crea fotografías y esculturas que sintetizan la estética visual barroca del *hip-hop* con referencias históricas que van desde la pintura renacentista hasta la producción moderna de muebles. A través de su obra critica las varias culturas y subculturas dominantes en la vida contemporánea de Estados Unidos, enfrentando cuestiones de etnia, juventud, poder y belleza, así como su propio entorno cubano-americano. Nacido en Jersey City, New Jersey, y criado en Miami, en un principio Gispert alcanzó reconocimiento como creador cuando formaba parte de un grupo de jóvenes artistas de Florida que retaba los paradigmas dominantes de representación de los latinos en la región. A pesar de ello, Gispert se resiste a ser clasificado como un artista latino y mantiene que su intención es crear una obra que sea más crítica que política.

Como sucede en *Wraseling Girls (Chicas luchando)*, las fotografías de gran formato de Gispert juegan con las nociones preconcebidas que el observador tiene de las mujeres, con la iconografía estadounidense y con imágenes tradicionales del arte occidental. Lo logra presentando a grupos de animadoras de grupos étnicos diversos que recrean poses derivadas de la historia canónica del arte, las religiones globales o la cultura popular. *Wraseling Girls* es una recreación interracial de la escultura barroca *Hercules Wrestling with Antaeus (Hércules y Anteo)*, de Antonio Pollaiuolo. Las protagonistas de Gispert, ataviadas en uniformes coordinados diseñados por el artista y luciendo grandes cantidades de joyas de oro y el tipo de uñas esmaltadas característico de la subcultura del *hip-hop*, yuxtaponen la predilección de la "baja cultura" actual por las indulgencias y la ostentación, con el exceso que la "alta cultura" acepta en el barroco. Gispert nutre su obra con sus variados intereses en la música, la cinematografía, la fotografía y el diseño de aparatos de música para automóviles; en ella trata de utilizar contradicciones visuales para instigar un diálogo sobre la sociedad estadounidense actual y la cultura visual.

Wraseling Girls, 2002

Fujiflex print, edition 2 of 5
80 × 50 in. (203.2 × 127 cm)
Gift of Robert Shapiro
2005.16

Wraseling Girls (Chicas luchando), 2002

impresión Fujiflex, 2 de una edición de 5
80 × 50 pulgadas (203.2 × 127 cm)
Obsequio de Robert Shapiro
2005.16

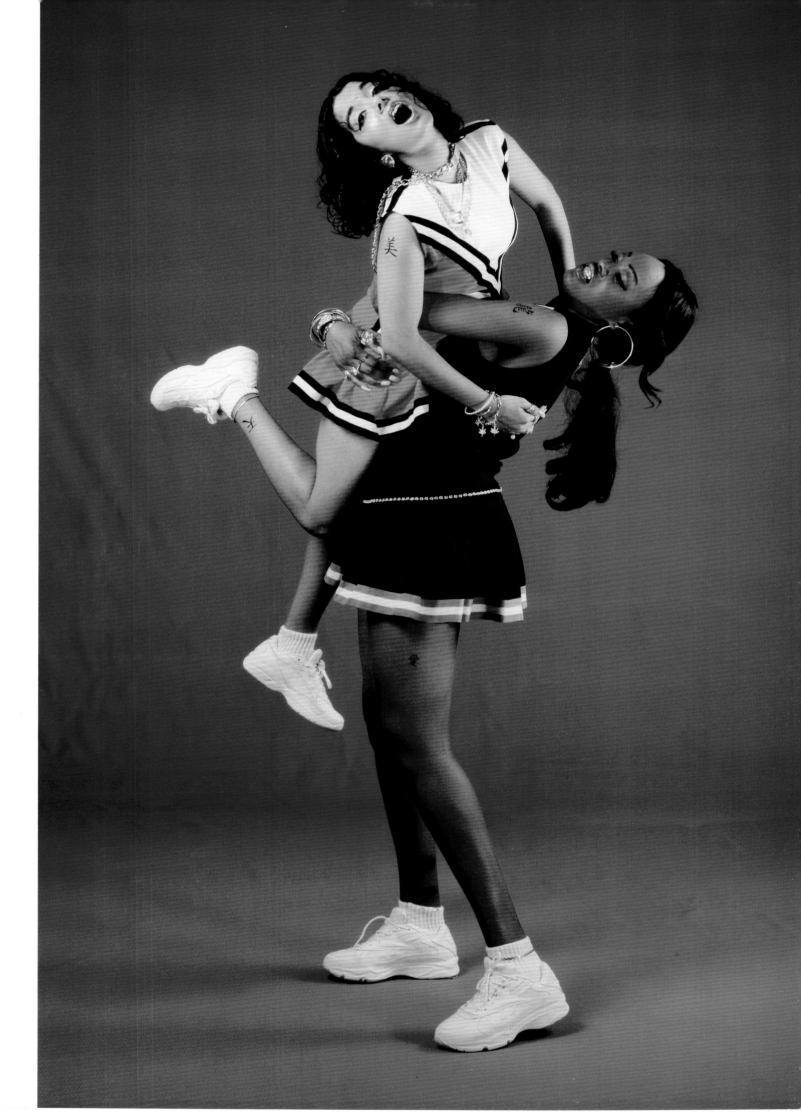

supreme 1986 court crash stock market crash 1929 sodomy stock market court stock supreme 1987

GONZALEZ-TORRES FELIX

American, born in Cuba, 1957–1996
Estadounidense, nacido en Cuba, 1957–1996

If it can be said that absence makes the heart grow fonder, then Felix Gonzalez-Torres's artworks can be considered object lessons on the subject. Whether stacked columns of offset printed paper and heaped piles of wrapped candies that people are invited to take with them piecemeal, a go-go dancer's platform sans performer, or billboards featuring hauntingly spare visual elements, Gonzalez-Torres's works seem to center around absence as much as, and at times more than, what is present.

Untitled consists of a photostat of sundry dates and words—"supreme 1986 court crash stock market crash 1929 sodomy stock market court stock supreme 1987"—in lowercase type on an unassumingly austere black field. The seemingly arbitrary, if not altogether cryptic, configuration of words and dates evokes Joycean free association that verges on the twilit borders of personal narrative and global history. The interplay of text suggests a once-linear timeline now somehow disrupted and rearranged.

The viewer is empowered and given agency to (necessarily) collaborate with the artist and co-construct the meaning of the work, to divine order from chaos. The string of words and dates on the photostat is as historically significant as those personal references that each individual may bring to the work:

whereas the text may conjure specific events in the artist's life, as a gay man living in the late 1980s, so might they evoke alternative readings by others. The lines of text, which sit roughly on the bottom third of the photostat's surface, can operate as filmic captions or subtitular stream of consciousness to the inky void above, inviting the viewer to fill in the black picture plane with accompanying imagined imagery. Much like Gonzalez-Torres's candy piles and stacked paper pieces, the surface veils multiple layers of meaning: stable and immutable, as first glance might have one believe, but composed of disparate elements, vulnerable, liquid, and mercurial. *Albert Park*

Si podemos decir que la ausencia genera nostalgia, el arte de Felix Gonzalez-Torres se puede considerar lecciones sobre el tema. Ya sean columnas de pilas de papel impreso en *offset* y montañas de caramelos envueltos que se invita a que la gente se lleve uno a uno, la plataforma solitaria de una bailarina de *strip tease*, o vallas publicitarias que ofrecen elementos visuales de una parquedad sobrecogedora, las obras de Gonzalez-Torres parecen enfocarse en la ausencia tanto como, y a veces más que, en lo que presentan.

Untitled (Sin título) consiste en una copia fotostática de unos dátiles surtidos y las palabras "supreme 1986 court crash stock market crash 1929 sodomy stock market court stock supreme 1987" (suprema 1986 corte caída del mercado de valores 1929 sodomía mercado de valores corte mercado suprema 1987), en letra tipográfica en minúscula sobre un modestamente austero fondo negro. La configuración aparentemente arbitraria, si no totalmente críptica, de las palabras y las fechas evoca las asociaciones libres de Joyce, y se acerca a las oscuras fronteras de la narrativa personal y la historia global. El juego de los textos sugiere una cronología que fue lineal y que ahora ha quedado descompaginada y reorganizada por algún motivo.

El espectador es dado poder de agencia para (obligadamente) colaborar con el artista y co-construir el significado de la obra, adivinando un orden de este caos. La arenga de palabras y fechas en la fotocopia tiene tanta importancia histórica como las referencias personales que cada individuo pueda aportar

a la obra: mientras que el texto puede conjurar acontecimientos específicos de la vida del artista, un hombre gay que vivió a finales de la década de 1980, para otros puede evocar lecturas alternativas. Los renglones de texto, que se acomodan en el tercio inferior de la superficie de la imagen, pueden servir como titulares de una película o un flujo de subtítulos de conciencia referente al vacío de la parte superior de la hoja, invitando al espectador a llenar el plano pictórico vacío con una imaginería imaginaria. Al igual que sucede en las pilas de caramelos de Gonzalez-Torres y en sus columnas de pedazos de papel, la superficie esconde múltiples capas de significado: es estable e inmutable, como parecería a primera vista, pero está compuesta de elementos dispersos, vulnerables, líquidos y mercuriales.

Untitled, 1987

photostat, edition 2 of 3
8 × 10 in. (20.3 × 25.4 cm)
Gift of Armando Rascón in honor of María Herrera Rascón
2004.15

Untitled (Sin título), 1987

copia fotostática, edición 2 de 3 tiradas
8 × 10 pulgadas (20.3 × 25.4 cm)
Obsequio de Armando Rascón en honor a María Herrera Rascón
2004.15

GRUNER SILVIA

Mexican, born 1959
Mexicana, nacida en 1959

Silvia Gruner utilizes the disciplines of anthropology, archaeology, and architecture to question how objects and customs produce national and cultural identities. Throughout the 1990s Gruner worked with photography, video, performance, and site-specific installations to create multilayered works that explore personal and collective concerns of assimilation and the continuum of history. While developing *El nacimiento de Venus (The Birth of Venus)* in Mexico City, the artist found a Swedish soap-making machine marked with a swastika. That discovery was the catalyst for a meditation on her family's traumatic passage from Europe to Mexico: in 1945 Gruner's grandmother and mother were rescued from a Nazi concentration camp and

a year later arrived in their adopted homeland of Mexico.

Gruner subsequently used a video of the soap machine in *El nacimiento de Venus,* which also includes four videos featuring the words and hands of her mother and grandmother (and the soap-making machine grinding); wall texts by the artist; crates of boxed soap; and an industrial scale weighing a batch of figurines made of soap. The installation provides a nonlinear narrative, with multiple voices of tragedy and survival recounted by the generations of women in Gruner's family. The combined weight of the soap figurines on the scale equals the exact body weight of the artist, and the figurines evoke the issue of ethnic cleansing and the horrific stories of

Jews being made into soap by the Nazis. The soap is shaped into Mexican pre-Columbian figures, and on their backs are stamped serial numbers, recalling the numbers tattooed onto the forearms of those in concentration camps. A silver spoon serves as a symbol of memory, representing the only family item from that period to survive. These shifting modes of interpretation change according to the personal experiences of each viewer, thus allowing the artist to circumvent official and institutional histories. Like all of Gruner's work, this installation explores the ways in which subjective notions of memory and history are created and conveyed.

M. Garcia

Silvia Gruner utiliza la antropología, la arqueología y la arquitectura para cuestionar la manera en la que objetos y costumbres generan identidades nacionales y culturales. A lo largo de la década de 1990, Gruner trabajó en fotografía, video, *performance* e instalaciones preparadas específicamente para su ubicación, creando obras de múltiples significados que exploran preocupaciones individuales y colectivas sobre la asimilación y la continuidad de la historia. Mientras desarrollaba *El nacimiento de Venus* en la Ciudad de México, la artista encontró una máquina sueca de hacer jabón que estaba marcada con una svástica. El descubrimiento sirvió de catalizador para una meditación sobre el traumático paso de su familia a México desde Europa; en 1945 la abuela y la madre de Gruner fueron rescatadas

de un campo de concentración nazi y un año más tarde llegaron a su país adoptivo, México.

A partir de ahí, Gruner utilizó un video de la máquina de hacer jabón en *El nacimiento de Venus,* que también incluye cuatro videos en los que muestra las manos de su madre y su abuela (y los chirridos de la máquina de hacer jabón), además de textos murales escritos por la artista, cajas de jabón y una balanza industrial en la que se pesa una serie de estatuillas también hechas de jabón. La instalación ofrece una narrativa no-lineal, con múltiples voces que cuentan historias de tragedia y supervivencia, presentadas por las generaciones de mujeres de la familia Gruner. El peso combinado de las figurillas de jabón hechas a escala que hay sobre la balanza suma el peso exacto de la artista, y éstas evocan el tema de

la limpieza étnica y las horribles historias de los judíos que fueron convertidos por los nazis en pastillas de jabón. Las tallas de jabón representan figuras precolombinas y sobre sus espaldas se han estampado números de serie que recuerdan a los que se tatuaban en los antebrazos de los prisioneros de los campos de concentración. Una cucharilla de plata es símbolo del recuerdo y representa el único objeto de la familia que sobrevivió a esa época. Esta variedad de modos de interpretación cambia según la experiencia personal de cada observador, permitiendo a la artista ir más allá de historias institucionales u oficiales. Como toda la obra de Gruner, esta instalación explora las maneras en las que las nociones subjetivas de memoria e historia se crean y se transmiten.

El nacimiento de Venus (The Birth of Venus), 1995

mixed-media installation
dimensions variable
Museum purchase, with funds from Dr. Charles C. and Sue K. Edwards and Elizabeth W. Russell Foundation Fund
1998.30.1–20

El nacimiento de Venus, 1995

instalación en técnica mixta
dimensiones variables
Adquisición del Museo con fondos del Dr. Charles C. y Sue K. Edwards y el Elizabeth W. Russell Foundation Fund
1998.30.1–20

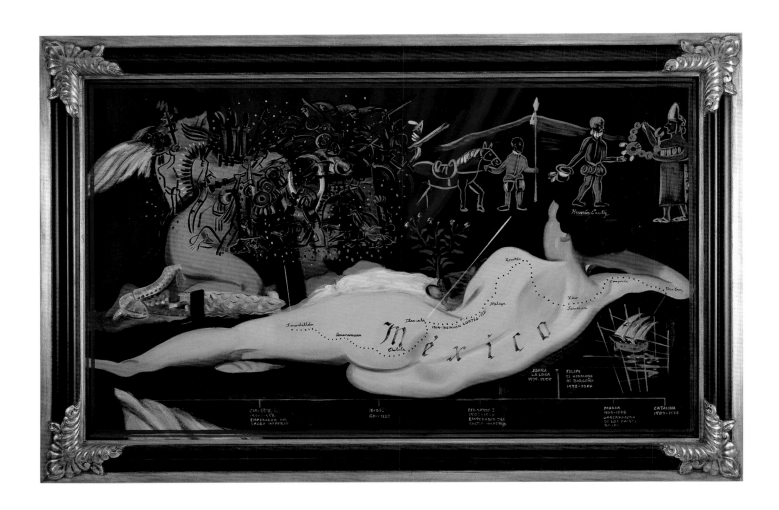

GUERRERO RAÚL

American, born 1945
Estadounidense, nacido en 1945

San Diego–based artist Raúl Guerrero employs a wide range of representational styles to address themes of history, place, and travel. For roughly ten years Guerrero examined the history of the American continents, resulting in a series of six works entitled *The Conquest of the Americas*. Guerrero appropriates the seventeenth-century Spanish painter Diego Velázquez's famous image of Venus contemplating her image in a mirror to comment on the impact of colonialism on the New World. Borrowing the allegorical image from Velázquez's *The Toilet of Venus (The Rokeby Venus)* (1647–51), Guerrero uses Venus's nude body to represent the rich landscape of the Americas so desired by Spanish conquerors.

Images representing battles and historic milestones of the conquered Aztecs are superimposed over Venus and Cupid in *México: Hernán Cortés, 1519–1525*. The vulnerability of the native people is emphasized by the figure of the Aztec chief welcoming Cortés with an offering of gold. In *Perú: Francisco Pizarro, 1524–1533*, the artist superimposes maps and images from Pizarro's journey through Peru, using the female body as a metaphor for the conquered landscape. Guerrero transforms this famous *vanitas* image into an emblem of the narcissism of a nation's drive to transform a continent in its own image. Taken together, these paintings reflect Guerrero's own historical narrative as an American of Mexican descent, as well as his fascination with broader issues surrounding cultural identity. *Spring deBoer*

Raúl Guerrero, artista asentado en San Diego, utiliza una amplia variedad de estilos de representación para tratar temas de historia, lugar y viaje. Durante unos diez años Guerrero examinó la historia de los continentes americanos, lo que resultó en una serie de seis obras titulada *The Conquest of the Americas (La conquista de las Américas)*. Guerrero se apropia de *La Venus del Espejo*, la famosa imagen de Venus contemplando su imagen en un espejo que el español Diego Velázquez pintó en el siglo XVII, para hacer un comentario sobre el impacto del colonialismo en el Nuevo Mundo. Tomando la imagen alegórica de *La Venus del espejo (Venus de Rokeby)*, 1647–1651, Guerrero utiliza el cuerpo desnudo de Venus para representar el rico paisaje de las Américas, tan deseado por los conquistadores españoles.

El artista superimpone imágenes que representan batallas y momentos históricos de la conquista de los aztecas a las de Venus y Cupido en *México: Hernán Cortés, 1519–1525*. La vulnerabilidad de los indígenas queda enfatizada con la figura del jefe Azteca que da la bienvenida a Cortés con una ofrenda de oro. En *Perú: Francisco Pizarro, 1524–1533*, el artista superimpone mapas e imágenes de la expedición de Pizarro al Perú, utilizando el cuerpo femenino como metáfora del paisaje conquistado. Guerrero transforma esta famosa imagen de la vanidad en un emblema del narcisismo que implica el impulso de una nación por transformar un continente y recrearlo en su propia imagen. Juntos, estos dos cuadros reflejan la narrativa histórica del propio Guerrero, estadounidense de origen mexicano, así como su fascinación con temas más amplios asociados con la identidad cultural.

Perú: Francisco Pizarro, 1524–1533, 1995

oil on linen
34⅛ × 48¼ in. (86.7 × 122.6 cm)
Museum purchase, Elizabeth W. Russell Foundation Fund
1997.24

México: Hernán Cortés, 1519–1525, 1995

oil on linen
32 × 52¼ in. (81.3 × 132.7 cm)
Gift of G. B. Odmark, by exchange for 1992.25
1997.23

Perú: Francisco Pizarro, 1524–1533, 1995

óleo sobre lino
34⅛ × 48¼ pulgadas (86.7 × 122.6 cm)
Adquisición del Museo, Elizabeth W. Russell Foundation Fund
1997.24

México: Hernán Cortés, 1519–1525, 1995

óleo sobre lino
32 × 52¼ pulgadas (81.3 × 132.7 cm)
Obsequio de G. B. Odmark, en intercambio por 1992.25
1997.23

HUERTA SALOMÓN

American, born in Mexico, 1965
Estadounidense, nacido en México, 1965

Salomón Huerta challenges the conventions of portraiture in a series of rear views of men's heads and bodies. Historically, portraits have relied upon detailed renderings of facial expressions to commemorate the sitter's character. Huerta, on the other hand, offers a generic male type with a shaved head and nondescript clothing. Even the title of the work promotes anonymity, but the artist lavishes attention on the few visual details he allows into the paintings: ears and folds of skin are painted with the precision of a Renaissance master. As do his images of the façades of unadorned homes in South Central Los Angeles, Huerta's quiet, careful surfaces suggest the complicated interior lives of his subjects.

In the same way that Huerta subverts traditional expectations of portraiture, he also questions how we perceive identity. The detailed skulls that appear throughout the series reference the nineteenth-century practice of phrenology, which used the shape of an individual's skull to assess mental facility, moral character, and racial affiliation. Skin color is the only identifying characteristic that Huerta reveals in the work, but there is a distinct absence of any stereotypical racial characteristics—the luminous tones of his palette celebrate the beauty of skin color and the myriad ethnic and racial identities that accompany it. *RT*

Salomón Huerta desafía las convenciones del retrato en una serie de vistas posteriores de cabezas y cuerpos de hombres. Históricamente, los retratos se han basado en la representación detallada de expresiones faciales o han servido para conmemorar el carácter del sujeto. Pero Huerta ofrece un tipo masculino genérico, con cabeza afeitada e indumentaria inclasificable. Aunque hasta en su título la obra promueve el anonimato, el artista derrocha atención en los pocos detalles que presenta en sus cuadros: las orejas y los pliegues de la piel están pintados con la precisión de un maestro del renacimiento. Al igual que lo hacen sus representaciones de fachadas o de las casas sin adornos de South Central Los Ángeles, las superficies plácidas y cuidadosas de Huerta sugieren la compleja vida interior de sus sujetos.

Del mismo modo que subvierte las expectativas tradicionales del retrato, Huerta cuestiona la manera en la que percibimos la identidad. Los detallados cráneos que conforman la serie son referencias a la práctica decimonónica de la frenología, que utilizaba la forma de la cabeza de un individuo para establecer su capacidad mental, su carácter moral y su filiación racial. El color de la piel es la única de esas características de identificación que se revela en la obra de Huerta, pero también se evita claramente cualquier característica racial estereotípica —los tonos luminosos de sus colores celebra la belleza del color de la piel y la amplia gama de identidades raciales y étnicas que éste indica.

Untitled Figure, 2000

oil on canvas on panel
68 × 48 in. (172.7 × 121.9 cm)
Museum purchase, International and Contemporary
Collectors Funds
2001.9

Untitled Figure (Figura sin título), 2000

óleo sobre tela sobre tabla
68 × 48 pulgadas (172.7 × 121.9 cm)
Adquisición del Museo, International and Contemporary
Collectors Funds
2001.9

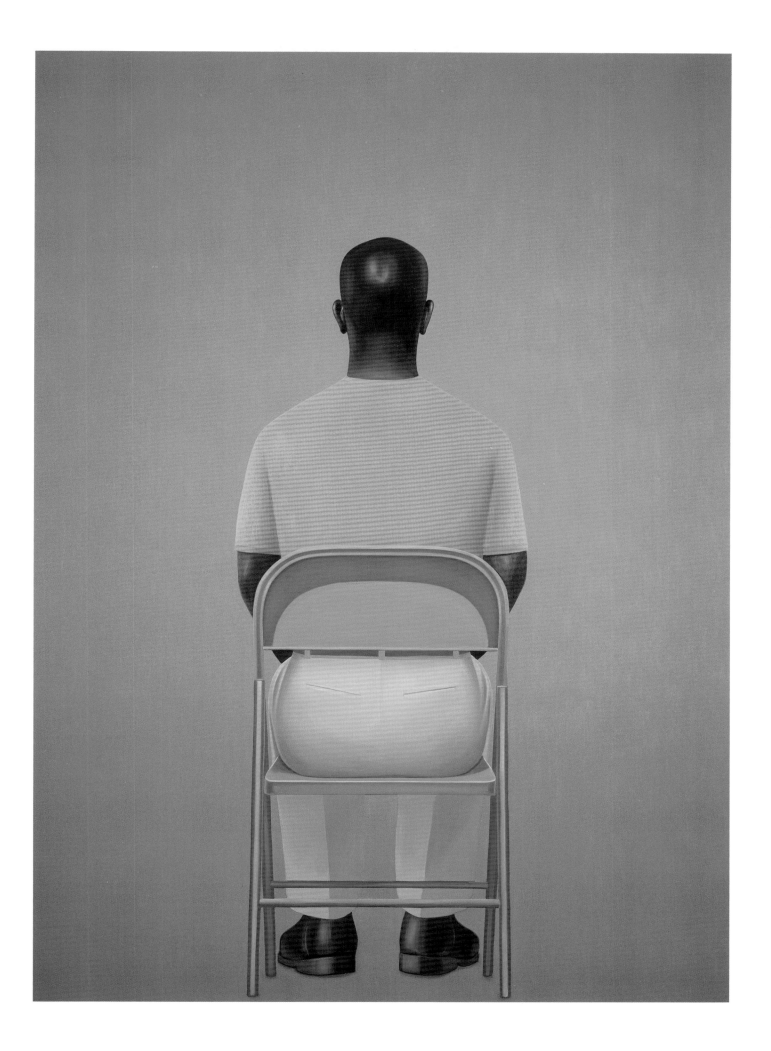

JAAR ALFREDO

American, born in Chile, 1956
Estadounidense, nacido en Chile, 1956

In August of 1994, artist, architect, and filmmaker Alfredo Jaar visited Rwanda in the aftermath of the tragic genocide that took place there. Jaar traveled through Kigali, Rwanda's capital city and the epicenter of the massacre, wanting to see the extent of the tragedy with his own eyes. Methodically recording everything he saw, Jaar took more than three thousand photographs by the end of his trip. The magnitude of this experience was turned into a body of work called *The Rwanda Project*, which spans seven years (1994–2000). The project attempts to shed light on the United Nations' inaction in the face of genocide and the media's ability to hide history even as it happens.

Six Seconds/It Is Difficult consists of a transparency of a young girl in a refugee camp in Rwanda who has just learned of the murder of her parents. Her anxious, frenzied movements and the artist's nervousness as he took the photograph contribute to the impressionistic quality of the image. In the title, "Six Seconds" refers to the relatively long exposure time of the photograph, while "It Is Difficult" references the first line of a poem by William Carlos Williams:

> It is difficult
> to get the news from poems
> yet men die miserably every day
> for lack
> of what is found there.

According to Jaar, a good photograph records reality as closely as possible. In the case of Rwanda, Jaar confesses, "the disjunction was enormous and the tragedy unrepresentable." The artist purposefully contrasts horrific content with a visually seductive installation to exemplify what he calls "the disjunction between experience and what can be recorded photographically."[1] SD

Note
1. Alfredo Jaar, quoted in David Levi Strauss, *A Sea of Griefs Is Not a Proscenium: On the Rwanda Projects of Alfredo Jaar*, http://www.alfredojaar.net.

En agosto de 1994, el artista, arquitecto y cineasta Alfredo Jaar visitó Rwanda tras el trágico genocidio que tuvo lugar en el país. Jaar viajó por Kigali, la capital del país, epicentro de la masacre, con la esperanza de ver con sus propios ojos el alcance de la tragedia. Tratando de captar metódicamente todo lo que veía, al final del viaje Jaar había sacado más de tres mil fotografías. La magnitud de la experiencia se tradujo en una obra titulada *The Rwanda Project (El proyecto Rwanda)*, que se extendió a lo largo de siete años, de 1994 al 2000. El proyecto indaga en la inacción de las Naciones Unidas ante el genocidio y la capacidad de los medios de comunicación de encubrir la historia, incluso mientras ésta está teniendo lugar.

Six Seconds/It Is Difficult (Seis segundos/ Es difícil) está compuesta por la diapositiva de una niña que acaba de saber que sus padres han sido asesinados. Sus movimientos acuciosos y frenéticos y los nervios del artista al tomar la imagen dan una cualidad impresionista a la fotografía. Los "seis segundos" del título son una referencia a la larga exposición de la foto, mientras que "es difícil" alude al primer verso de un poema de William Carlos Williams:

> It is difficult
> to get the news from poems
> yet men die miserably every day
> for lack
> of what is found there.

(Es difícil recibir noticias a través de los poemas/ pero hay hombres que mueren cada día/ por falta de lo que en ellos sí se encuentra).

Según Jaar, una buena fotografía capta la realidad lo más fidedignamente posible. En el caso de Rwanda, Jaar confiesa que "la disyunción era enorme y la tragedia irrepresentable". El artista elige contrastar lo horrendo del contenido con una instalación visual seductiva para crear un ejemplo de lo que llama "la disyunción entre la experiencia y lo que se puede grabar con la fotografía".[1]

Nota
1. Alfredo Jaar, citado en David Levi Strauss, *A Sea of Griefs Is Not a Proscenium: On the Rwanda Projects of Alfredo Jaar*, http://www.alfredojaar.net.

Six Seconds/It Is Difficult, 2000
suite of 2 light boxes with 1 color and 1 black-and-white transparency, edition of 3, artist's proof no. 2
overall dimensions variable
Museum purchase, International and Contemporary Collectors Funds
2004.36.a–b

Six Seconds/It Is Difficult (Seis segundos/ Es difícil), 2000
conjunto de dos cajas de luz, con una transparencia en color y otra en blanco y negro, edición de 3, no. 2 prueba de artista
dimensión total variable
Adquisición del Museo, International and Contemporary Collectors Funds
2004.36.a–b

KURI GABRIEL

Mexican, born 1970
Mexicano, nacido en 1970

Mexico City native Gabriel Kuri often takes a witty, conceptual approach to social commentary through language and objects drawn from his culture. Using individual experience as a point of departure, Kuri highlights fragments of daily life through the displacement of objects and ideas. In *Untitled (superama)*, the artist has had a receipt from a trip to a Mexican Wal-Mart transformed into an exquisite hand-loomed Gobelin, a type of tapestry.

The notion of consumerism and its relationship with art is something that weighs heavily in this piece. What we would normally consider trash is elevated to fine art in the hands of world-renowned tapestry weavers in Guadalajara, Mexico, who translate the pixilated print of the enlarged printed receipt into individual knots tied by hand. By choosing to reproduce a receipt from Wal-Mart, one of the world's largest and most controversial commercial retailers, Kuri forces us to reexamine and recognize the role of consumerism in the art world.

The large scale of the tapestry allows the viewer to study an object that in most cases would be considered trash. The items featured on the receipt are not particularly noteworthy —tuna, Cheetos, lightbulbs—and yet the receipt gains a certain significance due to its considerable size. By enlarging the receipt, Kuri effectively comments on the perceived importance and preciousness of art by monumentalizing an inherently ephemeral piece of paper. The result is a typically mundane item removed from its ordinary context, which in the process is transformed into something admirable, even beautiful. *JR*

A menudo, el nativo de la Ciudad de México Gabriel Kuri da un ingenioso enfoque conceptual a sus comentarios sociales utilizando el lenguaje y objetos tomados de su propia cultura. Utilizando la experiencia individual como punto de partida, Kuri enfatiza elementos de la vida cotidiana desubicando objetos e ideas. En *Untitled (superama) (Sin título. Superama)*, el artista transformó el recibo de una visita a un supercentro Wal-Mart mexicano en una exquisita gobelina, un tipo de tapiz tejido a mano.

La noción del consumismo y su relación con el arte es algo palpable en esta pieza. Lo que generalmente consideraríamos basura queda elevado a un arte en las manos de los tejedores de tapices de Guadalajara, que tienen fama internacional y que tradujeron una imagen aumentada y pixelada del recibo en nudos atados a mano, uno por uno. Al elegir la reproducción de un recibo de Wal-Mart, uno de los minoristas industriales más controvertidos y de mayor tamaño del mundo, Kuri nos obliga a reexaminar y admitir el papel que el consumismo juega en el mundo del arte.

La gran escala del tapiz nos permite estudiar un objeto que generalmente se consideraría basura. Los productos que muestra el recibo no son especiales —atún, palitos de queso, bombillas— y sin embargo, por su gran tamaño, el recibo adquiere cierta importancia. Al aumentar el tamaño del recibo, Kuri hace un comentario eficaz sobre la aparente importancia y el carácter precioso del arte, monumentalizando lo que no es más que un pedazo efímero de papel. El resultado es que un objeto mundano, al ser desplazado de su contexto habitual, se convierte en algo admirable, incluso hermoso.

***Untitled (superama)*, 2003**

handwoven Gobelin
114 × 44½ in. (113 × 287 cm)
Museum purchase with funds from Museum of Contemporary Art San Diego 2004 Benefit Art Auction
2004.18

***Untitled (superama) (Sin título. Superama)*, 2003**

gobelina tejida a mano
114 × 44½ pulgadas (113 × 287 cm)
Adquisición del Museo con fondos procedentes de la subasta Museum of Contemporary Art San Diego 2004 Benefit Art Auction
2004.18

Superama

NUEVA WAL*MART DE MEXICO S DE RL DE CV

NEXTENGO # 78 COL. SANTA CRUZ ACAYUCAN
C.P. 02770 MEXICO, D.F.
R.F.C.: NWM-970924-4W4
UNIDAD MICHOACAN

AV. MICHOACAN #38 C.P.06170 MEX.,D.F.
QUEJAS Y SUGERENCIAS LLAME:283 01 12

```
TDA:3820 OP# 000000T2 TE# 03 TR# 09258
TUNA BCA E   00000004255
  1.085 KGS A    5.90/KG $        6.40T
NES YNAT 1 750109230329    $      3.40 T
CHEETOS TO 750101116185    $     15.65 T
GE FOCO 75 750101180024    $      3.20 A
GUAYABA EX  000000004290
  0 290 KGS A   10.90/KG $        3.16T
PEPINO       000000004062
  0 405 KGS A    7.90/KG $        3.20T
SANT CHOCO 841217001066   $      34.70T
                   TOTAL $       69.71
                 EFECTIVO $     100.00
                  CAMBIO $        30.30

            IVA        $        0.42

       REDONDEO A CLIENTE $        0.01
```

SESENTA Y NUEVE PESOS 70/100
ARTS. VENDIDOS 7

TC# 6873 2951 1422 3018 3346

||||||||||||||||||||||||||||||||||||

Visite la feria Equate y Great Value
"El Valor de Nuestras Marcas"
09/04/03 12:09:38

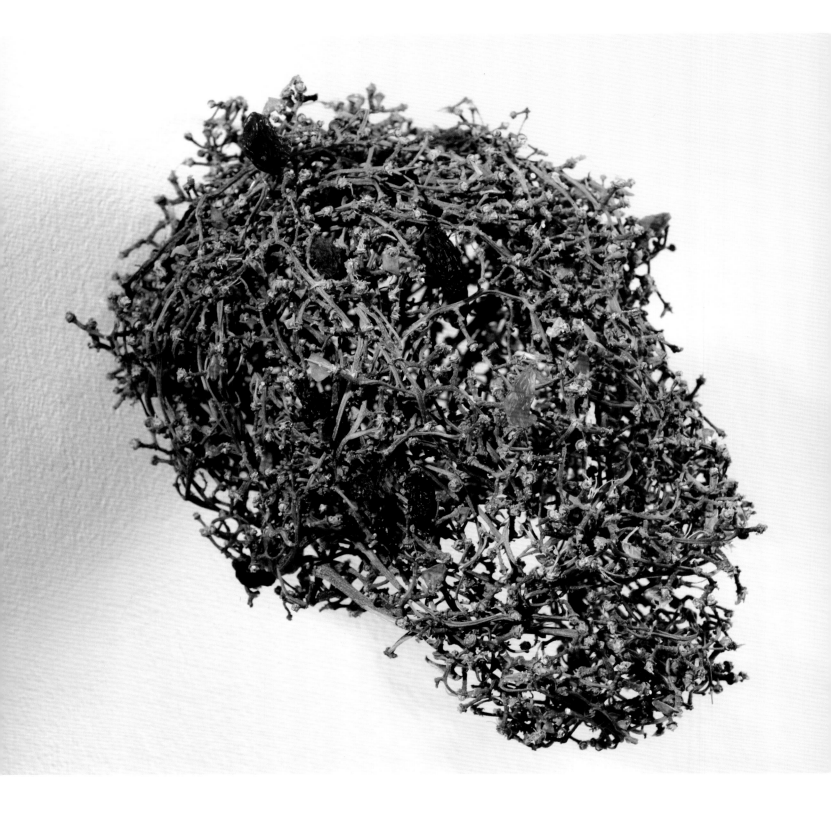

LEMOS AUAD TONICO

Brazilian, born 1968
Brasileño, nacido en 1968

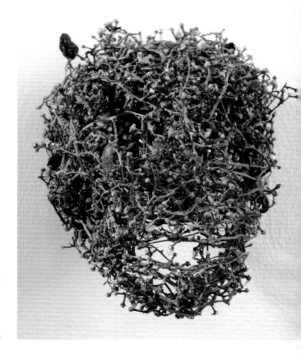

Brazilian native Tonico Lemos Auad transforms commonplace materials into evocative forms that suggest ephemerality and the passing of time. The artist is often inspired by incidental daily experiences and mundane objects, in this case, bunches of grapes: *Skull* is made of dried grape stems woven into an intricate and slightly macabre skull. Lemos Auad contrasts the haunting form of the skull and all that it represents with playful glitter attached to the ends of the vines where grapes have dried and fallen off.

Although the piece is diminutive, it conveys a great deal of significance. *Skull* references seventeenth century Baroque still lifes in which the presence of overripe fruit serves as a *memento mori*, a symbol of life's brevity and a reminder of human mortality. Whether he is poking fun at the seriousness of these works or paying homage to them is for the viewer to decide. Making deterioration a part of the artistic process is simple but infinitely clever, allowing Lemos Auad's artwork to continue evolving after he has concluded his contribution. This theme of decay and progression is also prevalent in Lemos Auad's other work. For example, he draws on bananas with a needle, and the shapes and forms begin to appear as oxidation occurs and the fruit begins to decompose. In *Skull*, the viewer sees that the process of the grapes' decay is integral, and even essential, to the creation of this piece. *JR*

El brasileño Tonico Lemos Auad transforma materiales corrientes en formas evocadoras que sugieren lo efímero y el paso del tiempo. El artista se inspira a menudo por experiencias e incidentes cotidianos y objetos mundanos, en este caso, racimos de uva. *Skull (Calavera)* está hecho de tallos de uva secos tejidos para formar una calavera compleja y algo macabra. Lemos Auad contrasta la forma intrigante de la calavera y todo lo que ésta representa con el toque travieso de la purpurina dorada que incorpora a la punta de los tallos, donde estuvieron las uvas antes de secarse y caerse.

Aunque la pieza es diminuta, transmite una enorme variedad de significados. *Skull* evoca las naturalezas muertas barrocas del siglo XVII, en las que la presencia de fruta demasiado madura sirve como *memento mori*, un símbolo de la brevedad de la vida y un recordatorio de la mortalidad humana. Ya sea que se está burlando de la seriedad de estas obras o rindiéndoles homenaje es algo que debe decidir el observador. Hacer del deterioro parte del proceso artístico es sencillo pero infinitamente ingenioso y permite que la obra de Lemos Auad siga evolucionando después de que el artista haya aportado su labor. El tema de la decadencia y la progresión también es algo prevalente en el resto de la obra de Auad. Por ejemplo, utilizando una aguja, dibuja en bananas; las formas y siluetas van apareciendo a medida que progresa el proceso de oxidación que acompaña a la descomposición de la fruta. En *Skull* el observador se da cuenta de que el proceso de descomposición de las uvas es parte integral, incluso fundamental de la creación de esta pieza.

Skull, 2004

grape stems and gold sparkles
8½ × 5½ × 7 in. (21.6 × 14 × 17.8 cm)
Gift of J. Todd Figi and Norma "Jake" Yonchak
2005.9

Skull (Calavera), 2004

tallos de uva y purpurina dorada
8½ × 5½ × 7 pulgadas (21.6 × 14 × 17.8 cm)
Obsequio de J. Todd Figi y Norma "Jake" Yonchak
2005.9

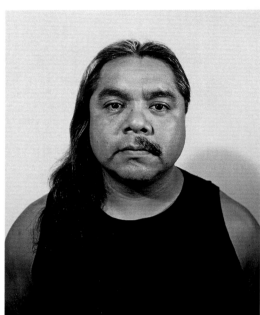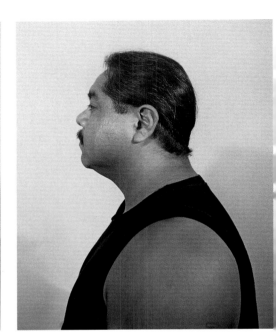

LUNA JAMES

American, born 1950
Estadounidense, nacido en 1950

James Luna, an American Indian living on the La Jolla Reservation in North San Diego County, addresses complex issues surrounding identity and hybridity in contemporary U.S. culture. Focusing on the intersection between Native American reality and romanticized myths of the Indian, Luna dislodges stereotypes by revealing the ongoing tragedies—drug and alcohol abuse, cultural apathy, loss of identity, poverty—of the American Indian experience through performances and installations.

Luna, whose father is Mexican and mother is a Luiseño/Diegueño Indian, created a black-and-white photo triptych entitled *Half Indian/ Half Mexican* which interweaves autobiographical and cultural issues concerning the subjects of race and identity. Taken by San Diego artist Richard Lou, the photographs document Luna in three different poses—one frontal and two in profile—against a seemingly neutral setup. One photograph presents the artist in profile as a Native American with long hair, clean-shaven face, and a traditional Indian earring. Suggestive of a mug shot, the second shows Luna facing forward as a hybrid of two identities. The third is a profile of the artist with short hair and a mustache, representing a stereotypical Mexican appearance. Despite the pseudo-documentary quality of the photographs, they evoke a sense of irony and futility: although photography is often used to "objectively" record physical traits, in this case the photos fail to elucidate the multiple and hybrid layers that define a person's identity. The indefinite nature of *Half Indian/Half Mexican* invites the viewer to consider his/her own stereotypes and cultural assumptions. *SH*

James Luna, un indígena norteamericano que vive en la reserva de La Jolla, en el condado de North San Diego, trata temas complejos alrededor de la identidad y la hibridez en la cultura contemporánea de Estados Unidos. Centrándose en la intersección entre la realidad de los indígenas estadounidenses y el mito romántico de los Indios, Luna utiliza el *performance* y la instalación para desarmar esos estereotipos, revelando las tragedias continuadas de la experiencia India estadounidense (el abuso de drogas y alcohol, la apatía cultural, la pérdida de la identidad, la pobreza).

Luna, hijo de padre mexicano y madre de la etnia Luiseña/Diegueña, ha creado un tríptico fotográfico en blanco y negro titulado *Half Indian/Half Mexican (Mitad indio/Mitad mexicano)*, que entreteje temas autobiográficos y culturales referentes a la raza y la identidad. Tomadas por el artista sandieguino Richard Lou, las fotografías documentan a Luna en tres poses distintas (una de frente y dos de perfil), frente a un arreglo aparentemente neutro. Una de las fotografías presenta al artista de perfil, como un indígena estadounidense con pelo largo, rostro afeitado y un arete indígena tradicional. La segunda, que recuerda a una foto policial, muestra a Luna mirando al frente, como un híbrido de dos identidades. La tercera también muestra al artista de perfil, ahora con el cabello corto y bigote, representando la apariencia estereotípica del mexicano. A pesar de la cualidad pseudo-documental de las fotografías, éstas evocan una cierta ironía y futilidad: aunque la fotografía se utiliza a menudo para registrar de modo "objetivo" los rasgos físicos, en este caso las fotos no logran aclarar la multiplicidad y la hibridez de las capas que definen la identidad de un individuo. La naturaleza indefinida de *Half Indian/Half Mexican* invita al espectador a reconsiderar sus propios estereotipos y asunciones culturales.

Half Indian/Half Mexican, 1991
3 black-and-white photographs
photographer: Richard A. Lou
3 prints: 30 × 24 in. (76.2 × 61 cm) each
Gift of the Peter Norton Family Foundation
1992.6.1–3

*Half Indian/Half Mexican
(Mitad indio/Mitad mexicano),* 1991
3 fotografías en blanco y negro
fotógrafo: Richard A. Lou
3 copias: 30 × 24 pulgadas (76.2 × 61 cm) cada una
Obsequio de la Peter Norton Family Foundation
1992.6.1–3

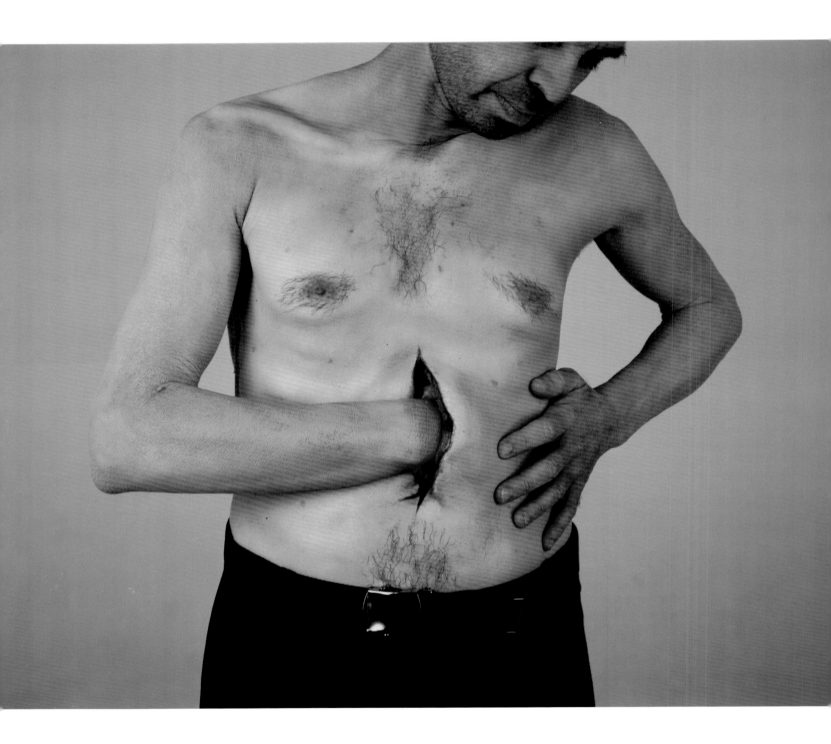

MARTINEZ DANIEL J.

American, born 1957
Estadounidense, nacido en 1957

A committed political artist, Daniel J. Martinez has cultivated an artistic practice based on provocation and shock. He first rose to prominence during the so-called culture wars of the 1990s by staging public interventions, including his distribution of buttons printed with the text "I can't imagine ever wanting to be white" at the 1993 Whitney Biennial. Since that time his work has become more personal.

This photograph is from an extended series of portraits in which Martinez appears to be slitting his wrists, blowing his brains out, or as in *Self-portrait #9B*, disemboweling himself. The portrait, like many of his works, rehearses classical themes. In the title he refers to Gustave Moreau's painting of *Prometheus* from 1868; Moreau's depiction of the Titan who gave fire to man against the law of the gods emphasizes the gaping wound in Prometheus's abdomen. In this work Martinez capitalizes on the metaphor of an individual's sacrifice and pain expended for the greater good of humanity. The other reference in the title is to David Cronenberg's film *Videodrome* from 1981. The movie is known for its groundbreaking graphic visual effects, and its climax features the removal of a videotape from actor James Woods's character's stomach. During the last five years Martinez has been experimenting with special effects techniques from the film industry in order to accomplish the very convincing appearance of bodily harm that he depicts in each self-portrait. *RT*

Daniel J. Martinez es un dedicado artista político que ha cultivado una práctica artística basada en la provocación y el impacto. En un principio adquirió prominencia durante las llamadas "guerras culturales" de la década de 1990, cuando escenificaba intervenciones públicas, incluyendo la distribución en la Whitney Biennial de chapas que proclamaban "De ninguna manera me puedo imaginar el querer ser blanco". Desde entonces, su obra ha adquirido un carácter más personal.

Esta fotografía es parte de una serie extensa de retratos en los que Martinez aparece cortándose las venas, volándose la tapa de los sesos y, como sucede en *Self-portrait #9B (Autorretrato no. 9B)*, arrancándose las entrañas. El retrato, como muchas de sus obras, toca temas clásicos. En el título hace referencia al cuadro de Gustave Moreau *Prometheus (Prometeo)* (1868), la representación de Moreau del titán que dio el fuego a los hombres, desafiando las leyes divinas; enfatiza la enorme herida en el abdomen de Prometeo. En esta obra, Martinez aprovecha la metáfora del sacrificio y el dolor de un individuo en beneficio de la humanidad. La otra referencia que hace el título es a la película *Videodrome* de David Cronenberg (1981). Ese filme es conocido por lo innovador de sus efectos visuales, y en el clímax de la obra se muestra cómo, del estómago del actor James Woods se extrae una cinta de video. En los últimos cinco años Martinez ha experimentado con técnicas de efectos especiales utilizados en la industria cinematográfica para lograr dar una dimensión convincente al daño que parece auto-inflingirse en cada uno de sus autorretratos.

Self-portrait #9B, Fifth attempt to clone mental disorder or How one philosophizes with a hammer, After Gustave Moreau, Prometheus, **1868; David Cronenberg,** Videodrome, **1981, 2001**

digital print
48 × 60 in. (121.9 × 152.4 cm)
Museum purchase
2004.19

Self-portrait #9B (Autorretrato no. 9B), Fifth attempt to clone mental disorder or How one philosophizes with a hammer, After Gustave Moreau, Prometheus, **1868; David Cronenberg,** Videodrome, **1981, (Quinto intento de clonar el desorden mental, o Cómo uno filosofa con un martillo, inspirado por** Prometeo de Gustave Moreau, **1868;** Videodrome **de David Cronenberg, 1981), 2001**

impresión digital
48 × 60 pulgadas (121.9 × 152.4 cm)
Adquisición del Museo
2004.19

MENDIETA ANA

Cuban, 1948–1985
Cubana, 1948–1985

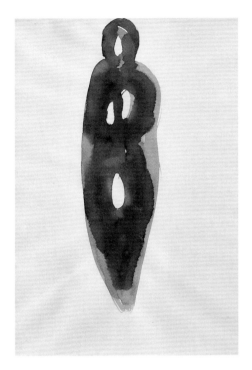

Untitled, 1984
watercolor on paper
12¾ × 9¼ in. (32.4 × 23.5 cm)
Museum purchase, International
and Contemporary Collectors Funds
2002.8

Untitled (Sin título), 1984
acuarela sobre papel
12¾ × 9¼ pulgadas (32.4 × 23.5 cm)
Adquisición del Museo, International
and Contemporary Collectors Funds
2002.8

Ana Mendieta's photographs amalgamate elements of earth art, body art, performance, multiculturalism, and feminism. They document private sculptural performances enacted in the landscape to invoke and represent the spirit of renewal inspired by nature and the power of the feminine. In her *Silueta (Silhouette)* series (begun in 1974), created on location in Iowa and Mexico, Mendieta carved and shaped her own figure into the earth to leave haunting traces of her body fashioned from flowers, tree branches, mud, gunpowder, and fire. A typology of *Siluetas* emerged, including figures with arms held overhead to represent the merging of earth and sky; floating in water to symbolize the minimal space between land and sea; and with arms raised and legs together to signify a wandering soul. In this set of images from the series, one witnesses the deliberate destruction of Mendieta's signature form as the waves slowly dissolve the outline carved into the beach, melding figure and landscape into a seamless whole.

The *Silueta* series builds upon the artist's experience as both a feminist and a displaced Cuban. Born in Havana but forced to flee Cuba as a twelve-year-old refugee, Mendieta's feelings of uprootedness influenced her work: she felt that her interactions with nature and the landscape would help facilitate the transition between her homeland and her new country. By fusing her interests in Afro-Cuban ritual and the pantheistic Santería religion with contemporary aesthetic practices such as earthworks and performance art, she maintained ties with her Cuban heritage.

Mendieta painted this small untitled watercolor just one year before her tragic death. Like the forms in the *Silueta* series, the small painting depicts an archetypal form of the abstracted female body. This watercolor is related to the artist's *Rupestrian* series of stone sculptures depicting the silhouetted form in which the name of the project and the individual sculptures refer to pre-Columbian fertility symbols. *SH*

Las fotografías de Ana Mendieta amalgaman elementos de arte de la tierra, *performance*, multiculturalismo y feminismo. Documentan *performances* escultóricas representadas en el paisaje para invocar y representar el espíritu de renovación que inspira la naturaleza y el poder de lo femenino. En su serie *Silueta* (iniciada en 1974), creada en Iowa y México, Mendieta talló y dio forma a su propia silueta en la tierra para dejar trazos persistentes de su cuerpo hecho con flores, ramas, barro, pólvora y fuego. De *Siluetas* surgió una tipología, que incluye figuras con los brazos sobre la cabeza para representar la fusión del cielo y la tierra, flotando en el agua para simbolizar el espacio mínimo entre la tierra y el mar, y con los brazos alzados y las piernas juntas, para significar un alma vagabunda. En esta serie de imágenes somos testigos de la destrucción deliberada de la forma típica de Mendieta, disuelta lentamente por las olas que erosionan la silueta trazada en la playa, fundiendo figura y paisaje en una totalidad fluida.

La serie *Silueta* se nutre de las experiencias de la artista como feminista y como cubana desplazada. Nacida en La Habana, pero obligada a abandonar Cuba a los doce años, el sentimiento de desarraigo de Mendieta influyó profundamente en su obra. La artista sentía que sus interacciones con el paisaje y la naturaleza facilitarían la transición entre su patria y su país adoptivo. Al fundir su interés en los rituales afrocubanos y el panteísmo de la santería con prácticas estéticas contemporáneas como el trabajo con la tierra y el *performance*, Mendieta mantenía sus lazos con su herencia cubana.

La artista pintó esta pequeña acuarela sin título un año antes de su trágica muerte. Como las formas de su serie *Silueta*, la pequeña pintura representa una forma arquetípica del cuerpo femenino abstraído. Esta acuarela está relacionada con la serie *Rupestre* de la artista, esculturas de piedra que representan la forma femenina y que hacen referencia a símbolos precolombinos de la fertilidad.

Silueta (Silhouette), 1976–2001
9 Cibachrome prints, edition 8 of 10
5 prints: 8 × 10 in. (20.3 × 25.4 cm) each; 4 prints: 10 × 8 in.
(25.4 × 20.3 cm) each
Museum purchase, International and Contemporary
Collectors Funds
2002.7.1–9

Silueta, 1976–2001
9 impresiones Cibachrome, 8 de una edición de 10
5 copias: 8 × 10 pulgadas (20.3 × 25.4 cm) cada una; 4 copias:
10 × 8 pulgadas (25.4 × 20.3 cm) cada una
Adquisición del Museo, International and Contemporary
Collectors Funds
2002.7.1–9

MENNA BARRETO LIA

Brazilian, born 1959
Brasileña, nacida en 1959

Lia Menna Barreto explores social and psychological aspects of beauty, innocence, and destruction through the transformation of children's trinkets into unsettling artworks. Through various forms of fragmentation, multiplication, and manipulation, she subverts the soft, warm feeling of childhood objects, producing situations of extreme paradox. Stuffed animals are decapitated, dolls are taken apart and reconfigured in carnivalesque positions, legs sprout from bellies, and cows give birth to human babies out of their backs. Challenging notions of the innocence of childhood, Menna Barreto's work investigates key psychosocial traits that are embedded in children at an early age in order to socialize them and prepare them for adulthood. The sense of a child's fragility and vulnerability is keenly felt even as the artist examines intellectual issues surrounding personality formation and socialization.

In *Bonecas derretidas com flores (Melted Dolls with Flowers)*, Menna Barreto has fused exquisite flowing silk, bought in the markets of her hometown, Pôrto Alegre, Brazil, with plastic toys and flowers using a hot, heavy iron. From a distance these curtainlike wall hangings appear to be delicate pieces of fine handiwork; the delicacy and richness of the fabric recall the trade in silk and luxury goods initiated in Brazil during the seventeenth century. Seen up close, however, they evoke a dark, sinister mood that lurks throughout the artist's oeuvre. In this work Menna Barreto engages in a violent, mutilating act that forces the confrontation of beauty with danger and playfulness with brutality. The innocent, comforting, and playful become phantasmagoric, dangerous, and grotesque. SH

Lia Menna Barreto explora elementos sociales y psicológicos de la belleza, la inocencia y la destrucción a través de la transformación de baratijas infantiles en sobrecogedoras obras de arte. A través de una variedad de procesos de fragmentación, multiplicación y manipulación, la artista subvierte la cualidad cálida y suave de los objetos infantiles y produce situaciones paradójicas extremas. Animales de peluche son decapitados, muñecas son descuartizadas y reconfiguradas en posiciones carnavalescas, piernas salen de las barrigas, y vacas paren por la espalda bebés humanos. Retando la noción de la inocencia infantil, la obra de Menna Barreto investiga características psicológicas clave que se inculcan a los niños desde una edad temprana para socializarlos y prepararlos para la vida adulta. Se siente de manera aguda la fragilidad y vulnerabilidad del niño incluso cuando la artista examina temas intelectuales asociados con la socialización y la formación de la personalidad.

En *Bonetas derretidas com flores (Muñecas derretidas con flores)* Menna Barreto utiliza una plancha para fundir una exquisita tira de seda comprada en los mercados de su ciudad, Pôrto Alegre, en Brasil, con juguetes y flores de plástico. De lejos, estos tapices que parecen cortinas se ven como delicadas piezas de artesanía; la delicada riqueza de la tela nos recuerda el comercio de seda y de bienes de lujo que se dio en Brasil en el siglo XVII. De cerca, sin embargo, evocan un estado de ánimo oscuro y siniestro que permea la obra de la artista. En esta pieza, Menna Barreto se ocupa en un acto violento de mutilación que nos obliga a enfrentar la belleza con el peligro y el juego con la brutalidad. Las cosas inocentes, reconfortantes y amenas se convierten en algo fantasmagórico, peligroso y grotesco.

Bonecas derretidas com flores (Melted Dolls with Flowers), 1999

silk and plastic
118⅛ × 55⅛ in. (300 × 140 cm)
Museum purchase, Contemporary Collectors Fund
1999.17

Bonecas derretidas com flores (Muñecas derretidas con flores), 1999

seda y plástico
118⅛ × 55⅛ pulgadas (300 × 140 cm)
Adquisición del Museo, Contemporary Collectors Fund
1999.17

MORALES JULIO CÉSAR

American, born in Mexico, 1966
Estadounidense, nacido en México, 1966

Inspired by the graphic design, popular music, and street life of his native Tijuana, Bay Area artist Julio César Morales creates conceptual works of art expressed through digital technologies. *Informal Economy Vendors* is an ongoing project (begun in 2002) in which Morales documents street vendors' customization of the pushcarts on the busy streets of downtown Tijuana, Los Angeles, and San Francisco. In Tijuana, everything from vegetables and fruits to prepared foods, such as burritos and tamales, is available for sale from a pushcart. Each cart is painstakingly pieced together from found car parts and recycled materials. Telling details, such as a velvet seat or a gleaming metal steering wheel scavenged from a hot rod, belie the pride the owner/operator/maker has in his unique creation. Morales sees the pushcarts as a type of folk art, mobile collages made from reassembled samples (axles, tires, handles, motors, cabinets) of industrial culture. The carts reflect a gift for improvisation as well as a spirit of independence and ingenuity that Morales defines as typically Tijuanaense.

Just as the pushcart vendors create their carts from a hybrid mix of recycled materials, Morales's artwork adapts multiple processes to explore this cultural phenomenon. *Informal Economy Vendors* began with a series of analog photographs that the artist retouched using an airbrushing technique popular in traditional Mexican portrait photography; he then scanned the images into his computer in order to use architectural rendering techniques to delineate the innovative structural features of the pushcarts. Morales reconstructed these illustrations in extreme scale as large wall drawings that literally explode the carts into their component parts. *RT*

Inspirándose en el diseño gráfico, la música popular y la vida callejera de su Tijuana nativa, el artista Julio César Morales, que reside en la zona de la Bahía del Norte de California, crea obras de arte conceptual que expresa con tecnologías digitales. *Informal Economy Vendors (Vendedores ambulantes)* es un proyecto continuo iniciado en 2002 en el que el artista documenta la manera en la que los vendedores ambulantes personalizan los carritos que utilizan en las calles del centro de Tijuana, Los Ángeles y San Francisco. En Tijuana, todo, desde frutas y verduras a comidas preparadas como burritos y tamales, se puede comprar de vendedores ambulantes. Cada carrito está armado laboriosamente con partes encontradas de automóvil y materiales reciclados. Pequeños detalles, como un asiento forrado de terciopelo o un volante plateado canibalizado de algún hotrod, reflejan el orgullo que el dueño/operador/fabricante del vehículo ha puesto en su creación. Morales ve los carritos como una representación de arte folklórico, un collage móvil construido con pedazos reensamblados (ejes, ruedas, manubrios, motores, cajones) de la cultura industrial. Los carritos reflejan dones que Morales define como típicamente tijuanenses, como son el don de la improvisación, el espíritu independiente y el ingenio.

Del mismo modo que sus vendedores ambulantes arman sus carritos con una mezcla híbrida de materiales reciclados, el arte de Morales adapta múltiples procesos para explorar este fenómeno cultural. *Informal Economy Vendors* se inició como una serie de fotografías analógicas que el artista retocaba utilizando técnicas de pintura con aerosol típicas de los retratos en la fotografía mexicana. Después escaneaba las imágenes a su computadora para utilizar técnicas arquitectónicas de dibujo para delinear las innovadoras características estructurales de los carritos. Morales reconstruía estas ilustraciones a enorme escala, del tamaño de dibujos de pared, que literalmente explosionaban los carritos, desarticulando cada uno de sus componentes individuales.

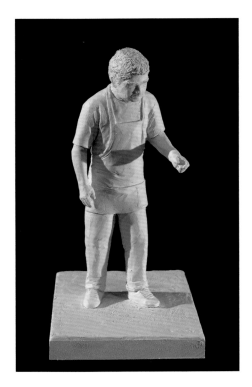

Informal Economy Vendor #8, 2004

clay, wood, paint
12 × 4 × 7 in. (30.5 × 10.2 × 17.8 cm)
Museum purchase, Louise R. and Robert S. Harper Fund
2005.6

Informal Economy Vendor #8 (Vendedor ambulante no. 8), 2004

arcilla, madera, pintura
12 × 4 × 7 pulgadas (30.5 × 10.2 × 17.8 cm)
Adquisición del Museo, Louise R. and Robert S. Harper Fund
2005.6

Informal Economy Exploded Vendors #1,
2002–04

analog and digital media rendered and cut on vinyl material,
edition of 5 and 1 artist's proof
96 × 120 in. (243.8 × 304.8 cm)
Museum purchase, Louise R. and Robert S. Harper Fund
2004.64

Informal Economy Exploded Vendors #1
(Vendedores ambulantes explosionado no. 1)
2002–04

medios análogos y digitales calcados y cortados sobre
material de vinilo, edición de 5 y 1 prueba de artista
96 × 120 pulgadas (243.8 × 304.8 cm)
Adquisición del Museo, Louise R. and Robert S. Harper Fund
2004.64

MUNIZ VIK

Brazilian, born 1961
Brasileño, nacido en 1961

Vik Muniz has said, "Things look like things, they are embedded in the transience of each other's meaning: a thing looks like a thing, which looks like another thing, or another."[1] Muniz creates photographic illusions. He begins with an image, replicates it in a common material—such as tomato sauce, granulated sugar, thread, dust, soil, and most recently, skywriting—and photographs the result. Each step abstracts the original and produces images that are never what they appear to be. Muniz's work reminds us that photographs are illusory and fundamentally miraculous.

In *Milan (The Last Supper)*, Muniz recreates Leonardo's famous fresco in chocolate syrup. His photographs question society's use of images. "I have done some pictures after better-known works," Muniz has explained, "but I tried to play down their iconographic value by emphasizing their perceptual output. I did Leonardo's *Last Supper*, for example, but I wasn't thinking of Leonardo. I was thinking of perspective and the idea of the Eucharist as an early form of broadcasting."[2]

According to Muniz, "There are two things that are constant in my work: I'm always portraying things that represent other things. And I'm always representing things that exist for a limited amount of time."[3] In the case of Muniz's drawings, the images are "erased" and survive only in their photographic documentation—the artist licked up all traces of the chocolate immediately after photographing *Milan (The Last Supper)*. This emphasis on the ephemerality of images is a commentary on the history of photography: photography's inventors (which included scientists in Brazil, the artist's homeland) successfully confronted the essential challenge of how to "fix" ghostly images caught on paper.[4] Muniz's work captures the experimental nature, as well as the magic and the tenuousness, of early photographs. *RT*

Notes
1. Mark Alice Durant, "When the Duck's Beak Becomes the Rabbit's Ears: Vik Muniz and the Alphabet of Likeness," in *Vik Muniz: Seeing Is Believing* (Santa Fe, N.M.: Arena Editions, 1998), 141.
2. Charles Ashley Stainback, "Vik Muniz and Charles Ashley Stainback: A Dialogue," in *Vik Muniz: Seeing Is Believing*, 37.
3. *New York Times Magazine* (February 11, 2001), 32.
4. Along with Niépce, Daguerre, and Talbot, French-born artist Hércules Florence (1804–1879), who worked in São Paulo, was a scientist who independently discovered photography in early 1833.

Vik Muniz ha dicho que "las cosas parecen cosas, están implantadas en la transitoriedad del significado de cada una: una cosa se parece a algo, que se parece a otra cosa, o a otra".[1] Muniz crea ilusiones fotográficas. Empieza con una imagen, la replica utilizando un material habitual —como salsa de tomate, azúcar, hilo, polvo, tierra o, como ha hecho más recientemente, humo de escribir en el cielo— y fotografía el resultado. Cada paso se distancia del original y produce imágenes que nunca son lo que parece. La obra de Muniz nos recuerda que las fotografías son ilusorias y fundamentalmente milagrosas.

En *Milan (The Last Supper) (Milán. La última cena)*, Muniz recrea utilizando salsa de chocolate el famoso fresco de Leonardo. Sus fotografías cuestionan el uso que la sociedad da a las imágenes. "He hecho algunas imágenes basadas en obras conocidas", explica Muniz, "pero siempre he tratado de disminuir su valor iconográfico enfocándome en sus resultados perceptuales. Por ejemplo, hice *La última cena* de Leonardo, pero no estaba pensando en Leonardo. Estaba pensando en perspectiva, y en la noción de la eucaristía como una forma de transmisión".[2]

Según Muniz, "Hay dos constantes en mi obra: siempre retrato cosas que representan otras cosas. Y siempre represento cosas que existen por un tiempo limitado".[3] En el caso de los dibujos de Muniz, estas imágenes son "borradas" y sobreviven sólo en la documentación fotográfica —el artista lamió cualquier resto de chocolate después de fotografiar *Milan (The Last Supper)*. Este énfasis en lo efímero de las imágenes es un comentario sobre la historia de la fotografía: los inventores de la fotografía (entre los que se incluyen científicos brasileños, el país de origen del artista), se enfrentaron con éxito al reto esencial de cómo "arreglar" las imágenes fantasmagóricas que se capturaban en el papel.[4] La obra de Muniz capta la naturaleza experimental, así como la magia y lo tenue de la fotografía temprana.

Notas
1. Mark Alice Durant, "When the Duck's Beak Becomes the Rabbit's Ears: Vik Muniz and the Alphabet of Likeness," en *Vik Muniz: Seeing Is Believing* (Santa Fe, N.M.: Arena Editions, 1998), 141.
2. Charles Ashley Stainback, "Vik Muniz and Charles Ashley Stainback: A Dialogue," en *Vik Muniz: Seeing Is Believing*, 37.
3. *New York Times Magazine* (11 de febrero de 2001), 32.
4. Junto con Niépce, Daguerre y Talbot, el artista francés Hércules Florence (1804–1879), nacido en Francia pero que se desempeñaba en São Paulo, fue uno de los científicos que descubrieron independientemente la fotografía a principios de 1833.

Milan (The Last Supper) (from Pictures of Chocolate), 1997

Cibachrome, artist's proof
3 parts: 38 × 28 in. (96.5 × 71.1 cm) each
Museum purchase, Contemporary Collectors Fund
1999.21.a–c

Milan (The Last Supper) (from Pictures of Chocolate) (Milán. La última cena) (de la serie Imágenes de chocolate), 1997

Cibachrome, prueba de artista
3 partes: 38 × 28 pulgadas (96.5 × 71.1 cm) cada una
Adquisición del Museo, Contemporary Collectors Fund
1999.21.a–c

MUÑOZ CELIA ALVAREZ

American, born 1937
Estadounidense, nacida en 1937

Texas-based artist Celia Alvarez Muñoz finds sources of inspiration for her art from her bicultural identity. *Lana Sube*, a component of a much larger installation project called *Lana Sube/Lana Baja*, reflects on the difficulties of cultural assimilation, a by-product of living along the U.S.–Mexico border. *Lana Sube/Lana Baja* includes two paintings of homes and several accompanying street signs suspended from the ceiling. The homes, one a green house in the desert and the other a two-story pink-and-purple coastal building, are clear opposites of each other, although each contains elements of the other's habitat.[1] The three pairs of street signs further reflect the similarities and differences of two cultures: El Paso/Il Peso, Myrtle/Muertos, and Mesa/Maysa are phonetic puns; although the English and Spanish words sound nearly the same, they obviously have different meanings in each language. This play on words reflects the artist's own interest in the morphology of language and illustrates the complexities associated with living among two cultures.

Contemplating her role as an artist, Muñoz states, "Certainly, the border offers a complexity of problems. And I think that ultimately I pose the question of who creates the borders, how are those borders created . . . have we been conditioned to do that. . . ."[2] In *Lana Sube*, Muñoz reminds us that cultural systems, including language, can simultaneously be a source of communication even as they create barriers and generate unfortunate misunderstandings. *M. Garza*

Celia Álvarez Muñoz, artista asentada en Texas, encuentra las fuentes de inspiración de su obra en su identidad bicultural. *Lana Sube*, un componente de un proyecto de instalación mucho mayor titulado *Lana Sube/Lana baja*, refleja las dificultades de la asimilación cultural, el producto de vivir en la frontera de México con Estados Unidos. *Lana sube/Lana baja* incluye dos cuadros de casas acompañados por señales de tráfico colgadas del techo. Las casas, una verde ubicada en el desierto y la otra un edificio costero de dos pisos y color rosado y morado, son claramente opuestos, aunque cada una contiene elementos del espacio habitacional de la otra.[1] Los tres pares de señales de tráfico refuerzan las similitudes y diferencias de las dos culturas: El Paso/ Il Peso, Myrtle/Muertos y Mesa/Maysa son juegos fonéticos en que las palabras, homófonas tienen significados diferentes en español y en inglés. Este juego de palabras refleja el interés de la artista por la morfología e ilustra las complejidades que se asocian con el habitar entre dos culturas.

Al contemplar su papel como artista, Muñoz afirma: "Sin duda, la frontera presenta una serie de problemas complejos. Y creo que al final hago la pregunta de quién es el que crea las fronteras y cómo es que éstas son creadas . . . cómo estamos condicionados a hacerlo. . . ."[2] En *Lana sube* Muñoz nos recuerda que los sistemas culturales, incluido el lenguaje, pueden ser una fuente de comunicación al mismo tiempo que generan barreras y malentendidos desafortunados.

Notes
1. Celia Alvarez Muñoz, interview by Seonaid McArthur, August 23, 1996.
2. Ibid.

Notas
1. Celia Alvarez Muñoz, entrevista por Seonaid McArthur, 23 de agosto de 1996.
2. Ibid.

Lana Sube, 1988

airbrushed acrylic on canvas, 6 metal street signs, hardware painting: 71 × 108 in. (180.3 × 274.3 cm); overall dimensions variable
Museum purchase with funds from the Elizabeth W. Russell Foundation and gift of the artist
1991.8.1–10

Lana Sube, 1988

acrílico aplicado con aerosol sobre tela, seis señales de tráfico de metal, ferretería
cuadro: 71 × 108 pulgadas (180.3 × 274.3 cm); dimensión total variable
Adquisición del Museo con fondos de la Elizabeth W. Russell Foundation y obsequio de la artista
1991.8.1–10

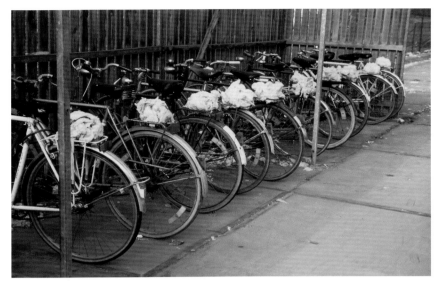

At the Cotton Factory, 1993

Cibachrome print
sheet: 12¼ × 18½ in. (31.1 × 47 cm)
Museum purchase with funds from Joyce and Ted Strauss
1996.13

At the Cotton Factory (En la fábrica de algodón), 1993

impresión de Cibachrome
hoja: 12¼ × 18½ pulgadas (31.1 × 47 cm)
Adquisición del Museo con fondos de Joyce y Ted Strauss
1996.13

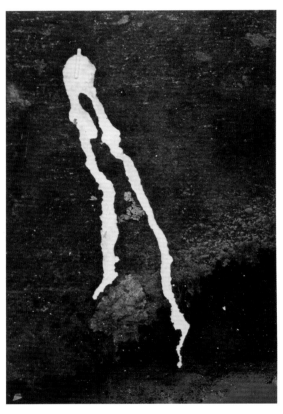

Melted Popsicle, 1993

Cibachrome print
sheet: 18¾ × 12½ in. (47.6 × 31.8 cm)
Museum purchase with funds from Joyce and Ted Strauss
1996.14

Melted Popsicle (Paleta derretida), 1993

impresión de Cibachrome
hoja: 18¾ × 12½ pulgadas (47.6 × 31.8 cm)
Adquisición del Museo con fondos de Joyce y Ted Strauss
1996.14

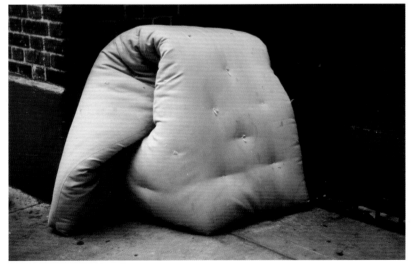

Futon Homeless, 1992

Cibachrome print
sheet: 12½ × 18¾ in. (31.8 × 47.6 cm)
Museum purchase with funds from Joyce and Ted Strauss
1996.15

Futon Homeless (Colchón sin hogar), 1992

impresión de Cibachrome
hoja: 12½ × 18¾ pulgadas (31.8 × 47.6 cm)
Adquisición del Museo con fondos de Joyce y Ted Strauss
1996.15

OROZCO GABRIEL

Mexican, born 1962
Mexicano, nacido en 1962

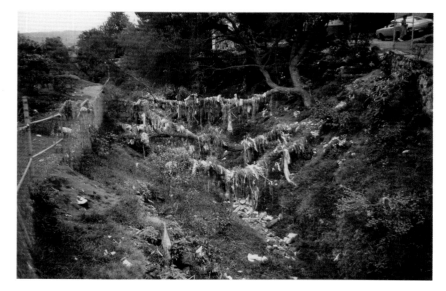

River of Trash, 1990
Cibachrome print
sheet: 12½ × 18¾ in. (31.8 × 47.6 cm)
Gift of Marian Goodman Gallery, New York
1996.19

River of Trash (Río de basura), 1990
impresión de Cibachrome
hoja: 12½ × 18¾ pulgadas (31.8 × 47.6 cm)
Obsequio de Marian Goodman Gallery, New York
1996.19

Gabriel Orozco uses the world as his studio. Traveling widely while living and working in the United States, Europe, and his native Mexico, Orozco makes art inspired by chance encounters, engaging the minor, corner-of-the-eye visual experiences that make up everyday life. Rejecting a signature style or medium, he responds to the artistic potential in the objects and events he encounters in his journeys, either recording what he sees or gently intervening to create new forms. He makes photographs and video works that document simple, real-world aesthetic events, such as breath on a piano; creates sculptures out of disposable materials, including a wall relief composed of clear yogurt container lids; transforms everyday objects, as he did by removing a 62-centimeter-wide section from the length of a shapely French Citroën DS sedan; and creates variations on familiar games with their own open-ended logic, such as *Ping-Pond Table*, a four-sided ping-pong table with a lily pad–filled pool in its center.

In all of his work, Orozco transforms familiar forms into compelling works of art that deftly call attention to the beauty and poetry in the common things that fill the world. Orozco says, "I'm trying to change the scale in terms of gesture. For me, the breath on the piano is as important as the DS, and I think if they are both important, good or whatever, then they have the same power to transform. One is a big important historical car, more expensive to make, and the other is just a breath on a piano. The two have the same power to change something. Does this make sense?"[1]

Orozco's photographs, such as *At the Cotton Factory*, *Melted Popsicle*, *River of Trash*, and *Futon Homeless* explore the web of connections between people and the objects around them. Whether collecting images of humble yet aesthetically charged objects like melted popsicles, old futons, and a trash-filled riverbed, or creating impromptu works by the simple, playful gesture of tucking wads of cotton under the racks of bicycles, Orozco creates daydreams. His visual haiku call to mind the multiple layers of consciousness underlying the intentional or accidental structures of material reality and the often magical results of chance happenings. *Toby Kamps*

Note
1. Robert Storr, "Gabriel Orozco: The Power to Transform—Interview with Robert Storr," *Art Press*, no. 225 (June 1997), 27.

Gabriel Orozco usa el mundo como estudio. Orozco viaja extensamente y vive y trabaja en Estados Unidos, Europa y México, su país nativo, creando arte inspirado por encuentros fortuitos y enfrentando las experiencias visuales menores, vistas de reojo, que conforman la vida cotidiana. El artista rechaza un medio o estilo específico, respondiendo al potencial artístico de los objetos y los acontecimientos con que se topa en sus viajes, ya sea registrando lo que ve o interviniéndolo ligeramente para crear formas nuevas. Crea obras fotográficas y de video que documentan acontecimientos sencillos del mundo real, como cuando capta el aliento humano sobre un piano, o construye esculturas de materiales desechables, incluyendo un relieve mural compuesto de tapas de envases de yogurt, o transforma objetos cotidianos, como hizo cuando desensambló una sección de 62 centímetros del contorno de un automóvil Citroën DS francés, y crea variaciones sobre juegos conocidos utilizando su propia lógica abierta, como hizo en *Ping-Pond Table (Mesa de Ping-Pond),* una mesa de ping-pong en medio de la cual colocó un estanque con nenúfares.

En todas sus obras, Orozco juega con formas familiares para convertirlas en obras de arte apremiante, que guían hábilmente nuestra atención hacia la belleza y la poesía de los objetos comunes que llenan el mundo. Dice Orozco: "Estoy tratando de cambiar las dimensiones en cuanto a los gestos. Para mí, el aliento sobre el piano es tan importante como la DS, y pienso que si los dos son importantes, o buenos, o lo que sea, entonces poseen el mismo poder de transformación. Uno es históricamente un vehículo importante, más caro de hacer, el otro no es más que echarle aliento a un piano. Ambos tienen el poder de cambiar algo. ¿Tiene sentido esto?"[1]

Las fotografías de Orozco, como *At the Cotton Factory (En la fábrica de algodón), Melted Popsicle (Paleta derretida), River of Trash (Río de basura)* y *Futon Homeless (Colchón sin hogar),* exploran la red de relaciones entre las personas y los objetos que las rodean. Ya sea recolectando imágenes de objetos que poseen una carga estética, como la paleta derretida, colchones viejos o lechos de ríos llenos de basura, o creando obras improvisadas con el simple gesto lúdico de meter rollos de algodón en unas bicicletas, Orozco crea ilusiones. Sus *haiku* visuales nos recuerdan a las múltiples capas de conciencia que subyacen en las estructuras intencionales o accidentales de la realidad material y el resultado mágico que producen los acontecimientos fortuitos.

Nota
1. Robert Storr, "Gabriel Orozco: The Power to Transform—Interview with Robert Storr," *Art Press*, no. 225 (junio de 1997), 27.

ORTIZ TORRES RUBÉN

Mexican, born 1964
Mexicano, nacido en 1964

Pointed in its humor and criticism, Rubén Ortiz Torres's art deals with issues revolving around processes of transculturation. While his focus is the borderland between Mexico and the United States, his works in diverse media—video, sculpture, painting, photography, altered ready-mades, puppets, and writing—articulate a web of images, references, and sources that are directly pertinent to binational cultures. His works address stereotypes of Mexicans promoted by the mass media and raise fundamental issues regarding elitist notions of "high" and "low" culture. By presenting Bart Simpson as Bart Sánchez, for example, disguised as a Mexican revolutionary with a cartridge belt and painted in a cubist style, Ortiz Torres is not casting doubt on the cultural value of these symbols, but rather he is combining them to demonstrate a contemporary culture permeated by influences from both the past and the present, as well as by both sides of the border.

Ortiz Torres relies on puns that may be evident or cryptic: the viewer must navigate two languages—English and Spanish—as well as vernacular variations from border regions and from different social classes. His series of altered baseball caps evoke urban youth's fascination with sports attire as they weave in events of cross-cultural political and historical significance. For example, *L.A. Rodney Kings* conflates the logo of the city's hockey team with a reference to racially charged police brutality that sparked riots in Los Angeles in 1992, while his *Malcolm Mex Cap* relies on linguistic play. *1492 Indians vs. Dukes* casts the historic destruction of indigenous people by the hands of European conquistadors in terms of college sports mascots, in turn commenting on the appropriation and commodification of cultural stereotypes.

SH

De humor y crítica aguda, el arte de Rubén Ortiz Torres trata temas relacionados con los procesos de transculturación. Mientras que su enfoque es la zona de la frontera entre México y Estados Unidos, sus obras en diversos medios —video, escultura, pintura, fotografía, prefabricados alterados, títeres y escritura— articulan una red de imágenes, referencias y fuentes que tienen relación directa con las culturas binacionales. Sus obras tratan los estereotipos sobre los mexicanos fomentados por los medios de comunicación de masas y enfrentan nociones relacionadas con los conceptos elitistas de "alta" y "baja" cultura. Esto es lo que sucede cuando Ortiz Torres representa a Bart Simpson como Bart Sánchez, por ejemplo, disfrazado de revolucionario mexicano con bandolera y pintado en un estilo Cubista. No es que el artista esté tratando de hacernos dudar del valor cultural de estos símbolos, sino que los combina para demostrar que la cultura contemporánea está permeada de influencias tanto del pasado como del presente, así como de los dos lados de la frontera.

Ortiz Torres se apoya en retruécanos que pueden ser obvios o crípticos: el observador tiene que navegar entre dos idiomas, el inglés y el español, así como por las variaciones vernáculas de las regiones fronterizas y de diversas clases sociales. Su serie de gorras de béisbol alteradas evoca la fascinación de la juventud urbana por las prendas deportivas, al tiempo que incorpora acontecimientos transculturales de importancia política e histórica. Así por ejemplo, *L.A. Rodney Kings* combina el logotipo del equipo de hockey de la ciudad con una referencia a la violencia policial motivada racialmente que incitó a las revueltas de Los Ángeles de 1992, mientras que *Malcom Mex Cap (La x en la frente)*, se basa en el retruécano lingüístico. *1942 Indians vs. Dukes* confronta la destrucción histórica de los pueblos indígenas a manos de los conquistadores europeos en términos de mascotas deportivas universitarias, comentando por otro lado la apropiación y comodificación de estereotipos culturales.

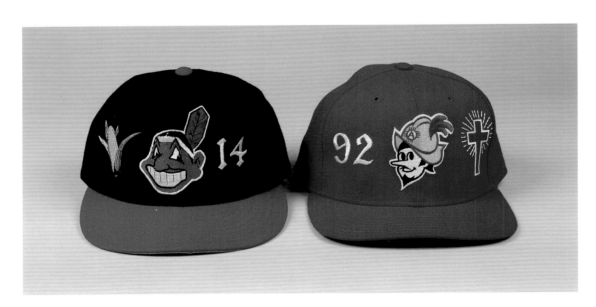

1492 *Indians vs. Dukes,* 1993
stitched lettering and airbrushed inks on baseball caps
diptych: 7½ × 11 × 5 in. (19.1 × 27.9 × 12.7 cm) each
Gift of Mr. and Mrs. Scott Youmans by exchange
2001.7.a–b

1492 *Indians vs. Dukes,* 1993
letras cosidas y tintas de aerosol sobre gorras de béisbol
díptico: 7½ × 11 × 5 pulgadas (19.1 × 27.9 × 12.7 cm) cada uno
Obsequio de Mr. y Mrs. Scott Youmans en intercambio
2001.7.a–b

L.A. Rodney Kings (2nd version), 1993
stitched lettering and design on baseball cap
7½ × 11 × 5 in. (19.1 × 27.9 × 12.7 cm)
Gift of Mr. and Mrs. Scott Youmans by exchange
2001.8

L.A. Rodney Kings (Segundo versión), 1993
letras cosidas y diseño sobre gorra de béisbol
7½ × 11 × 5 pulgadas (19.1 × 27.9 × 12.7 cm)
Obsequio de Mr. y Mrs. Scott Youmans en intercambio
2001.8

Malcolm Mex Cap, 1991
ironed lettering on baseball cap
7½ × 11 × 5 in. (19.1 × 27.9 × 12.7 cm)
Gift of Mr. and Mrs. Scott Youmans by exchange
2001.6

Malcolm Mex Cap (La X en la frente), 1991
letras planchadas sobre gorra de béisbol
7½ × 11 × 5 pulgadas (19.1 × 27.9 × 12.7 cm)
Obsequio de Mr. y Mrs. Scott Youmans en intercambio
2001.6

RAMÍREZ MARCOS
ERRE

Mexican, born 1961
Mexicano, nacido en 1961

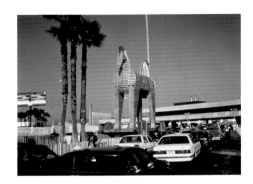

Marcos Ramírez (also known as ERRE, from the Spanish pronunciation of the first letter in his surname), creates large-scale public installations informed by a political and social consciousness. Often his sculptures describe his vantage point as an artist working on both sides of the border. In his widely acclaimed outdoor site-specific works at *inSITE94* and *inSITE97*, the international public art exhibitions staged in San Diego and Tijuana, he addressed the dynamics of the border between the United States and Mexico. While the placement of his works may be specific, Ramírez wants his work to be broader: "I may speak of local issues, but they are universal issues. The work I make has to do with cultural frontiers."[1]

Toy an Horse is a small-scale version of a thirty-three-foot-high outdoor sculpture commissioned for *inSITE97* which occupied a traffic island at a border-crossing site, straddling the boundary line between the United States and Mexico. The double-headed toy horse—one head oriented toward Mexico, the other toward the United States—is a powerful reminder of the interdependence of the two cultures. By locating his work at the country's most heavily trafficked border crossing, Ramírez focuses on the conundrum of illegal immigration and cultural imperialism. The sculpture refers to the legendary Trojan horse, but in Ramírez's version the work's lattice strips of wood allow the viewer to see into and through the horse's body—any concealed soldiers are no longer hidden. In its contemporary context, a two-headed Trojan horse raises questions about who is invading whom and whether we see the interchange between our cultures as a kind of invasion.

SH

Note
1. Lorenza Muñoz, "Sculptor Holds a Mirror Up to His Mexico," *Los Angeles Times*, May 20, 2000, F1.

Marcos Ramírez, conocido como ERRE por la pronunciación de la primera letra de su apellido, crea instalaciones públicas a gran escala que se nutren de una conciencia social y política. Sus esculturas describen a menudo su perspectiva como artista que trabaja a ambos lados de la frontera. En sus admiradas obras al aire libre creadas para espacios específicos en *inSITE94* e *inSITE97*, la exposición internacional de arte público que se celebra en San Diego y Tijuana, trató la dinámica de la frontera entre Estados Unidos y México. Mientras que la ubicación de sus obras es específica, Ramírez quiere darle a su obra una dimensión más amplia: "Puedo hablar de temas locales, pero también hay temas universales. Las obras que creo están relacionadas con las fronteras culturales".[1]

Toy an Horse, es una versión a escala reducida de la escultura de 10 metros de altura que se comisionó para *inSITE97*, y que ocupó una isleta de tráfico en uno de los puntos de cruce de la frontera, a ambos lados de la línea fronteriza entre los Estados Unidos y México. El caballo de juguete con dos cabezas —una mirando hacia México, la otra hacia Estados Unidos— es un intenso recordatorio de interdependencia de las dos culturas. Al ubicar su obra en el cruce más transitado del país, Ramírez enfrenta el problema de la inmigración ilegal y el imperialismo cultural. La escultura es una referencia al legendario caballo de Troya, pero en la versión de ERRE, las persianas de madera con que está construida la obra permiten al observador ver dentro y a través del cuerpo del caballo, impidiendo que se puedan esconder soldados dentro. En su contexto contemporáneo, un caballo de Troya bicéfalo nos obliga a pensar en quién está invadiendo a quién y si vemos el intercambio que se da entre nuestras culturas como una especie de invasión.

Nota
1. Lorenza Muñoz, "Sculptor Holds a Mirror Up to His Mexico," *Los Angeles Times*, 20 de mayo de 2000, F1.

Toy an Horse, 1998

wood, metal, hardware, edition 1 of 10
overall dimensions: 69 × 31 × 14¾ in. (175.3 × 78.7 × 37.5 cm)
Museum purchase and gift of Mrs. Bayard M. Bailey, Mrs. McPherson Holt in memory of her husband, Catherine Oglesby, Mrs. Irving T. Tyler, and Mr. and Mrs. Scott Youmans by exchange
1999.11.a–b

Toy an Horse, 1998

madera, metal, material de ferretería, 1 de edición de 10
dimensiones totales: 69 × 31 × 14¾ pulgadas (175.3 × 78.7 × 37.5 cm)
Adquisición del Museo y obsequio de Mrs. Bayard M. Bailey, Mrs. McPherson Holt en memoria de su esposo, Catherine Oglesby, Mrs. Irving T. Tyler, y Mr. y Mrs. Scott Youmans como intercambio
1999.11.a–b

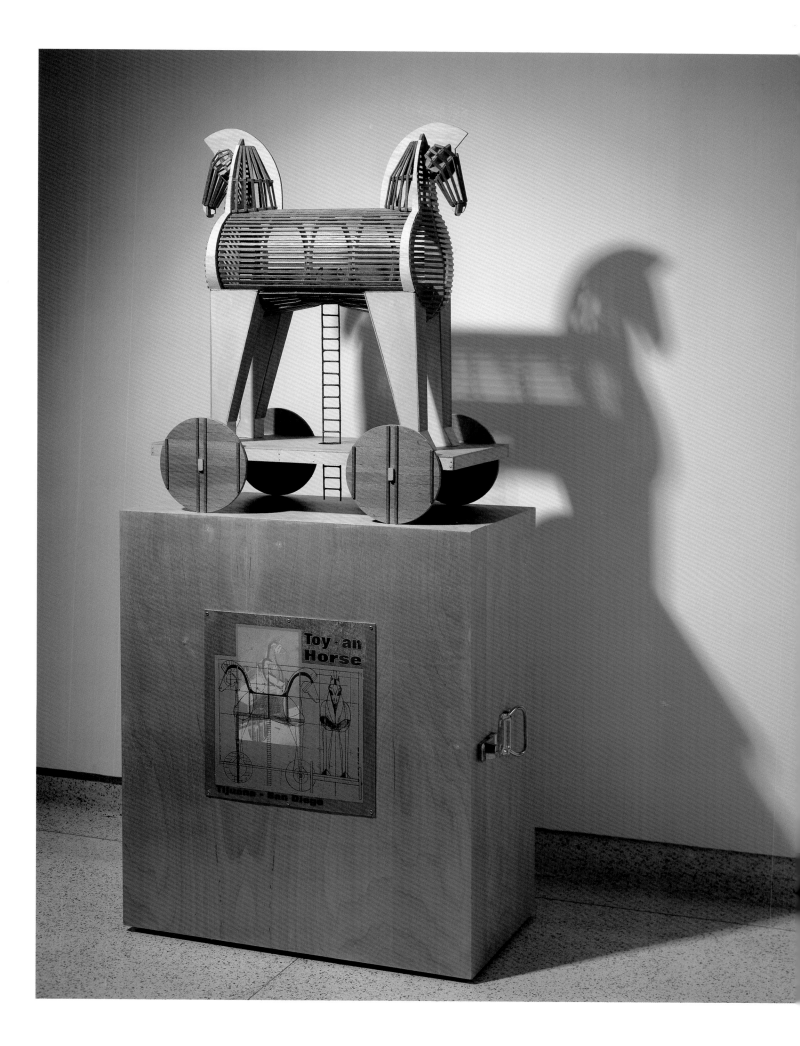

RUIZ OTIS JAIME

Mexican, born 1976
Mexicano, nacido en 1976

For most, windfalls come in large denominations of material wealth: commercial success, inheritances, lottery winnings, hot stock options. For Tijuana-based artist Jaime Ruiz Otis, treasures lay hidden elsewhere. In *Tapete Radial (Radial Rug)*, Ruiz Otis reappropriates steel-belted tires worn from use, thereby transforming industrial detritus into functional art. Meticulously de-belted by hand and cut into workable strips, the resulting vulcanized rubber slats are laid flat, tread up, and stitched together with plastic zip-ties.[1] With this clever reorientation, what was once the treader is now the trodden upon.

Personally familiar with *maquiladoras*—largely U.S.-owned, Mexican-operated factories in Tijuana, Mexico—the artist culls items from the dumpsters of these large industrial complexes for his objets d'art. Harking back to the ready-mades of his artistic forebear Marcel Duchamp, Ruiz Otis highlights the sublimity and poetry of seemingly banal objects in his self-designated "repossibilities."[2] His works not only bespeak an inventive spirit, a keen eye, and an improvisational sensibility, but also a parallax view of two starkly differing economic and sociocultural realities resonant in the border town of Tijuana.

Resurrecting his found objects by imbuing them with newly invented meaning, Ruiz Otis continually re-creates a new aesthetic vernacular. The end of a dyed bolt of fabric stretched over a large wooden frame resurfaces as homage to Mark Rothko's abstract color field landscapes. A rescued pallet of corrugated plastic tubing, partially melted from fire, finds new life as a cluster of trilobite fossils. Brass brackets that once functioned as supports for furniture are now reconfigured into an intricate wall sculpture, operating as a scientific model of a molecule.

In all of Ruiz Otis's works, one cannot dismiss the inherent irony of the cyclical life of industry's resulting refuse. With their diverse elements originally financed by U.S. corporations, manufactured and discarded in Mexico, reclaimed and metamorphosed by a Mexican artist, and finally reevaluated and appreciated by art patrons in the United States, many of Ruiz Otis's pieces bestow new gravity to the adage "one person's junk is another's treasure." *AP*

Notes
1. Author's conversation with the artist.
2. Ibid.

Para la mayoría de las personas, un golpe de suerte se asocia a una gran riqueza material: el éxito comercial, las herencias, ganarse la lotería, una buena opción de bolsa. Para Jaime Ruiz Otis, artista residente en Tijuana, los tesoros están en otra parte. En *Tapete Radial*, Ruiz Otis se reapropia de unas llantas gastadas por el uso, transformando así un desecho industrial en arte funcional. Las llantas son desarmadas meticulosamente a mano y después cortadas en tiras manejables de caucho vulcanizado que se achatan y se marcan para luego ser cosidas entre sí con cierres de plástico.[1] Con esta reorganización ingeniosa, lo que una vez sirvió para pisar, ahora sirve para ser pisado.

El artista, que conoce personalmente las maquiladoras, fábricas de propiedad estadounidense operadas por mexicanos en Tijuana, rescata materiales de los basureros de esos grandes complejos industriales para crear sus objetos de arte. Remontándose a los *ready-mades* (prefabricados) de su antecesor artístico Marcel Duchamp, Ruiz Otis subraya lo sublime y lo poético de objetos aparentemente banales, en lo que él llama sus "reposibilidades".[2] Sus obras no sólo reflejan un espíritu imaginativo, agudeza visual y sensibilidad para la improvisación, sino también una capacidad para ejercer una mirada paraláctica sobre las dos realidades socioculturales y económicas ampliamente diferentes que se dan en la ciudad de Tijuana.

Al resucitar objetos encontrados dotándolos de nuevos significados inventados, Ruiz Otis re-crea constantemente una nueva estética vernácula. El pedazo final de un rollo de tela, estirado sobre un gran marco de madera, resurge como un homenaje a los paisajes de campo de color de Mark Rothko. Un palé de tubo de plástico corrugado, derretido parcialmente por el fuego, encuentra una nueva vida como un grupo de trilobites fósiles. Unas abrazaderas de latón que una vez sirvieron de soportes para muebles hoy se reconfiguran en una intrincada escultura mural, sirviendo como modelo científico de una molécula.

En todas las obras de Ruiz Otis uno no puede evitar la ironía inherente en lo cíclico de la vida de los objetos de desecho que produce la industria. Muchas de las piezas de Ruiz Otis, cuyos diversos elementos fueron financiados originalmente por grandes empresas estadounidenses, fabricados y desechados en México y reclamados y metamorfoseados por un artista mexicano para ser finalmente reevaluados y apreciados por los patrocinadores de las artes en los Estados Unidos, invisten de mayor seriedad el proverbio que dice que "la basura de uno es el tesoro de otro".

Notas
1. Conversación del autor con el artista.
2. Ibid.

Tapete Radial (Radial Rug), 2001
rubber
77 in. (195.6 cm) diameter
Museum purchase
2004.66

Tapete Radial, 2001
caucho
77 pulgadas (195.6 cm) de diámetro
Adquisición del Museo
2004.66

SALCEDO DORIS

Colombian, born 1958
Colombiana, nacida en 1958

Doris Salcedo demonstrates through her art that a person's absence can sometimes be more affecting than their presence. A native of Colombia who still lives and works there, she constructs sculptural memorials addressing the violence that arises daily in such a place of sociopolitical unease. Over the past half century, the steadily increasing rate of violent deaths in Bogotá has staggeringly become the culture's principal tragedy.

In *Untitled*, an abused and distressed wardrobe serves as a manifestation of "disappeared ones," or "*desaparecidos*," the multitudes tortured or killed in drug warfare and military aggression.[1] Salcedo successfully employs the aesthetics of household furnishings, such as an unassuming wardrobe, to establish a surface familiarity, even as subtle modifications simultaneously conjure unsettling associations. Cracks lined with cement suggest a thoroughly filled space within, endowing the makeshift sepulchre with a dominating weight and presence; its vertically upright configuration makes the relation to the viewer all the more uneasy, as one might imagine his or her own corporeal being trapped inside. Perhaps the cement also suggests petrification and immutability of the contents within, much like a sarcophagus with a specter in eternal residence, a figure unchanged by the passage of time. The marred, weather-beaten exterior and faded blood-rust veneer hint at what lies within—one can almost smell the imperceptible effluvial traces of a body.

Not unlike the installations of French artist Christian Boltanski, which evoke the Holocaust, pieces such as *Untitled* are artworks of a peculiarly haunting quality—they radiate a particular power and valence. With such works, Salcedo performs the function of recorder for those who have lost loved ones. Her sculptures serve as avatars for those whose narratives have been stifled and threaten to fade. *AP*

Note
1. *Lateral Thinking: Art of the 1990s*, exh. cat. (La Jolla, Calif.: Museum of Contemporary Art San Diego, 2002), 134.

Doris Salcedo demuestra con su creación que la ausencia de una persona puede a veces tener un efecto más marcado que su presencia. La artista, que nació en Colombia y todavía vive y trabaja en ese país, construye esculturas conmemorativas que tratan el tema de la violencia que se da a diario en los espacios de inestabilidad sociopolítica. El incremento constante de muertes violentas que se ha dado en Bogotá durante los últimos cincuenta años se ha convertido en la principal tragedia cultural del país.

En *Untitled (Sin título)*, un armario maltratado y golpeado sirve como manifestación de "los desaparecidos", las hordas de torturados o asesinados en las guerras políticas y del narcotráfico.[1] Salcedo utiliza con éxito la estética del mobiliario, como es el caso de un armario sin pretensiones, para establecer una capa de familiaridad, aunque aportando sutiles modificaciones que conjuran asociaciones alarmantes. Fisuras tapadas con cemento sugieren que dentro hay un espacio rellenado concienzudamente, dotando al sepulcro improvisado con un peso y una presencia apremiantes. Su configuración vertical también añade a la incómoda relación con el observador, pues instiga a que uno se imagine su propio cuerpo atrapado en su interior. Tal vez el cemento sugiera también la petrificación y la inmutabilidad del contenido, de la misma manera que un sarcófago sirve de residencia perpetua a un espectro, una imagen que no cambia con el paso del tiempo. El exterior maltrecho y templado por el tiempo y el oxido sanguinolento de su superficie también invitan a pensar en el contenido —uno casi puede oler los casi imperceptibles efluvios de un cadáver.

De una manera parecida a las instalaciones del artista francés Chirstian Boltanski, que evocan el Holocausto, piezas como *Untitled* son obras de arte que poseen una cualidad especialmente sobrecogedora —irradian un poder y una valencia peculiares. Con este tipo de obras Salcedo cumple la función de archivera para aquellos que han perdido a seres queridos. Sus esculturas representan la encarnación de aquellos cuyas historias han sido reprimidas y amenazan con desaparecer.

Nota
1. *Lateral Thinking: Art of the 1990s*, catálogo de exposición (La Jolla, Calif.: Museum of Contemporary Art San Diego, 2002), 134.

Untitled, 1995
wood, cement, steel
85½ × 45 × 15½ in. (217.2 × 114.3 × 39.4 cm)
Museum purchase, Contemporary Collectors Fund
1996.6

Untitled (Sin título), 1995
madera, cemento, acero
85½ × 45 × 15½ pulgadas (217.2 × 114.3 × 39.4 cm)
Adquisición del Museo, Contemporary Collectors Fund
1996.6

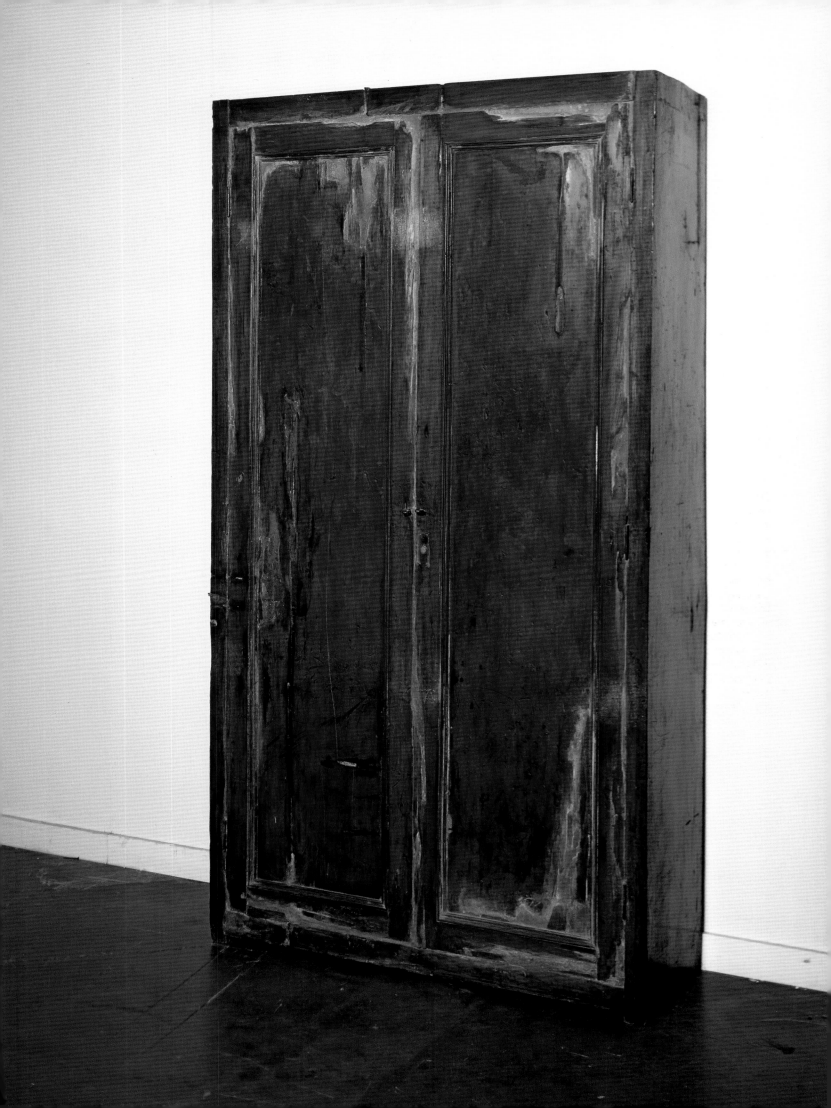

SOARES VALESKA

American, born in Brazil, 1957
Estadounidense, nacida en Brasil, 1957

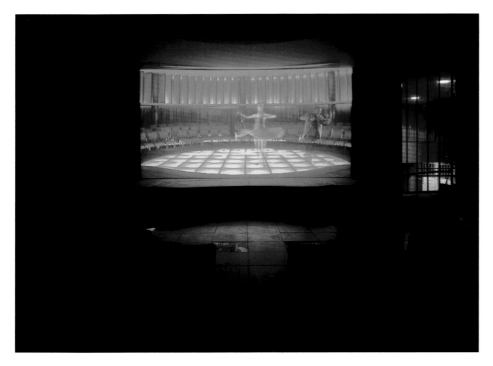

Tonight, 2002
DVD projection, 8 min.
edition 2 of 3
Gift of Barbara Bloom
v2003.1

Tonight (Esta noche), 2002
proyección de DVD, 8 minutos
2 de edición de 3
Obsequio de Barbara Bloom
v2003.1

An encounter with the work of Valeska Soares becomes an exploration of visceral and physical possibilities. In her art, Soares reconsiders themes such as time, transience, and the links between the body and the spirit, readjusting them to comment on current artistic and social conditions. In *Tonight*, her first video installation, ghostly figures dance with imaginary partners in an empty dance hall. Filmed in the early 1940s Oscar Niemeyer–designed casino and nightclub that is now the Museu de Arte da Pampulha in Soares's home-town of Belo Horizonte, Brazil, the video depicts a number of dancers from the city's nightclubs dancing to Burt Bacharach's rendition of the song *Tonight*. Soares digitally superimposed different combinations of dancers in the space, using six men and two women who alternate in the same role—an homage to Luis Buñuel's 1977 film *Cet Obscur Objet du Désir*. In Soares's adaptation, a single woman is "shared" by different part-ners, producing and questioning feelings of desire, nostalgia, and inadequacy.

In her earlier work, Soares avoided tradi-tional representations of the human body and focused instead on a reductive figural vocabu-lary of legs, feet, and mouths. In the untitled work seen here, the artist distills elements of feminine sexuality into a milky-white wax sculpture, fusing conceptions of the female body with notions of landscape. This series expresses the artist's longtime fascination with natural materials and their ability to elicit memory and sensory responses. In this piece, an amber perfume emanates from two mouths that emerge from either end of a rectangular wax slab. The liquid connects the two orifices, suggesting bodily fluids or a tranquil river. The biomorphic sculpture emphasizes the power of the senses over reason. *SH*

El encuentro con la obra de Valeska Soares se convierte en una exploración de posi-bilidades físicas y viscerales. En su arte Soares reconsidera temas como el tiempo, la transito-riedad y los lazos entre el cuerpo y el espíritu, que reorganiza para comentar las condiciones actuales del arte y la sociedad. En *Tonight (Esta noche)*, su primera instalación de video, figuras fantasmagóricas bailan con parejas imaginarias en un salón de baile vacío. Fil-mado en lo que hoy es el Museu de Arte de Pampulha —en su ciudad natal de Belo Hori-zonte, Brasil, pero que fue diseñado en la década de 1940 por Oscar Niemeyer como casino y club nocturno— el video representa a una serie de bailarines de los clubes nocturnos de la ciudad bailando al son de la canción *Tonight* en versión de Burt Bacharach. Utili-zando tecnología digital, la artista superim-puso en el espacio diversas combinaciones de bailarines, con seis hombres y dos mujeres alternándose en el mismo papel (un homenaje al filme de Luis Buñuel *Ese oscuro objeto de deseo*, de 1977). En la adaptación de Soares, una sola mujer es "compartida" por diferentes parejas, generando y cuestionando sentimien-tos de deseo, nostalgia e inadecuación.

En obras anteriores Soares evitaba las representaciones tradicionales del cuerpo humano y se limitaba a utilizar un vocabulario reductivo figural de piernas, pies y bocas. En esta obra sin título, la artista destila elementos de la sexualidad femenina en una escultura de un blanco lechoso combinada con fragancias aromáticas, fusionando conceptos del cuerpo femenino con nociones del paisaje. Esta serie expresa la extensa fascinación de la artista con los materiales naturales y su capacidad para despertar recuerdos y sensaciones. En esta pieza, un perfume ambarino emana de dos bocas que surgen de ambos lados de una plancha de cera rectangular. El líquido conecta los dos orificios, sugiriendo fluidos corporales o la placidez de un río. La escultura biomorfica resalta el poder de los sentidos sobre la razón.

Untitled (from *Entanglements*), 1996

cast beeswax and oil perfume
2 × 48 × 11 in. (5.1 × 121.9 × 27.9 cm)
Museum purchase, Elizabeth W. Russell Foundation Fund
1998.40

Untitled (from *Entanglements*)
(*Sin título.* De *Enredos*), 1996

cera de abeja moldeada y aceite perfumado
2 × 48 × 11 pulgadas (5.1 × 121.9 × 27.9 cm)
Adquisición del Museo, Elizabeth W. Russell Foundation Fund
1998.40

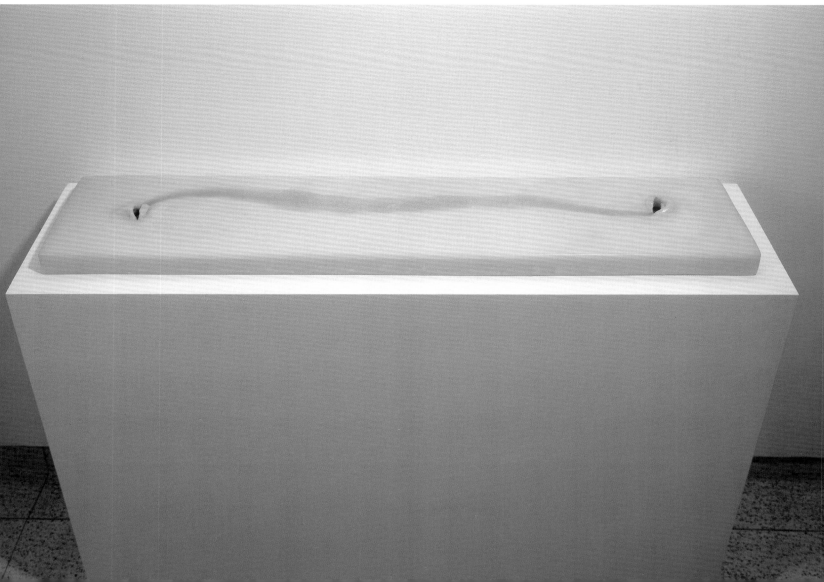

VALADEZ JOHN

American, born 1951
Estadounidense, nacido en 1951

Born and raised in Los Angeles, John Valadez creates work that often captures the images of his everyday surroundings. Working in a vein of almost hyper-photorealism and with an intense, almost artificial palette that evokes Hollywood films, the artist has developed a visual inventory of barrio life, what he calls a "Chicano image bank."[1] Valadez was a leading figure in the diverse mural and public art projects of the Chicano art movement in L.A. in the 1970s, an endeavor that culminated in his tour de force painting *Broadway Mural* (1981). An 8-by-60-foot painting created on the side of a building housing the Victor Clothing Company in downtown Los Angeles, the mural depicts Broadway, a busy commercial street, as well as the compendium of class, ethnicity, and commercialism that populates it sidewalks.

In contrast to many of his fellow Chicano muralists, he is not only inspired by Mexican Social Realism, but also by Reginald Marsh and the academic Surrealism of Salvador Dalí. Valadez's works have typically taken two directions: images based on ordinary people which explore their innate humanity and dignity, and complex allegories that contemplate the nature of life and death and the relation of humans to their environment and one another.[2] *Car Show* falls into the former camp: depicting the Chicano culture surrounding low-rider cars, it exposes both realities and stereotypes surrounding youth, sex, and gang aesthetics. Part of a larger body of work depicting this subject, *Car Show* demonstrates Valadez's mastery of pastel, a notoriously difficult medium through which he captures a vivid snapshot of South Central L.A. *SH*

Notes
1. Victor Zamudio-Taylor, "Chicano Art," in *Latin American Art in the Twentieth Century*, ed. Edward Sullivan (London: Phaidon Press, 1996), 321.
2. Shifra M. Goldman, *John Valadez: A Decade of Dignity and Daring*, exh. cat. (Santa Ana, Calif.: Rancho Santiago College Art Gallery, 1990).

La obra de John Valadez, un artista nacido y criado en Los Ángeles, refleja a menudo imágenes de su entorno cotidiano. El artista trabaja en un estilo casi fotorrealista, utilizando colores intensos, casi artificiales, que evocan el cine de Hollywood, y desarrollando un inventario visual de la vida del barrio que llama "banco de imágenes chicanas".[1] Valadez fue una de las principales figuras del muralismo y los proyectos de arte público del movimiento de arte chicano que se dio en Los Ángeles a mediados de la década de 1970, una empresa que culminó en 1981 con su imponente pintura *Broadway Mural (Mural de Broadway)*. La obra, una mural de 2 metros y medio por 20 creado en el costado del edificio de la Victor's Clothing Company, en el centro de Los Ángeles, representa Broadway, una calle comercial muy transitada, además de un compendio de comercialismo y personajes de diversas clases y etnias que pueblan sus veredas.

Al contrario que muchos de los otros muralistas chicanos, Valadez no se inspira sólo en el realismo socialista mexicano, sino también en Reginald Marsh y el surrealismo académico de Salvador Dalí. Las obras de Valadez suelen ser de dos tipos: imágenes basadas en gente corriente, que exploran la inherente dignidad del ser humano, y complejas alegorías que contemplan la naturaleza de la vida y la muerte y la relación de las personas entre sí y con su entorno.[2] *Car Show (Muestra de carros)* corresponde a esta segunda categoría, y representa los elementos de la cultura chicana que rodean a los carros *low rider*, exponiendo tanto las realidades como los estereotipos asociados con la juventud, el sexo y la estética de las maras. Esta obra es parte de un corpus más amplio que investiga el mismo tema y es prueba de la manera en que Valadez domina el pastel, un medio notablemente difícil a través del cual logra captar vivos momentos de la vida en South Central L.A.

Notas
1. Victor Zamudio-Taylor, "Chicano Art," en *Latin American Art in the Twentieth Century*, ed. Edward Sullivan (London: Phaidon Press, 1996), 321.
2. Shifra M. Goldman, *John Valadez: A Decade of Dignity and Daring*, exh. cat. (Santa Ana, Calif.: Rancho Santiago College Art Gallery, 1990).

Car Show I, 2000

pastel on paper
35½ × 34½ in. (90.2 × 87.6 cm)
Museum purchase with proceeds from Museum of Contemporary Art San Diego Art Auction 2004
2005.26

Car Show I (Muestra de carros I), 2000

pastel sobre papel
35½ × 34½ pulgadas (90.2 × 87.6 cm)
Adquisición del Museo con fondos procedentes de la subasta Museum of Contemporary Art San Diego Art Auction 2004
2005.26

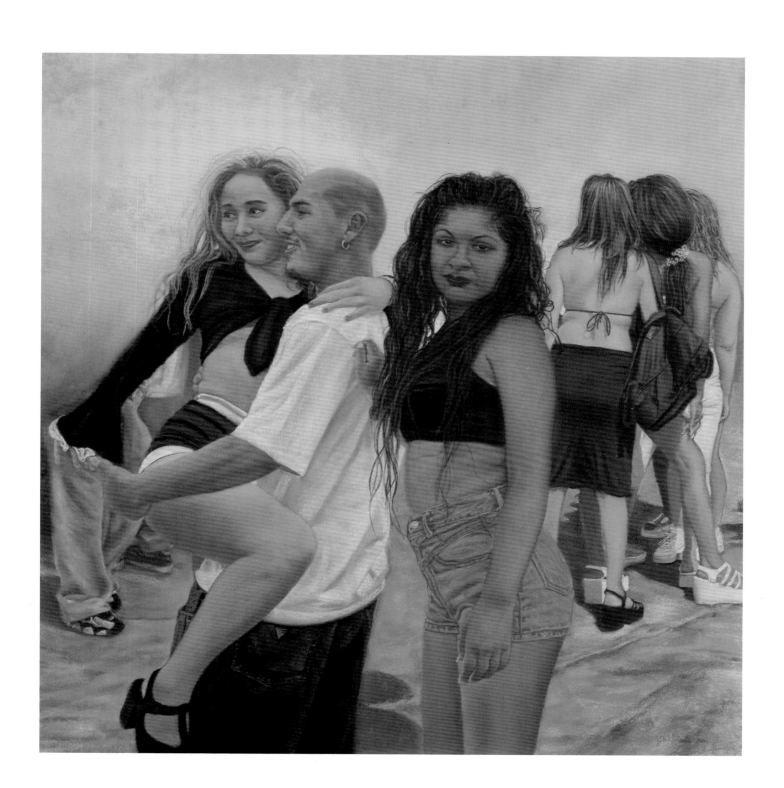

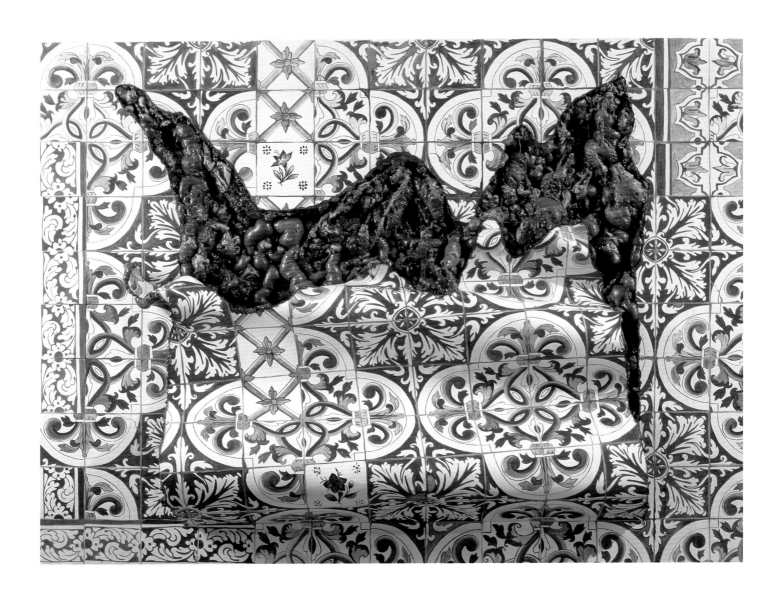

VAREJÃO ADRIANA

Brazilian, born 1964
Brasileña, nacida en 1964

In *Azulejaria "De Tapete" em Carne Viva (Carpet-Style Tilework in Live Flesh)*, Adriana Varejão prompts us to reconsider Brazil's complex history, reminding us that her country's written history remains biased and incomplete, due in part to the influence of European colonizers. In this work the artist retells the story of Brazil and includes the suppressed history of its indigenous people by using an unexpected metaphor: the human body as decorative art.

Azulejaria "De Tapete" em Carne Viva is composed of blue-and-white painted tiles *(azulejos)* resembling those made by Portuguese and Brazilian artisans in the seventeenth century. These ornate tiles reflect the foreign occupiers' taste for Chinese-influenced decoration, which can also be found in other forms of art and architecture throughout Brazil. The seemingly benign and beautiful *azulejos* are disrupted here by a large laceration across the decorative skin. The wound, fresh and unhealed, speaks of the physical violence inflicted by Portuguese colonizers, and more broadly, it represents the cultural displacement suffered by the country's indigenous people. For Varejão, this irreversibly injured body is Brazil. This work reflects the artist's investigations into how foreign influences have helped shape her own identity and that of her homeland. *M. Garza*

En *Azulejeria "De Tapete" em Carne Viva (Azulejos estilo tapete en carne viva)*, Adriana Varejao nos invita a reconsiderar la compleja historia de Brasil. Nos recuerda que la historia escrita del país sigue siendo parcial e incompleta, en parte debido a la influencia de los colonizadores europeos. Varejão recuenta la historia del Brasil e incluye la historia sometida de los pueblos indígenas utilizando una metáfora que en el mundo del arte es inesperada: el cuerpo humano como arte decorativo.

Azulejeria "De Tapete" em Carne Viva se compone de azulejos azules y blancos parecidos a los que fabricaban los artesanos portugueses y brasileños en el siglo XVII. Estos ornamentados azulejos reflejan el gusto de los conquistadores extranjeros por la decoración de influencia china que también se puede observar en otras formas de arte y arquitectura de Brasil. Los azulejos, de apariencia atrayente y bella, aparecen aquí alterados por una enorme herida que atraviesa su superficie decorativa. La herida es reciente y no está cicatrizada. Este trauma refleja la violencia física que trajeron los colonizadores portugueses y su efecto, el desplazamiento cultural que se infligió a los pueblos indígenas. Para Varejão, este cuerpo herido de manera irreversible es Brasil. Esta obra es sólo un ejemplo de la manera en la que la artista investiga cómo las influencias extranjeras han contribuido a dar forma a la identidad de su país y a la suya propia.

**Azulejaria "De Tapete" em Carne Viva
(Carpet-Style Tilework in Live Flesh),** 1999

oil, foam, wood, aluminum, canvas
59 × 79 × 9¹³⁄₁₆ in. (149.9 × 200.7 × 24.9 cm)
Museum purchase, Elizabeth W. Russell Foundation Fund
2000.5

**Azulejeria "De Tapete" em Carne Viva
(Azulejos estilo tapete en carne viva),** 1999

óleo, espuma, madera, aluminio y lienzo
59 × 79 × 9¹³⁄₁₆ pulgadas (149.9 × 200.7 × 24.9 cm)
Adquisición del Museo, Elizabeth W. Russell Foundation Fund
2000.5

VASQUEZ PERRY

American, born 1959
Estadounidense, nacido en 1959

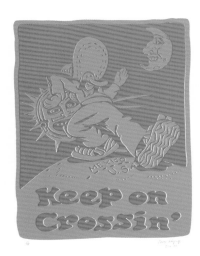

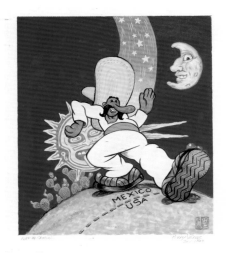

Perry Vasquez's *Keep on Crossin'* installation is a passionate call for crossing borders of all kinds in order to expand the limitations of culturally imposed social and psychological boundaries. Complete with a manifesto extolling the need to "cross borders of political, social, linguistic, cultural, economic, and technological construction," Vasquez's *Keep on Crossin'* project presents a critical yet humorous look at the cultural and economic coexistence of the United States and Mexico.[1] Based on Robert Crumb's famous 1960s underground comic *Keep on Truckin'*, Vasquez's central figure is a caricature of a Mexican man in traditional garb—complete with sombrero and *huaraches*—gamely striding over the U.S.–Mexico border. Originally designed as a proposal for the 2002 California State Quarter competition, Vasquez's figure (named R. Carumba) is intended as a mascot for the waves of immigrants who have crossed into the state in pursuit of a common dream and who have contributed significantly to the history of the region.

Central to Vasquez's installation is a plaster-of-paris figurine created in Tijuana by the same ceramics manufacturer that produces the *monitos* (inexpensive, mass-produced sculptures) of popular culture icons that are sold to American tourists along the Mexican border crossing. Disney characters crowd the market stalls that line the way out of Mexico, and Vasquez's figure effectively satirizes cultural exchange—both of Mexican-made goods sold to American tourists, and of American cultural images co-opted by Mexican producers. Vasquez's piece points to the constant cultural and economic border crossings that change and impact both countries. *SH*

Note
1. Perry Vasquez and Victor Payan, *Keep on Crossin' Manifesto*, January 18, 2003, http://www.keeponcrossin.com.

La instalación *Keep on Crossin' (Sigan cruzando)* de Perry Vasquez es un llamado vehemente al cruce de las fronteras de todo tipo con el objetivo de ampliar los límites de las barreras sociales y psicológicas impuestas culturalmente. El proyecto, que incluye un manifiesto que ensalza la necesidad de "traspasar las fronteras de construcción política, social, lingüística, cultural, económica y tecnológica", lanza una mirada crítica pero humorística a la coexistencia económica y cultural de Estados Unidos y México.[1] Basado en *Keep on Truckin' (Sigan adelante)*, la famosa historieta *underground* de los años 60 creada por Robert Crumb, el personaje central de la obra de Vasquez es una caricatura de un mexicano vestido al modo tradicional —incluyendo un sombrero y huaraches— que camina con paso garboso sobre la frontera entre México y Estados Unidos. Diseñado originalmente en 2002 como propuesta para la competición de diseño de la moneda estatal de 25 centavos, la California State Quarter Competition, la imagen de Vasquez, de nombre R. Carumba, quiere ser una mascota para las oleadas de inmigrantes que han entrado al estado en busca de un sueño común y que han contribuido de modo significativo a la historia de la región.

Una parte fundamental de la instalación de Vasquez es la figurita de yeso creada en Tijuana por el mismo ceramista que produce monitos, las esculturas baratas de personajes de la cultura popular que se producen en masa y se venden en los cruces fronterizos mexicanos a los turistas estadounidenses. Los puestos de los mercadillos que se alinean en la salida de México están atestados de personajes de Disney, y las figuritas de Vasquez satirizan de manera efectiva este intercambio cultural —tanto de productos mexicanos vendidos a turistas estadounidenses y de imágenes culturales estadounidenses apropiadas por fabricantes mexicanos. La pieza de Vasquez apunta a los constantes cruces culturales y económicos de la frontera que transforman e impactan a los dos países.

Nota
1. Perry Vasquez y Victor Payan, *Keep on Crossin' Manifesto*, 18 de enero de 2003, http://www.keeponcrossin.com.

Keep on Crossin', 2003–05

mixed media
3 plaster-of-paris figurines: 13¼ × 12 × 11 in. (33.65 × 30.48 × 27.94 cm) each
3 plaster-of-paris pedestals: 30 × 13 × 12½ in. (76.2 × 33.02 × 31.75 cm) each
3 digital prints on paper: 24 × 20⅛ in. (60.96 × 50.8 cm) each
20 silkscreens: 24 × 19 in. (60.96 × 48.26 cm) each
1 gouache on paper: 28½ × 20¾ in. (72.39 × 52.71 cm)
2006.6.1–30

Keep on Crossin' (Sigan cruzando), 2003–05

técnica mixta
3 figuritas de yeso: 13¼ × 12 × 11 pulgadas (33.65 × 30.48 × 27.94 cm) cada una
3 pedestales de yeso: 30 × 13 × 12½ pulgadas (76.2 × 33.02 × 31.75 cm) cada uno
3 impresiones digitales sobre papel: 24 × 20⅛ pulgadas (60.96 × 50.8 cm) cada una
20 serigrafías: 24 × 19 pulgadas (60.96 × 48.26 cm) cada una
1 aguada sobre papel: 28½ × 20¾ pulgadas (72.39 × 52.71 cm)
2006.6.1–30

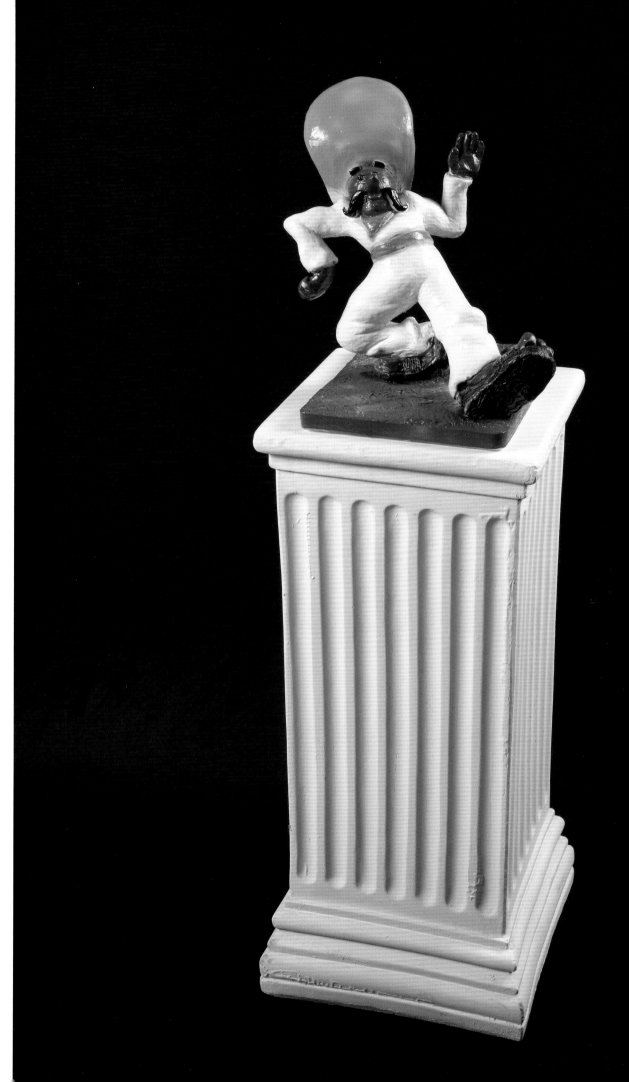

***Yordana,* 2001**

chromogenic print
sheet: 30 × 37½ in. (76.2 × 95.3 cm)
Museum purchase, Elizabeth W. Russell Foundation Fund
2003.55

***Yordana,* 2001**

impresión cromógena
hoja: 30 × 37½ pulgadas (76.2 × 95.3 cm)
Adquisición del Museo, Elizabeth W. Russell Foundation Fund
2003.55

VENEGAS YVONNE

American, born 1970

Estadounidense, nacida en 1970

The inspiration for Yvonne Venegas's project *The Most Beautiful Brides of Baja California* came from a phrase written over the entrance to her father's photography studio. As one of Tijuana's society wedding photographers, he promised his clients, *"Por estas puertas pasan las novias más hermosas de Baja California,"* that only the most beautiful brides pass through his door. Venegas's work is a critical examination of the "picture perfect" world her father creates in his images of Tijuana's wealthy families and their social events. Her photographs of weddings, showers, and birthday parties operate from a very different perspective: she documents the insularity and artificiality of the city's upper class. She focuses on moments of equivocation, sometimes awkward and often profound, when her subjects reveal unguarded feelings as they compose themselves in front of the camera.

Venegas examines how notions of gender and class are constructed in Tijuana's transnational culture. Rather than focus on the stereotypical *maquiladora* workers or prostitutes who often represent the idea of "border women," the artist documents wealthy women at elaborate society events, using these occasions as a means to investigate sharpening social and economic contrasts in Mexico. The tension between the traditional political order and the need for social change manifests itself prominently in Mexico, and nowhere is this more evident than in border cities where the first and third worlds exist in shocking proximity. In these candid images, Venegas explores what it means to be a woman in a "macho" society perched between the permissiveness of California culture and the constraints of Mexican tradition. *RT*

La inspiración para el proyecto *Las novias más hermosas de Baja California* se la dio a Yvonne Venegas una frase escrita en la entrada del estudio de fotografía de su padre. Como uno de los principales fotógrafos de bodas de la sociedad tijuanense, él prometía a sus clientes que "por estas puertas pasan las novias más hermosas de Baja California". La obra de Venegas es un estudio crítico del "mundo perfecto" que su padre crea en los retratos de las familias pudientes de Tijuana y sus acontecimientos sociales. Las fotografías que ella toma en bodas, despedidas de soltera y fiestas de cumpleaños operan desde una perspectiva totalmente distinta: documenta la insularidad y artificialidad de la clase alta de la ciudad. Venegas se enfoca en momentos equívocos, a veces incómodos y con frecuencia profundos, en los que sus sujetos, mientras se preparan para posar frente a la cámara, bajan la guardia y revelan sentimientos.

Venegas explora la manera en la que nociones de género y clase se construyen en la cultura transnacional de Tijuana. En vez de centrarse en las estereotípicas trabajadoras de las maquiladora o las prostitutas que a menudo se usan para representar el concepto de las "mujeres de la frontera", la artista documenta a mujeres ricas participando en repulidos acontecimientos de sociedad, utilizando las ocasiones como un método para investigar la agudización de contrastes sociales y económicos en México. En pocos lugares de México las tensiones del orden político tradicional y la necesidad de transformación social se manifiestan más claramente que en las ciudades fronterizas, donde el primer y el tercer mundo existen en una pasmosa proximidad. En estas imágenes francas Venegas explora lo que es ser una mujer en una "sociedad machista", a caballo entre la permisividad de la cultura de California y las restricciones de la tradición mexicana.

Anette y Lizette (Annette and Lizette), 2001
chromogenic print
sheet: 18 × 23¾ in. (45.7 × 60.3 cm)
Museum purchase, Elizabeth W. Russell Foundation Fund
2003.58

Anette y Lizette, 2001
impresión cromógena
hoja: 18 × 23¾ pulgadas (45.7 × 60.3 cm)
Adquisición del Museo, Elizabeth W. Russell Foundation Fund
2003.58

RELATED WORKS

AVALOS DAVID

American, born 1947
Estadounidense, nacido en 1947

HOCK LOUIS

American, born 1948
Estadounidense, nacido en 1948

SISCO ELIZABETH

American, born 1954
Estadounidense, nacida en 1954

Welcome to America's Finest Tourist Plantation, 1988

3-color silkscreen on vinyl, book, videotape, edition 1 of 25
framed silkscreen: 21 × 72 × 1¼ in. (53.3 × 182.9 × 3.2 cm);
book: 11 × 9 × ¾ in. (27.9 × 22.9 × 1.9 cm); video: 48:30 min.
Gift of the artists
1989.14.1–3

Welcome to America's Finest Tourist Plantation (Bienvenidos a la mejor plant-ación turística de Estados Unidos), 1988

serigrafía en tres colores sobre vinilo, libro, cinta de video,
1 de edición de 25 tiradas
serigrafía enmarcada: 21 × 72 × 1¼ pulgadas (53.3 × 182.9 × 3.2 cm), libro: 11 × 9 × ¾ pulgadas (27.9 × 22.9 × 1.9 cm), video: 48:30 min.
Obsequio de los artistas
1989.14.1–3

*W*elcome to America's Finest Tourist Plantation was a site- and time-specific public art piece created by David Avalos in collaboration with Louis Hock and Elizabeth Sisco. The original work consisted of posters mounted on one hundred San Diego Transit buses during the 1988 Super Bowl, which was hosted by San Diego. Playing off San Diego's slogan, "America's Finest City," the artists suggest a parallel between a slave plantation and the exploitation of undocumented workers. The central image on the poster is a photographic detail of a U.S. Border Patrol officer handcuffing two men; juxtaposed on either side are images of the hands of undocumented workers—a dishwasher on the left and a maid on the right. These images acknowledge the work performed by immigrants and suggest that the workers' cheap labor is vitally necessary to the important tourism industry in San Diego.

*W*elcome to America's Finest Tourist Plantation (Bienvendidos a la mejor plantación turística de Estados Unidos) fue un pieza de arte público creada específicamente para el lugar y el momento de su presentación por David Avalos en colaboración con Louis Hock y Elizabeth Sisco. La obra original consistió en una serie de afiches colocados en 100 autobuses públicos de San Diego durante el campeonato nacional de fútbol americano, el Super Bowl, de 1988, que se presentó en San Diego. Jugando con el lema de San Diego, "America's Finest City" ("La mejor ciudad de Estados Unidos"), los artistas sugieren una relación entre los esclavos de las plantaciones y la explotación de trabajadores indocumentados. La imagen central del afiche es un detalle fotográfico de un oficial de la patrulla fronteriza de Estados Unidos que está esposando a dos hombres. Yuxtapuestas, a ambos lados de la imagen, aparecen las manos de obreros indocumentados —a la izquierda las de un indocumentado, a la derecha las de una camarera. Estas imágenes reconocen el papel social que juegan los inmigrantes y sugieren que los sueldos misérrimos que cobran por su trabajo resultan fundamentales para mantener la importante industria del turismo de San Diego.

BARRAGÁN MELY

Mexican, born 1975
Mexicana, nacida en 1975

Jose Caguamas, 2004
Capitán del cielo (Sky Captain), 2004
Los guerreros (The Warriors), 2004
Talleres (Garages), 2004

suite of 4 prints, edition of 100
aquatint and watercolor
13¼ × 16¼ in. (33.7 × 41.3 cm) each
Museum purchase with proceeds from Museum
of Contemporary Art San Diego Art Auction 2004
2006.46.1–4

Jose Caguamas, 2004
Capitán del cielo, 2004
Los guerreros, 2004
Talleres, 2004

conjunto de cuatro grabados, edición de cien
aguatinta y acuarela
13¼ × 16¼ pulgadas (33.7 × 41.3 cm) cada uno
Adquisición del Museo con fondos procedentes de la subasta
Museum of Contemporary Art San Diego Art Auction 2004
2006.46.1–4

In 2002 Mely Barragán undertook a year-long study of the roadside sculptures commonly called *monos mofles* (muffler men). Constructed of used muffler and tailpipe parts, the *monos mofles* stand outside muffler shops in downtown Tijuana to advertise the mechanics' welding skills and to attract business in a competitive strip of automobile repair shops. The dynamic commercial activity of these streets (and the large number of automotive businesses) reflects the centrality of the car to Tijuana's urban experience. Barragán's intent is to document the sculptural typology of the *monos mofles*—a local craft that represents regional identity—and reposition it as a legitimate folk art equal to any of Mexico's respected artisan traditions.

En 2002, Mely Barragán emprendió un estudio de un año de duración sobre las esculturas conocidas como "monos mofles". Construidos con las partes descartadas de silenciadores y tubos de escape, los "monos mofle" se colocan delante de las tiendas de automotrices de Tijuana para anunciar la habilidad de sus mecánicos y para atraer clientes en una parte competitiva de la ciudad donde se concentran los negocios de reparación de automóviles. La dinámica actividad comercial de estas calles —y la gran demanda por los servicios de estos talleres— refleja el papel central que el carro juega en la experiencia urbana de Tijuana. La intención de Barragán es documentar la tipología escultórica del "mono mofles", una forma de creación local que representa la identidad regional, para que ésta sea reconocida como una artesanía legítima, igual que lo son cualquiera de las otras tradiciones artesanales mexicanas más respetadas.

BLANCARTE ÁLVARO

Mexican, born 1934
Mexicano, nacido en 1934

Migración (from the series *Una perra llamada la Vaca*) (*Migration,* from the series *A Bitch Called Cow*), 1989

pigment and found materials on fabric
70⅞ × 70⅞ × 1⅜ in. (180 × 180 × 3.5 cm)
Museum purchase with funds from Museum of
Contemporary Art San Diego 2004 Benefit Art Auction
2004.21

Migración (de la serie *Una perra llamada la Vaca*), 1989

pigmento y objetos encontrados sobre tela
70⅞ × 70⅞ × 1⅜ pulgadas (180 × 180 × 3.5 cm)
Adquisición del Museo con fondos procedentes de
la subasta Museum of Contemporary Art San Diego 2004
Benefit Art Auction
2004.21

Reventando el azul (from the series *Barroco profundo*) (*Blowing Up the Blue,* from the series *Deep Baroque*), 2002

pigment and found materials on fabric
70⅞ × 78¾ × 2 in. (180 × 200 × 5.1 cm)
Gift of Álvaro Blancarte
2004.22

Reventando el azul (de la serie *Barroco profundo*), 2002

pigmento y objetos encontrados sobre tela
70⅞ × 78¾ × 2 pulgadas (180 × 200 × 5.1 cm)
Obsequio de Álvaro Blancarte
2004.22

Álvaro Blancarte has developed a unique way of applying pigments by combining them with marble powders or sand that later harden on the canvas, creating textures and cracked surfaces that convey a sense of age. *Migración (Migration)* demonstrates his subtle technique of carving figures into the surface of his paintings to create images reminiscent of the ancient cave paintings found in Baja California. The artist's fusion of imagery, color, and material creates a work that directly addresses the prehistoric roots of civilization in the context of northern Mexico. In a later work, *Reventando el azul (Blowing Up the Blue),* Blancarte applies similar techniques within a composition that elicits associations of architecture and the walls of ancient built forms. The abstracted calligraphic marks suggest the beginnings of language, and seen in conjunction with *Migración,* the painting points to the transformation of pictographs, one of the earliest forms of communication, into the written word.

Álvaro Blancarte ha desarrollado una manera única de aplicar el color, combinando pigmentos con polvos de mármol o arena que luego se endurecen sobre el lienzo para crear texturas y superficies resquebrajadas que confieren a la obra una sensación de antigüedad. *Migración* da prueba de la sutilidad de su técnica de tallar figuras sobre la superficie de sus cuadros para crear imágenes que recuerdan a las antiguas pinturas rupestres de Baja California. La fusión de imaginería, color y materiales crea obras que tratan directamente la cuestión de las raíces prehistóricas de la civilización en el norte de México. En una obra posterior, *Reventando el azul,* Blancarte aplica técnicas similares a una composición que invita a pensar en la arquitectura y la forma de los muros de construcciones antiguas. Las abstracciones de lo que parecen ser marcas caligráficas sugieren los inicios del lenguaje y, al observarlo junto a *Migración,* el cuadro apunta hacia la evolución de la pictografía, una de las formas más antiguas de comunicación, a la palabra escrita.

CERVANTES ALIDA

Mexican, born in United States, 1972
Mexicana, nacida en Estados Unidos, 1972

***Irene, Adela, Margarita, Vicenta, Jema, Toña, Ángela* (from the *Housekeeper* series), 1999**

oil on canvas
7 panels: 34 × 36¼ in. (86.4 × 92.1 cm) each
Museum purchase, Elizabeth W. Russell Foundation Fund
2004.24.1–7

***Irene, Adela, Margarita, Vicenta, Jema, Toña, Ángela* (from the *Housekeeper* series) (De la serie *Sirvientas*), 1999**

óleo sobre tela
7 paneles: 34 × 36¼ pulgadas (86.4 × 92.1 cm) cada uno
Adquisición del Museo, Elizabeth W. Russell Foundation Fund
2004.24.1–7

Alida Cervantes's work examines issues of class and gender in Mexican society. Rather than drawing on the traditional images of border women as prostitutes or migrant workers, Cervantes focuses her attention on the women of her own upper class and those who provide the daily infrastructure to support that lifestyle. Her *Housekeeper* series documents a set of women who have played an important role in the life of the artist and her family—each of the seven women portrayed has been a housekeeper for various members of the Cervantes family, and some of them have been with the family for decades. Set against neutral backgrounds and cropped into a traditional portrait bust that is reminiscent of driver's license and passport photographs, each woman is depicted with an accuracy and realism that is both purely descriptive and genuinely affectionate. Cervantes's housekeepers reflect the economic and class stratifications at work in Mexico, revealing indigenous ethnicity and faces that show the traces of age and hard work. Yet, through the directness and monumentality of her presentation of each woman, Cervantes acknowledges the importance of them as individuals, caregivers, and matriarchs in their own right.

La obra de Alida Cervantes explora temas de clase y género en la sociedad mexicana. En vez de utilizar imágenes tradicionales de las mujeres de la frontera, que suelen representarse como prostitutas o braceras, Cervantes enfoca a las mujeres de la clase alta y a aquellas que, con sus servicios, sostienen la infraestructura de clase. Su serie *Housekeeper (Sirvientas)* documenta a un grupo de mujeres que han jugado un papel importante en la vida de la artista y su familia —cada una de las siete mujeres retratadas ha sido sirvienta de diversos miembros de la familia Cervantes y algunas han estado con la familia durante décadas. Posadas sobre un fondo neutro, y encuadradas en el busto convencional que recuerda los retratos de licencias de manejar y pasaportes, cada mujer está representada con una exactitud y realismo que es al mismo tiempo puramente descriptivo y a la par muestra de un genuino afecto. Las sirvientas de Cervantes reflejan la estratificación que se da en México a nivel económico y de clase, revelando etnias indígenas y rostros que muestran los rastros de la edad y del trabajo duro. Sin embargo, el carácter directo y monumental de la presentación de cada mujer demuestra que Cervantes reconoce su importancia como individuas, como cuidadoras y como matriarcas por derecho propio.

CIAPARA ENRIQUE

Mexican, born 1972
Mexicano, nacido en 1972

Quince (Fifteen), 2001
mixed media on canvas
85½ × 48 in. (217.2 × 121.9 cm)
Museum purchase, Elizabeth W. Russell Foundation Funds
2005.35

Quince, 2001
técnica mixta sobre tela
85½ × 48 pulgadas (217.2 × 121.9 cm)
Adquisición del Museo, Elizabeth W. Russell Foundation Fund
2005.35

Enrique Ciapara approaches the canvas as if it were a blank page waiting for a poetic text. In his paintings, layers of color and schematic drawings and script create loosely threaded narratives that employ allusion and dislocation. Suggestive figures, words, and abstract scribbles, all displaced from recognizable settings, are painted or drawn over large fields of a thinly applied color. The results are indebted to the dense pictorial space and gestural expressivity of the Spanish Art Informel painter Antonio Saura by way of Luis Moret, the Spanish painter and teacher who held informal salons for Tijuana artists during the late 1980s. Ciapara overlays these influences with an awareness of Cy Twombly's graffiti transgressions on post-painterly color fields.

Enrique Ciapara se enfrenta al lienzo como si éste fuera una página en blanco a la espera de un texto poético. En sus cuadros, capas de color, dibujos esquemáticos y escritura crean narrativas finamente hiladas a través de la alusión y la dislocación. Figuras sugerentes, palabras y tachones abstractos, todas separadas de un entorno reconocible, son pintadas o dibujadas sobre enormes campos de un color aplicado en capas muy finas. El resultado muestra la enorme deuda con los densos espacios pictóricos y la expresividad gestual del *art informel* del español Antonio Saura, al que el artista llegó a través de Luis Moret, el pintor y profesor español que, en la década de 1980s, ofreció talleres informales a los artistas de Tijuana. Ciapara reviste estas influencias con una gran conciencia de las transgresiones en graffiti de Cy Twombly en los campos de color pos-pictoricista.

DE LA TORRE SERGIO

American, born 1967
Estadounidense, nacido en 1967

Thinking About Expansion, 2003

digital photograph on Lite Paper, mounted on Plexi
and metal
16 × 22 in. (40.6 × 55.9 cm)
Museum purchase, Louise R. and Robert S. Harper Fund
2005.47

**Thinking About Expansion (Pensando en
la expansión), 2003**

Fotografía digital sobre papel Lite Paper, montada sobre
metal y plexiglás
16 × 22 pulgadas (40.6 × 55.9 cm)
Adquisición del Museo, Louise R. and Robert S. Harper Fund
2005.47

Sergio de la Torre creates conceptual photographs that explore the physical and psychological complexities of Tijuana and the U.S.–Mexico border. Digitally manipulating his photographs, de la Torre presents a wide expanse of blue sky with the "skywritten" phrase "thinking about expansion" floating above the border. What remains unclear is whether the words refer to the rapidly growing Spanish-speaking population in the United States, or American consumerism, popular culture, and entrepreneurship spreading south into Mexico. This intentional double reading points to the porous nature of the border, while the slowly dissipating letters in the sky relate to the ephemerality of any concrete understanding of the cultural and political environment of the region.

Sergio de la Torre crea fotografías conceptuales que exploran las complejidades físicas y psicológicas de Tijuana y de la frontera entre México y Estados Unidos. De la Torre manipula digitalmente sus fotografías para presentar una vasta expansión de cielo azul con la frase "thinking about expansion" ("pensando en la expansión") flotando sobre el espacio de la frontera y escrita con humo en el cielo. Lo que no resulta claro es si las palabras se refieren al rápido crecimiento de la población hispanohablante en los Estados Unidos, o al consumismo, la cultura popular y el espíritu de empresa estadounidenses que se expanden hacia el sur, hacia México. Esta doble lectura intencional apunta a la naturaleza porosa de la frontera, y la lenta desaparición de las letras del cielo se asocia con lo efímero de cualquier intento concreto por comprender el ambiente cultural y político de la región.

DO ESPÍRITO SANTO IRAN

Brazilian, born 1963
Brasileño, nacido en 1963

Drops I, **1997**

concrete
2 pieces: 15⅝ × 15⅝ × 15⅝ in.
(39.7 × 39.7 × 39.7 cm) each
Anonymous gift
1998.14.1–2

Drops I (Gotas I), **1997**

cemento
2 piezas: 15⅝ × 15⅝ × 15⅝ pulgadas
(39.7 × 39.7 × 39.7 cm)
cada una
Obsequio anónimo
1998.14.1–2

Iran do Espírito Santo is concerned with the tactile attributes of his chosen materials and with the sensuous contours of simple abstract forms in space. A pair of oversized dice made from concrete, *Drops I* suggests not only minimalist sculpture in its spare geometric form, but also the element of chance, as if the dice have been cast at random to land in their particular configuration. The work relates to a larger installation piece created for the cross-border public art initiative *inSITE97,* for which the artist arranged twenty granite dice on both sides of the U.S.–Mexico border. Upon discovering the dice, spectators could draw an imaginary line between Tijuana and San Diego, depending on their trajectory and sense of perception.

Iran do Espírito Santo se preocupa por los atributos táctiles de sus materiales y por los contornos sensuales de las formas abstractas sencillas en el espacio. *Drops I (Gotas I),* un par de dados de gran tamaño hechos con cemento, no sólo es un eco de la escultura minimalista por su geométrica frugal, sino que también lo es de la suerte, como si los dados hubieran sido lanzados al azar y hubieran caído en esta configuración particular. La obra se asocia a otras piezas de instalación más grandes creadas para la iniciativa de arte público fronterizo *inSITE97,* para la que el artista ordenó veinte dados de granito a ambos lados de la frontera entre México y Estados Unidos. Al descubrir los dados, los espectadores podían trazar una línea imaginaria entre Tijuana y San Diego según su trayectoria y sentido de la percepción.

ESSON TOMÁS

Cuban, born 1963
Cubano, nacido en 1963

Riding Crop, 1993

oil on canvas, riding crop
painting: 80½ × 113¼ × 1½ in. (204.5 × 287.7 × 3.8 cm);
crop: 36 × 3½ × 2 in. (91.4 × 8.9 × 5.1 cm)
Museum purchase, Contemporary Collectors Fund
1994.1.1–2

Riding Crop (Fusta), 1993

óleo sobre tela, fusta
cuadro: 80½ × 113¼ × 1½ pulgadas (204.5 × 287.7 × 3.8 cm);
fusta: 36 × 3½ × 2 pulgadas (91.4 × 8.9 × 5.1 cm)
Adquisición del Museo, Contemporary Collectors Fund
1994.1.1–2

Tomás Esson's paintings combine aggression, humor, and vulgarity. In *Riding Crop,* a pink bull shape glides through a sea of green paint, seemingly propelled by its own flatulence. The painting bears the marks of a violent lashing by a riding crop, which hangs next to the canvas. Esson is a native of Cuba who has lived in Miami since 1991, and some have interpreted *Riding Crop* as a satiric map of the artist's homeland.

Los cuadros de Tomás Esson combinan agresión, humor y vulgaridad. En *Riding Crop (Fusta),* la silueta de un toro color rosado planea sobre un mar de pintura verde impulsado por lo que parecen ser sus propias ventosidades. El cuadro muestra los rastros de lo que parece haber sido una violenta golpiza con una fusta, que cuelga junto al lienzo. Esson, que nació en Cuba, reside en Miami desde 1991 y algunos críticos han interpretado la obra como un mapa satírico de la patria del artista.

GALLOIS DANIELA

Mexican, born in France, 1939
Mexicana, nacida en Francia, 1939

La marcha de las langostas (The March of the Lobsters), **1998**

oil on canvas
55 × 29 × 1¾ in. (139.7 × 73.7 × 4.4 cm)
Museum purchase, Louise R. and Robert S. Harper Fund
2004.23

La marcha de las langostas, **1998**

óleo sobre tela
55 × 29 × 1¾ pulgadas (139.7 × 73.7 × 4.4 cm)
Adquisición del Museo, Louise R. and Robert S. Harper Fund
2004.23

Daniela Gallois's figurative works often portray staged scenes or portraits of creatures that descend from her dreams and evoke, through their fine details, amplified versions of Byzantine icons. Gallois was born in France and immigrated to Tijuana as a young woman, and her paintings reveal the Surrealist influences that were predominant in Mexico in the mid-twentieth century. Like Leonora Carrington and Frida Kahlo, other important women Surrealists working in Mexico, Gallois uses a combination of fantasy and self-portraiture to produce images that convey a strong sense of magic, mysticism, and mystery.

Las obras figurativas de Daniela Gallois representan a menudo imágenes escenificadas o retratos de criaturas que derivan de sus sueños y evocan, con sus delicados detalles, versiones ampliadas de íconos bizantinos. Gallois nació en Francia y emigró a Tijuana cuando era joven y sus cuadros revelan influencias surrealistas, que eran las dominantes en México a mediados del siglo XX. Al igual que Leonora Carringon y Frida Kahlo, otras importantes artistas surrealistas que entonces pintaban en México, Gallois utiliza una combinación de fantasía y autorretrato para crear imágenes que generan una enérgica sensación de magia, misticismo y misterio.

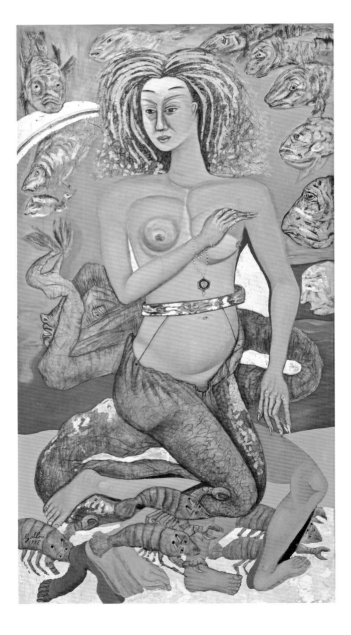

LUNA JAMES

American, born 1950
Estadounidense, nacido en 1950

AA Meeting/Art History, 1990–91

6 photographs by Richard A. Lou, television monitor with video
loop, chairs, stool, ashtrays, cups, bottles, cigarettes, books
dimensions variable
Gift of the Peter Norton Family Foundation
1992.5

**AA Meeting/Art History (Reunión de AA/
Historia del arte), 1990–91**

6 fotografías por Richard A. Lou, monitor de televisión con
video en bucle, sillas, banquillo, ceniceros, tazas, botellas,
cigarrillos, libros
dimensiones variables
Obsequio de la Peter Norton Family Foundation
1992.5

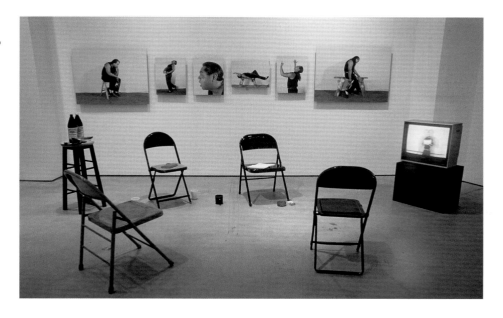

In *AA Meeting/Art History*, James Luna challenges our tendency to mythologize the Native American by directly addressing his own and his culture's battle with alcoholism. Conceptual installation practices meet Indian concepts of ritual and performance in the very literal use of everyday objects—folding chairs, empty beer bottles, ashtrays filled with cigarette butts, used Styrofoam coffee cups, and Alcoholics Anonymous books clutter the white gallery space. Arranged on the wall is a series of photographs related to the performance video being played on the TV monitor. In both the photos and the video, Luna strikes classic poses from art history. He emulates Rodin's *Thinker*, the contorted figures in Picasso's *Guernica*, and the defeated Indian in *End of the Trail*, James Earle Fraser's monumental sculpture that was exhibited at the 1915 Panama Pacific Exhibition in San Francisco. Luna parodies Fraser's popular image—often seen today reproduced everywhere from belt buckles to commercial prints—by straddling a sawhorse instead of a real horse, shoulders hunched forward, holding a bottle of liquor in his right hand in place of a warrior's spear.

En *AA Meeting/Art History (Reunión de AA/Historia del arte)*, James Luna cuestiona nuestra tendencia a mitificar al indígena americano al enfrentarnos directamente con su propia lucha con el alcoholismo y la de su cultura. Las prácticas de instalación conceptual se encuentran con conceptos indígenas del ritual y el performance en el uso literal de objetos cotidianos —sillas plegables, botellas de cerveza vacías, ceniceros llenos de colillas, tazas de poliestireno para café usadas y libros de Alcohólicos Anónimos desordenan el espacio blanco de la galería. Ordenados sobre la pared aparecen una serie de fotografías asociadas a la representación en video que se reproduce en el monitor de televisión. Tanto en las fotografías como en el video, Luna adopta poses clásicas de la historia del arte. Emula al *Thinker (Pensador)* de Rodin, las figuras descoyuntadas del *Guernica* de Picasso y el indio derrotado de *End of the Trail (El fin del camino)*, la monumental escultura de James Earle Fraser que se expuso en San Francisco en 1915, durante la Panama Pacific Exhibition. Luna hace una parodia de la popular imagen de Fraser —que hoy aparece reproducida con frecuencia en todas partes, desde hebillas de cinturones a impresiones comerciales— montando un caballete de aserrar en vez de un caballo de verdad, encorvando los hombros y blandiendo en su mano derecha una botella de licor, en vez de una lanza del guerrero.

MACHADO ANA

Mexican, born 1969
Mexicano, nacida en 1960

Coca-Cola en las venas (Coca-Cola in Your Veins), 2000

DVD, 7 min., edition 2 of 3
Gift of the artist
v2005.1

Coca-Cola en las venas, 2000

DVD, 7 minutos, 2 de una edición de 3
Gift of the artist
v2005.1

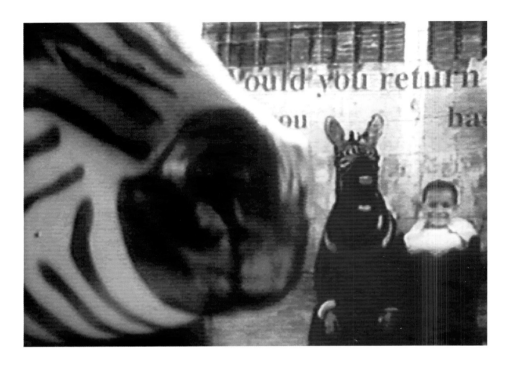

Like the multilingual life in Tijuana that it represents, Ana Machado's video alternates between Spanish and English. Machado uses Coca-Cola to symbolize the fluidity between cultures. Using family photo albums, found footage, and images Machado made while in art school, the film tells the story of a family that crossed the border "religiously" every Sunday to go to a laundromat, eat at a McDonald's, and carry out all the other mundane activities of normal suburban life. Her collage of audio and image brings together the Radio Latina border report—alerting crossers to the lanes with the shortest lines—with images of Tijuana's famous zebra donkeys. A purposefully eloquent bilingualism—as opposed to the sometimes garish Spanglish that is often used on both sides of the border—sets the tone for Machado's filmmaking and music, poetic attempts to be simultaneously culturally specific and a mellifluous mixture of languages, traditions, and images.

Como la vida bilingüe de Tijuana que representa, el video de Ana Machado alterna el español y el inglés. Machado utiliza la Coca-Cola para simbolizar este fluir entre culturas. Utilizando álbumes de fotos de familia, metraje encontrado e imágenes que Machado filmó cuando era estudiante de arte, el filme cuenta la historia de una familia que cruza la frontera "religiosamente" cada domingo para ir a la lavandería, comer en McDonald's y llevar a cabo todas las actividades mundanas de una familia suburbana. Su collage de audio e imágenes de video reúne las advertencias fronterizas de Radio Latina —que alertan a las personas que van a cruzar la frontera cuáles son las colas más cortas— con imágenes de los famosos *zonkeys* de Tijuana. Un bilingüismo decididamente elocuente, en contraste con el *spanglish* pedestre que se utiliza también a ambos lados de la frontera, marca el ritmo fílmico y musical de Machado, intentos poéticos de ofrecer al mismo tiempo especificidad cultural y una mezcla meliflua de idiomas, tradiciones e imágenes.

MARTÍNEZ CELAYA ENRIQUE

Cuban, born 1964
Cubano, nacido en 1964

**Painting with Cart and Colored Testicles,
1995**

oil, wax, enamel, and graphite on canvas
96 × 80 in. (243.8 × 203.2 cm)
Gift of Dorothy Goldeen and Scott Morgan
2000.37

**Painting with Cart and Colored Testicles
(Cuadro con carrito y testículos de colores),
1995**

óleo, cera, barniz y lápiz sobre tela
96 × 80 pulgadas (243.8 × 203.2 cm)
Obsequio de Dorothy Goldeen y Scott Morgan
2000.37

Born in Cuba six years after the Cuban revolution, Enrique Martínez Celaya emigrated with his family first to Spain, then to Puerto Rico, and finally to the United States; this constant moving affected his reflections about dislocation, separation, and estrangement, reflections that manifest themselves in his paintings. In the early 1990s Martínez Celaya reduced his visual vocabulary to a modest set of primary images that he has used ever since: the human figure, birds, trees, and flowers. The fragmented body parts in his work, which the artist refers to as "armatures of memories, metaphors for moments," draw the viewer's attention to what is absent. Martínez Celaya employs a cross-disciplinary approach to art-making, creating works of sculpture, painting, photography, poetry, drawing, and philosophy which explore themes of memory, voyage, exile, and coming of age.

Nacido en Cuba seis años después de la revolución, Enrique Martínez Celaya emigró primero a España con su familia, luego a Puerto Rico y finalmente a los Estados Unidos. Esta mudanza constante afectó sus reflexiones sobre la desubicación, separación y desafección, preocupaciones que se manifiestan en sus cuadros. A principios de la década de 1990, Martínez Celaya redujo su vocabulario visual a un modesto conjunto de imágenes primarias que utiliza desde entonces: la figura humana, pájaros, árboles y flores. Las partes fragmentadas del cuerpo que aparecen en esta obra y a las que el artista se refiere como "armazones de recuerdos, metáforas momentáneas" guían la atención del espectador hacia lo ausente. Martínez Celaya utiliza estrategias interdisciplinarias para la producción artística, creando esculturas, cuadros, fotografías, poesía, dibujos y filosofía para explorar los temas de la memoria, el viaje, el exilio y la madurez.

MORALES JULIO CÉSAR

American, born in Mexico, 1966
Estadounidense, nacido en México en 1966

Caramelo, 2002

3-channel video DVD installation, edition of 50
0:30 min. each, overall dimensions variable
Museum purchase with proceeds from Museum
of Contemporary Art San Diego Art Auction 2002
2002.40

Caramelo, 2002

instalación de DVD a tres canales, 50 tirados
0:30 minutos cada uno, dimensión total variable
Adquisición del Museo con fondos de la subasta Museum
of Contemporary Art San Diego Art Auction 2002
2002.40

Julio César Morales's work includes inter-active media, audio pieces, public art, photography, video, and installations; in all of his art Morales explores issues surrounding labor, memory, surveillance technologies, and identity strategies. His three-channel video installation *Caramelo* loops a video sample of famed 1950s Cuban band leader Pérez Prado from the 1963 Mexican film *El dengue del amor*. Sped-up, fragmented, and then repeated, the loop captures Prado's signature yell, exploring the legacy of Latin American music through a form of visual "scratching," or montage, related to DJ techniques.

La obra de Julio César Morales incluye medios interactivos, piezas de audio, arte público, fotografía, video e instalaciones. En toda su labor artística Morales explora temas relacionados con el trabajo, la memoria, la tecnología de vigilancia y estrategias de identidad. Su instalación de video a tres canales *Caramelo* consiste en un bucle de una representación del líder de orquesta cubano Pérez Prado. Las imágenes del popular músico de los años '50 están tomadas de la película *El dengue del amor*, filme mexicano de 1963. Fragmentado, repetido y con la velocidad aumentada, el bucle capta el grito característico de Pérez Prado, explorando el legado de la música latinoamericana a través de una forma de montaje o *scratching* visual asociado con las técnicas de pinchar discos de los *DJs* de *hip-hop*.

MUÑOZ CELIA ALVAREZ

American, born 1937
Estadounidense, nacida en 1937

"Which Came First?," Enlightenment #4, 1982

wood box, 6 framed C-prints with graphite, letterpress, collage
on paper, edition 4 of 10
box: 5¼ × 15 × 11 in. (13.3 × 38.1 × 27.9 cm)
6 framed prints: 12½ × 19 in. (31.8 × 48.3 cm) each
Museum purchase with funds from the Elizabeth W. Russell
Foundation and gift of the artist
1991.5.1–7

**"Which Came First?," Enlightenment #4
("¿Qué vino primero?", Iluminación no. 4),
1982**

caja de madera, seis impresiones a color con lápiz enmarcadas,
letterpress, collage sobre papel, edición 4 de 10 tiradas
caja: 5¼ × 15 × 11 pulgadas (13.3 × 38.1 × 27.9 cm), 6 copias
enmarcadas: 12½ × 19 pulgadas (31.8 × 48.3 cm) cada una
Adquisición del Museo con fondos de la Elizabeth W. Russell
Foundation y obsequio de la artista
1991.5.1–7

Celia Alvarez Muñoz's works are tied to the oral storytelling tradition of the Mexican American Southwest. In this group of works from her *Enlightenment* series, Muñoz uses a combination of photographs and texts to address a central theme: childhood and the lessons it offers about family, language, and gender. This theme is framed by Muñoz's own cultural heritage in El Paso, Texas, where she grew up, and Mexico, the country from which her parents emigrated. Her words and pictures connote the feel of parables—deceptively simple on the surface, but full of rich implications and meaning. In *"Which Came First?,"* for example, Muñoz juxtaposes a photograph of a row of eggs with excerpts from a grade-school exercise conjugating the English verb "to lie," playing on the puns inherent in the word "lie" and revealing her youthful gullibility in believing her teacher's statement that "a chicken lays an egg through its mouth."

Las obras de Celia Alvarez Muñoz están relacionadas con la tradición oral de narración de cuentos de los mexicanos del suroeste de Estados Unidos. En este grupo de obras de la serie *Enlightenment (Iluminación)*, Muñoz utiliza una combinación de textos y fotografías para tratar un tema central: la infancia y las lecciones que ofrece sobre la familia, el idioma y el género. Este tema queda enmarcado por la herencia cultural de la propia artista, que se remite a El Paso, Texas, dónde creció, y a México, el país del que emigraron sus padres. Sus palabras e imágenes expresan el sentimiento de parábolas —engañosamente simples a primera vista, pero llenas de implicaciones y rica en significados. En *"Which Came First"* (*"¿Qué vino primero?"*) Muñoz yuxtapone una fotografía de una fila de huevos con pasajes de un ejercicio escolar que conjuga el verbo inglés *to lie*, jugando con los significados del término (mentir, poner, acostar) y revelando su candor infantil cuando creyó la afirmación de su maestra, que una gallina pone huevos por la boca.

ORTEGA DAMIÁN

Mexican, born 1967
Mexicano, nacido en 1967

Proyecto para conjunto habitacional azul pulido (Design for a Collection of Polished Blue Dwellings), 2003

cast pigmented concrete
dimensions variable
Museum purchase, Louise R. and Robert S. Harper Fund
2004.16.a–h

Proyecto para conjunto habitacional azul pulido, 2003

cemento armado pigmentado
dimensiones variables
Adquisición del Museo, Louise R. and Robert S. Harper Fund
2004.16.a–h

Proyecto para conjunto habitacional azul (Design for a Collection of Blue Dwellings), 2003

cast pigmented concrete
dimensions variable
Museum purchase, Louise R. and Robert S. Harper Fund
2004.10.a–g

Proyecto para conjunto habitacional azul, 2003

cemento armado pigmentado
dimensiones variables
Adquisición del Museo, Louise R. and Robert S. Harper Fund
2004.10.a–g

Damián Ortega's work touches on questions of social space and environmentalism, postindustrialization and urban modernity. Ortega originally pursued a career as a political cartoonist in Mexico's left-wing press, but in recent years he has manifested his observations on the contemporary world in sculptural form. Mexican culture is dexterous in adapting the design ideals of international modernism to local and practical needs, an ability that the artist explores in a continuing series of sculptures composed of toy-scaled architecture. Ortega's "designs for a collection of blue dwellings" evoke aerial views of urban landscapes through their use of colorful dyed concrete, an important material in contemporary Mexican building strategies. The works allude to the utopian associations of early twentieth-century modernist architecture, questioning this idealism in relation to densely populated urban centers like Mexico City. The works also demonstrate the power of minimalist tendencies in art—the individual pieces can be interlocked to make perfect cubes.

La obra de Damián Ortega enfrenta cuestiones de espacio social y medioambiental, postindustrialización y modernidad urbana. Ortega inició su carrera artística como caricaturista político en la prensa mexicana de izquierda, pero en los últimos años ha manifestado sus observaciones sobre el mundo contemporáneo a través de la escultura. La cultura mexicana es muy dada a adaptar los ideales del diseño modernista internacional a necesidades prácticas locales, una habilidad que el artista explora en una serie continua de esculturas compuestas de obras arquitectónicas a pequeña escala. Los "proyectos para conjuntos habitacionales azules" de Ortega evocan perspectivas aéreas de paisajes urbanos a través de su uso de cemento teñido de colores, un material importante en las estrategias de construcción contemporáneas en México. Las obras aluden a las asociaciones utópicas de la arquitectura modernista de principios del siglo veinte, cuestionando su idealismo en relación a centros urbanos densamente poblados, como la Ciudad de México. Además, las obras demuestran el poder de las tendencias minimalistas en el arte —las piezas individuales pueden interconectarse para formar cubos perfectos.

PALAU MARTA

Mexican, born in Spain, 1934
Mexicana, nacida en España, 1934

***Front-era,* 2003**

41 wood, jute, and straw ladders
dimensions variable
Museum purchase with proceeds from Museum
of Contemporary Art San Diego Art Auction 2004
2005.36.a–oo

***Front-era,* 2003**

41 escaleras de madera, yute y paja
dimensiones variables
Adquisición del Museo con beneficios obtenidos de la subasta
Museum of Contemporary Art San Diego Art Auction 2004
2005.36.a–oo

Marta Palau was one of Mexico's first installation artists and is an internationally recognized curator. Her art, which was a precursor of a broader conceptual art movement in Mexico, is informed by the indigenous mythological world of that country. The individual twig ladders that comprise *Front-era*, delicately woven together with jute and straw, recall Palau's early tapestries and her longtime use of natural materials. Their arrangement into a triangle—with thirteen ladders per side—evokes her interest in cabalistic ritual, incantation, sorcery, and feminine mystical power. The work also illuminates the artist's prolonged engagement with political activism: the title is a play on the Spanish word for "border," *frontera.* The small ladders, individually resembling mystical fetish or prayer objects, evoke a longing to cross. Together they symbolize the powerful desire to transgress boundaries and borders of all kinds, literally and figuratively.

Marta Palau es una de las primeras artistas de la instalación de México y una curadora de renombre internacional. Su arte, que fue precursor del movimiento más amplio de arte conceptual en México, se nutre del mundo de la mitología indígena mexicana. Cada una de las escaleras de ramas que componen *Front-era,* y que están tejidas delicadamente con yute y paja, hace pensar en los tapices que Palau construyó en sus primeras obras, y en su uso constante de materiales naturales. Su organización en forma de triángulo, con trece escaleras colocadas a cada lado, evoca el interés de Palau por los rituales cabalísticos, los encantamientos, la magia y los poderes místicos femeninos. La obra también apunta al continuado compromiso de la artista con el activismo político: el título es un juego de palabras con el término español "frontera" y los ingleses *front* (fachada) y *era* (época). Las pequeñas escaleras, cada una de las cuales parece un pequeño fetiche místico o un objeto de oración, evocan el deseo de cruzar. En conjunto simbolizan el poderoso deseo de transgredir fronteras y barreras de todo tipo, tanto en sentido literal como figurativo.

RAMÍREZ ERRE MARCOS

Mexican, born 1961
Mexicano, nacido en 1961

Crossroads (Border Tijuana–San Diego), 2003

aluminum, automotive paint, wood, vinyl
144 × 40 × 40 in. (365.8 × 101.6 × 101.6 cm)
Museum purchase
2003.8.a–l

Crossroads (Border Tijuana–San Diego)
(Cruce. Frontera Tijuana–San Diego), 2003

aluminio, pintura automotriz, madera, vinilo
144 × 40 × 40 pulgadas (365.8 × 101.6 × 101.6 cm)
Adquisición del Museo
2003.8.a–l

Sing-Sing, 1999

iron structure and wood, pillow, bedsheet
152 × 118 × 183 in. (386.1 × 299.7 × 464.8 cm)
Museum purchase with funds from the Benefit Art Auction 99
1999.26.a–k

Sing-Sing, 1999

estructura de hierro y madera, almohada, sábana
152 × 118 × 183 pulgadas (386.1 × 299.7 × 464.8 cm)
Adquisición del Museo con fondos de la subasta Benefit
Art Auction 99
1999.26.a–k

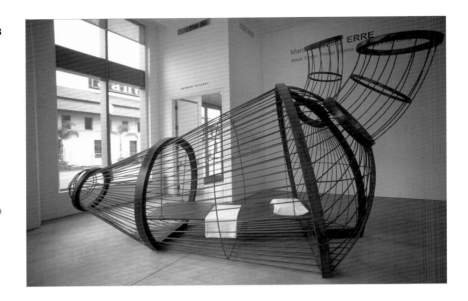

Crossroads (Border Tijuana–San Diego) is a twelve-foot-high orientation sign with markers pointing the way from the Mexico–U.S. border to ten West Coast and international cities. Aligned according to the appropriate compass direction, each sign bears the name of and distance to its respective city on one side and a statement by an influential resident artist on the reverse. Appropriating the style of official street signs and tourism markers, Marcos Ramírez ERRE attempts to chart a complex international artistic geography, using Tijuana as his starting point. While Ramírez's work often addresses cultural issues, he also creates works that speak to universal themes of humanity. A wrought-iron cage in the shape of a heart, *Sing-Sing* loosely suggests associations of the passionate heart—a place of forced solitude, as much a sanctuary as a cell and as private as it is exposed.

Crossroads (Border Tijuana–San Diego) (Cruce. Frontera Tijuana–San Diego) es una señal de dirección de tráfico de doce pies (4 metros) de altura con marcadores que apuntan desde la frontera México–Estados Unidos hacia diez ciudades de la costa oeste y del mundo. Alineadas con los rumbos correspondientes de la brújula, cada signo lleva de un lado el nombre de una ciudad y la distancia hasta ella, y del otro lado una cita por un artista influyente que reside en esa ciudad. Apropiándose del estilo de las señales de dirección tráfico y los marcadores turísticos oficiales, Marcos Ramírez ERRE trata de marcar una compleja geografía artística internacional que utiliza Tijuana como punto de partida. Mientras que la obra de Ramírez enfrenta a menudo temas culturales, también crea obras que hablan de temas universales asociados con la humanidad. *Sing-Sing* está compuesto de una jaula de hierro forjado con forma de corazón y sugiere asociaciones entre el corazón apasionado —un espacio de mandada soledad, que es tanto un santuario como una celda y que es algo tan privado como algo que está expuesto.

RASCÓN ARMANDO

American, born 1956
Estadounidense, nacido en 1956

**Latina Postcolonial Photobureau (Califas),
1997**

triptych: chromogenic prints, edition 1 of 3
59⅜ × 39½ in. (151.4 × 100.3 cm) each
Museum purchase, Elizabeth W. Russell Foundation Fund
1997.22.a–c

**Latina Postcolonial Photobureau (Califas)
(Fotogalería de latinas postcoloniales.
Califas), 1997**

tríptico: impresiones cromógenas, 1 de edición de 3
59⅜ × 39½ pulgadas (151.4 × 100.3 cm) cada una
Adquisición del Museo, Elizabeth W. Russell Foundation Fund
1997.22.a–c

Armando Rascón's work is inspired by the Chicano movement of the late 1960s and early 1970s and the need for social and political activism in the arts. His triptych *Latina Postcolonial Photobureau (Califas)* depicts images of women who embody a new generation of Latina writers, critics, and political activists whose work has influenced the artist. While a photo bureau normally provides a structured archive of historical images, for Rascón the photo bureau becomes a process of recovery as it documents in "official" means the overlooked contributions of Latinas in contemporary U.S. social history. The word "Califas," Mexican-American slang for "California," is used by the artist to denote the heritage of Chicano art in the state. Rascón's advocacy for Chicano culture is also present in his multimedia presentation *Olmec Lightpiece for XX Century Fin de Siècle*. Featuring images related to the Olmec people, Rascón tells a history of the first civilization in the western hemisphere to establish a sophisticated tradition of art and who are crucial to the construction of a cultural history for Chicanos.

La obra de Armando Rascón está inspirada por el movimiento chicano de finales de la década de 1960 y principios de los 70, y por la necesidad de incorporar al arte el activismo político y social. Su tríptico *Latina Postcolonial Photobureau (Califas) (Fotogalería de latinas postcoloniales. Califas)* presenta imágenes de mujeres que encarnan una nueva generación de escritoras, críticas y activistas políticas latinas, cuya obra ha influido al artista. Mientras que una fotogalería ofrece generalmente un espacio para guardar imágenes históricas, para Rascón esta pieza se convierte en un proceso de recuperación, que documenta de manera "oficial" las contribuciones no reconocidas de las latinas a la historia social de Estados Unidos. El artista utiliza la palabra "Califas", un término mexicano-americano para designar a California, para denotar la herencia del arte chicano en ese estado. La defensa de la cultura chicana por parte de Rascón también se ve en su presentación multimedia *Olmec Lightpiece for XX Century Fin de Siècle (Pieza de luz olmeca para finales del siglo XX)*. La obra presenta imágenes relacionadas a la cultura olmeca, con la que Rascón cuenta la historia de la primera civilización que estableció una tradición artística sofisticada en el hemisferio occidental, y que es una parte fundamental para la construcción de la historia cultural de los Chicanos.

**Olmec Lightpiece for XX Century Fin de Siècle,
1997**

160 35mm Ektacolor slides transferred to DVD, projected
onto painted oval floor
overall dimensions variable
Museum purchase with proceeds from Museum of
Contemporary Art San Diego, 2004 Benefit Art Auction
2004.54

**Olmec Lightpiece for XX Century Fin de Siècle
(Pieza de luz olmeca para finales del
siglo XX), 1997**

160 diapositivas Ektacolor de 35mm transferidas a DVD y
proyectadas sobre un suelo oval pintado
dimensión total variable
adquisición del Museo con fondos provenientes de la
subasta Museum of Contemporary Art San Diego 2004
Benefit Art Auction
2004.54

RUANOVA DANIEL

Mexican, born 1976
Mexicano, nacido en 1976

NOW PL@YIN, 2004

acrylic on canvas
36 × 168 in. (91.4 × 426.7 cm)
Museum purchase with proceeds from Museum
of Contemporary Art San Diego Art Auction 2004
2005.25.1–2

NOW PL@YIN (Ahora en juego), 2004

acrílico sobre tela
36 × 168 pulgadas (91.4 × 426.7 cm)
Adquisición del Museo con fondos de la subasta Museum
of Contemporary Art San Diego Art Auction 2004
2005.25.1–2

Daniel Ruanova, a self-taught artist, embraces Tijuana's eclectic mix of ideas, cultures, and tastes, creating a multifaceted amalgam of popular imagery and artistic practice. Often drawing upon the war themes and animation style of video games, Ruanova's works comment on the growing insensibility generated by the overexposure to violence and guns in virtual games and other mass entertainment media. He uses fluorescent and primary colors, graphic simplicity, and repetition of imagery to create visually powerful, abstract compositions that suggest a global fascination with war games and destruction. His intensely layered abstract compositions are built from hypergraphic images of targets, explosions, gunshot holes, and camouflage, and they present a political commentary that is informed by the direct experience of living at the border with the United States.

Daniel Ruanova, artista autodidacta, adopta en su obra la mezcla ecléctica de ideas, culturas y gustos de Tijuana, creando una amalgama polifacética de imaginería popular y prácticas artísticas. Nutriéndose a menudo de las imágenes bélicas y el estilo de animación de los videojuegos, las obras de Ruanova comentan sobre la creciente insensibilidad que genera la exposición a la violencia y las armas en los juegos virtuales y otros medios masivos de entretenimiento. A través del uso de colores fluorescentes y primarios, la simplicidad gráfica y la repetición de imágenes, el artista crea enérgicas composiciones visuales abstractas que sugieren la fascinación global con los juegos de guerra y destrucción, llevando al espectador a reflexionar sobre un tema que se ha convertido en parte de la psique de toda una generación. Ruanova construye composiciones intensas a partir de imágenes hipergráficas de blancos de tiro, explosiones, agujeros de bala y camuflaje, que ofrecen una forma de comentario político que se nutre directamente de su experiencia al vivir en la frontera con Estados Unidos.

SOTO JESÚS RAFAEL

Venezuelan, 1923–2005
Venezolano, 1923–2005

Paralelas vibrantes (Vibrating Parallels), 1964

painted wood, metal rod construction
23 × 63 × 6¼ in. (58.4 × 160 × 15.9 cm)
Gift of Mr. and Mrs. Martin L. Gleich
1966.133

Paralelas vibrantes, 1964

construcción con madera pintada y varas de metal
23 × 63 × 6¼ pulgadas (58.4 × 160 × 15.9 cm)
Obsequio de Mr. y Mrs. Martin L. Gleich
1966.133

Moving from Venezuela to Paris in the early 1950s, Jesús Rafael Soto was one of the pioneers of kinetic art, becoming internationally recognized for his reductive paintings and constructions that employed optical effects. *Paralelas vibrantes (Vibrating Parallels)* is typical of his experimentation with patterning and movement to create an experience of visual vibration for the viewer. Painted metal rods dangle on threads several inches from the surface of a field of closely spaced parallel lines, creating oscillating effects and moiré patterns as the viewer walks past the work. The surface of the painting appears to be in motion and to pulsate with energy, allowing Soto to achieve a space seemingly in constant flux.

Jesús Rafael Soto se mudó de Venezuela a París en la década de 1950 y se convirtió en uno de los pioneros del arte cinético, adquiriendo fama internacional por sus pinturas reductivas y construcciones en las que utilizaba efectos ópticos. *Paralelas vibrantes* es una obra típica de su experimentación con el movimiento para producir en el espectador una sensación de vibración visual. Varias varas de metal pintadas cuelgan de hilos a algunos centímetros de la superficie de un campo de líneas paralelas muy cercanas, creando efectos de oscilación y de formación de ondas cuando el observador pasa frente a la obra. La superficie del cuadro parece estar en movimiento y vibrar con energía, lo que permite a Soto lograr un espacio en constante flujo.

EXHIBITION HISTORY

SELECTED LATIN AMERICAN AND LATINO EXHIBITIONS AND INITIATIVES AT MCASD

This selected chronology of exhibitions organized by the Museum of Contemporary Art San Diego includes projects by artists who, while not Latin American or Latino, are dealing with border issues in their work.

Esta cronología selecta de exposiciones organizadas por MCASD incluye proyectos de artistas que, aunque no son latinoamericanos o latinos, abordan en su obra temas de la frontera.

1944
Art in the Western Hemisphere
MCASD—La Jolla: April 1944

1964
Prints by Marta Palau
MCASD—La Jolla: February 26–
March 29, 1964

1966
Francisco Icaza
MCASD—La Jolla: November 2–
November 30, 1966

1977
Sculpture by Zuñiga
MCASD—La Jolla: October 1977

1983
Carlos Almaraz
MCASD—La Jolla: October 15–
November 27, 1983

1986
Francesc Torres:
The Dictatorship of Swiftness
MCASD—La Jolla: May 31–August 3, 1986

1987
911: A House Gone Wrong—
Border Art Workshop/Taller de
Arte Fronterizo
MCASD—Downtown: April 3–June 28, 1987

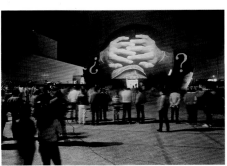

1988
Krzysztof Wodiczko
MCASD—La Jolla: January 28–March 13, 1988 (projection on exterior of the Museum of Man and Centro Cultural Tijuana)

Meyer Vaisman
MCASD—La Jolla: May 27–July 17, 1988

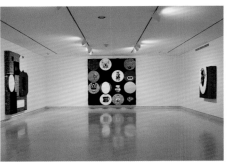

SELECCIÓN DE EXPOSICIONES E INICIATIVAS DE ARTE LATINOAMERICANO Y LATINO EN MCASD

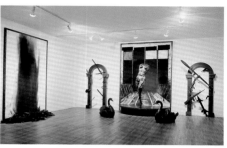

Tijuana Downtown
MCASD—Downtown: October 21, 1988–
January 8, 1989

1989
James Drake
MCASD—Downtown: January 20–April 9,
1989

*Emilio Ambasz: Architecture,
Exhibition, Industrial, and Graphic
Design*
MCASD—La Jolla: June 10–August 6, 1989

1990
*Alfredo Jaar (Dos Ciudades/Two
Cities Project)*
MCASD—La Jolla: January 13–April 1, 1990

*John Knight: Bienvenido (Dos
Ciudades/Two Cities Project)*
MCASD—La Jolla: October 27, 1990–
January 2, 1991

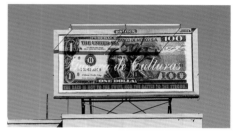

1991
*Billboard Project: Daniel J. Martinez
(Dos Ciudades/Two Cities Project)*
MCASD—Billboards around the city of
San Diego: February 1991

*Celia Alvarez Muñoz: El Limite
(Dos Ciudades/Two Cities Project)*
MCASD—La Jolla: February 16–June 2, 1991

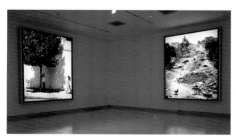

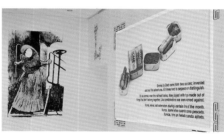

*Billboard Project: Alexis Smith
and Gerardo Navarro
(Dos Ciudades/Two Cities Project)*
MCASD—Billboards around the city of
San Diego: April 15–May 15 and June 5–
July 5, 1991

*Jeff Wall
(Dos Ciudades/Two Cities Project)*
MCASD—La Jolla: November 16, 1991–
January 19, 1992

1992
Antony Gormley: Field
MCASD—La Jolla: October 3–December 9, 1992

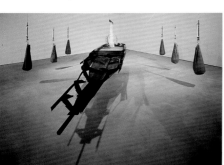

1993
La Frontera / The Border: Art about the Mexico–United States Border Experience
MCASD—Downtown: March 5–May 22, 1993

1994
inSITE94: Carlos Aguirre, Anya Gallaccio, Silvia Gruner, Yukinori Yanagi
MCASD—Downtown: September 23–November 27, 1994

1995
José Bedia: De Donde Vengo
MCASD—Downtown: February 18–May 14, 1995

Sleeper: Katharina Fritsch, Robert Gober, Guillermo Kuitca, Doris Salcedo
MCASD—Downtown: May 20–August 6, 1995

1997
Armando Rascón: Postcolonial Califas
MCASD—Downtown: April 6–July 6, 1997

Workers, An Archaeology of the Industrial Age: Photographs by Sebastião Salgado
MCASD—La Jolla: May 18–August 31, 1997

Regina Silveira: Gone Wild
MCASD—La Jolla: September 12–January 19, 1997

Geoffrey James: Running Fence
MCASD—Downtown: September 20, 1997–January 4, 1998

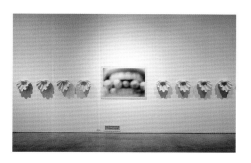

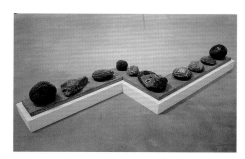

1998
Silvia Gruner
MCASD—Downtown: April 19–July 19, 1998

Raúl Guerrero: Problemas y secretos maravillosos de las Indias/Problems and Marvelous Secrets of the Indies
MCASD—Downtown: July 26–October 28, 1998

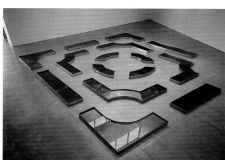

1999
Pan-American Project—Marcos Ramírez ERRE: Amor Como Primer Idioma (Love as First Language)
MCASD—Downtown: February 13–April 25, 1999

Pan-American Project: Valeska Soares: Vanishing Point
MCASD—Downtown: July 25–October 17, 1999

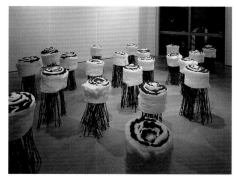

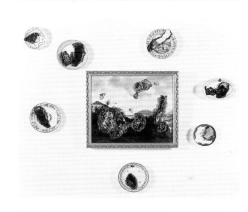

2000
Frida Kahlo, Diego Rivera, and Twentieth-Century Mexican Art: The Jacques and Natasha Gelman Collection
MCASD—La Jolla: May 7–September 2, 2000

Ojos Diversos/With Different Eyes: Pan-American Holdings from the Permanent Collection
MCASD—Downtown: August 25–November 26, 2000

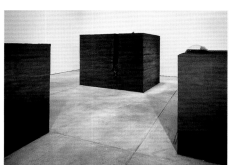

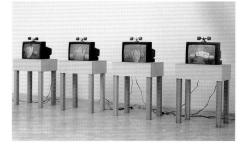

Ultrabaroque: Nuño Ramos: Black and Blue
MCASD—Downtown: September 1–December 3, 2000

Ultrabaroque: Aspects of Post–Latin American Art
MCASD—La Jolla: September 23, 2000–January 7, 2001

2001
*Torolab: Laboratorio of the Future
in the Present*
MCASD—Downtown: July 1–
September 25, 2001

2002
Cerca Series: Tania Candiani
MCASD—Downtown: August 1–
September 24, 2002

2003
Cerca Series: Yvonne Venegas
MCASD—Downtown: May 4–July 6, 2003

*Self-Help Graphics: Building
Community through Art*
MCASD—La Jolla: September 14, 2003–
January 6, 2004

Alex Webb: Crossings
MCASD—Downtown: September 21–
December 7, 2003

2004
*Baja to Vancouver: The West Coast
and Contemporary Art*
MCASD—La Jolla: January 23–May 16, 2004

Cerca Series: Gustavo Artigas
MCASD—Downtown: April 9–June 6, 2004

*Chicano Visions: American Painters
on the Verge*
MCASD—La Jolla: May 30–September 12,
2004

*Self-Help Graphics: The Printed
Image*
MCASD—La Jolla: May 30–September 12,
2004

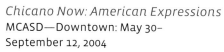

Chicano Now: American Expressions
MCASD—Downtown: May 30–
September 12, 2004

Cerca Series: Julio Morales
MCASD—Downtown: October 7–
November 4, 2004

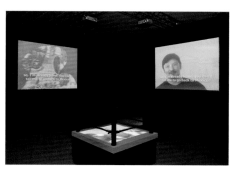

Cerca Series: Melanie Smith
MCASD—Downtown: November 21, 2004–
January 9, 2005

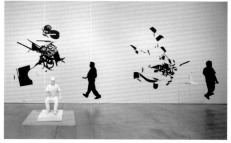

2005
Cerca Series: Jaime Ruiz Otis
MCASD—Downtown: May 5–June 26, 2005

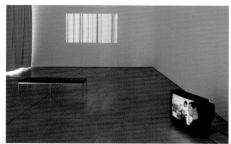

2006
*Strange New World: Art and Design
from Tijuana*
MCASD—La Jolla: April 30–September 3,
2006
MCASD—Downtown: May 14–
September 17, 2006

*TRANSactions: Contemporary Latin
American and Latino Art*
MCASD—La Jolla: September 17, 2006–
May 13, 2007

EXHIBITION CHECKLIST

Francis Alÿs with Emilio Rivera and Juan García
No Title (Ningún título), 1995
oil and encaustic on canvas, enamel on sheet metal/óleo y encáustica sobre tela, esmalte sobre hoja de metal
3 panels: 6¼ × 8¼ in. (15.9 × 21 cm); 29⅜ × 36⅛ in. (74.6 × 91.8 cm); 36 × 47⅜ in. (91.4 × 120.3 cm); overall dimensions variable/dimensión total variable
Museum purchase, Contemporary Collectors Fund
1997.15.1–3; pp. 32, 33

Gustavo Artigas
The Rules of the Game (Las reglas del juego), 2000
DVD, edition 2 of 3
11:15 min.
Museum purchase with proceeds from Museum of Contemporary Art San Diego Art Auction 2002
v2002.3; pp. 34, 35

David Avalos
Hubcap Milagro #6 (Milagro de tapacubos no. 6), 1986
mixed media/técnica mixta
15 in. (10.2 cm) diameter; 4 in. (38.1 cm) depth
Museum purchase with funds from Lannan Foundation
1988.4; pp. 36, 37

José Bedia
¡Vamos saliendo ya! (Let's Leave Now!), 1994
acrylic on canvas, framed newsprint, animal horn, chain/acrílico sobre tela, papel de periódico enmarcado, cuerno de animal, cadena
painting: 84 × 167½ in. (213.4 × 425.5 cm); framed article: 15¾ × 12¾ in. (40 × 32.4 cm); horn: 8 × 13 × 7 in. (20.3 × 33 × 17.8 cm); overall dimensions variable/dimensión total variable
Museum purchase, Contemporary Collectors Fund
1996.5.1–4; pp. 38, 39

Álvaro Blancarte
Autorretrato (from the series *El paseo del Caimán*) (*Self-portrait*, from the series *The Alligator's Walk*), 1999
acrylic colors, texture on fabric/colores de acrílico, textura sobre tela
39⅜ × 23⅝ × 1¾ in. (100 × 60 × 4.4 cm)
Museum purchase with funds from Museum of Contemporary Art San Diego 2004 Benefit Art Auction
2004.20; pp. 40, 41
Traveling Exhibition Only

Tania Candiani
Avidez (Greedy), 2002
acrylic, graphite, fabric sewn with cotton thread/acrílico, grafito, tela cosida con hilo de algodón
74¾ × 94½ × 2 in. (189.9 × 240 × 5.1 cm)
Museum purchase, Elizabeth W. Russell Foundation Fund
2002.37; pp. 42, 43

María Fernanda Cardoso
Cemetery—Vertical Garden (Cementerio—Jardin Vertical), 1992–99
artificial flowers and pencil on wall/flores artificiales y lápiz sobre pared
variable dimensions/dimensiones variables
Museum purchase with funds from Charles C. and Sue K. Edwards
2000.9; pp. 44, 45

Los Carpinteros
Alexandre Jesús Arrechea Zambrano
Marco Antonio Castillo Valdez
Dagoberto Rodríguez Sánchez
Untitled (Spiral Shaped Oven) (Sin título. Horno con forma de espiral), 2001
watercolor on paper/acuarela sobre papel
29½ × 41½ in. (74.9 × 105.4 cm)
Museum purchase with funds from the Bloom Family Foundation
2001.27; pp. 46, 47

Enrique Chagoya
Adventures of the Matrixial Cannibals (Las aventuras de los caníbales matrixales), 2002
acrylic and water-based oil on amate paper/acrílico y acuarela al óleo sobre papel de amate
12½ × 118 × 4 in. (31.8 × 299.7 cm)
framed/enmarcado
Museum purchase, International and Contemporary Collectors Funds
2003.10; pp. 48, 49

Sandra Cinto
Untitled (Sin título), 1998
photograph/fotografía, edition 5 of 5
28¾ × 51 in. (73 × 129.5 cm)
framed/enmarcada
Museum purchase, Contemporary Collectors Fund
1999.18; pp. 50, 51

Rochelle Costi
Quartos—São Paulo (Rooms—São Paulo) (Cuartos—São Paulo), 1998
chromogenic print/impresión cromógena, edition 1 of 3
72 × 90½ in. (182.9 × 229.9 cm)
Museum purchase with funds from the Betlach Family Foundation
2000.6; p. 53

Quartos—São Paulo (Rooms—São Paulo) (Cuartos—São Paulo), 1998
chromogenic print/impresión cromógena, edition 2 of 3
72 × 90½ in. (182.9 × 229.9 cm)
Museum purchase with funds from the Betlach Family Foundation
2000.7; p. 52

Quartos—São Paulo (Rooms—São Paulo) (Cuartos—São Paulo), 1998
chromogenic print/impresión cromógena, edition 3 of 3
72 × 90½ in. (182.9 × 229.9 cm)
Museum purchase with funds from the Betlach Family Foundation
2000.8

Hugo Crosthwaite
Línea—Escaparates de Tijuana 1–4
(Line—Tijuana Cityscapes 1–4), 2003
pencil and charcoal on wood panel / lápiz
y carboncillo sobre panel de madera
4 panels: 24 × 48 in. (61 × 121.9 cm) each;
overall dimensions: 24 × 192 in. (61 ×
487.7 cm)
Museum purchase with proceeds from
Museum of Contemporary Art San Diego
Art Auction 2004
2005.24.1–4; pp. 54, 55
Traveling Exhibition Only

Jamex and Einar de la Torre
El Fix (The Fix), 1997
blown glass, mixed media / vidrio soplado,
técnica mixta
30 × 72 × 4 in. (76.2 × 182.9 × 10.2 cm)
Museum purchase with funds from
an anonymous donor
1999.27.a–b; pp. 56, 57
Traveling Exhibition Only

Iran do Espírito Santo
Bulb II (Bombilla II), 2004
stainless steel, Teflon / acero inoxidable,
Teflón
3¾ × 10⅛ × 10⅛ in. (9.5 × 25.7 × 25.7 cm)
Museum purchase, Louise R. and Robert S.
Harper Fund
2005.5a–b; pp. 58, 59

Arturo Duclos
El arte de callar (The Art of Silence), 2000
mixed media on canvas / técnica mixta
sobre tela
58 × 76 in. (147.3 × 193 cm)
Museum purchase with proceeds from
Museum of Contemporary Art San Diego
Art Auction 2002 and gift of the artist
2002.26; pp. 60, 61

Luis Gispert
Wraseling Girls (Chicas luchando), 2002
Fujiflex print / impresión Fujiflex,
edition 2 of 5
80 × 50 in. (203.2 × 127 cm)
Gift of Robert Shapiro
2005.16; pp. 62, 63

Victoria Gitman
On Display (En muestra), 2001
oil on board / óleo sobre tabla
10½ × 9½ × ¾ in. (26.7 × 24.1 × 1.9 cm)
Museum purchase, Elizabeth W. Russell
Foundation Fund
2004.17; pp. 64, 65

Felix Gonzalez-Torres
Untitled (Sin título), 1987
photostat / copia fotostática,
edition 2 of 3
8 × 10 in. (20.3 × 25.4 cm)
Gift of Armando Rascón in honor of María
Herrera Rascón
2004.15; pp. 66, 67

Silvia Gruner
*El nacimiento de Venus (The Birth of
Venus)*, 1995
mixed-media installation / instalación
en técnica mixta
dimensions variable / dimensiones
variables
Museum purchase, with funds from
Dr. Charles C. and Sue K. Edwards and
Elizabeth W. Russell Foundation Fund
1998.30.1–20; pp. 68, 69

Raúl Guerrero
México: Hernán Cortés, 1519–1525, 1995
oil on linen / óleo sobre lino
32 × 52¼ in. (81.3 × 132.7 cm)
Gift of G. B. Odmark, by exchange for
1992.25
1997.23; pp. 70, 71

Perú: Francisco Pizarro, 1524–1533, 1995
oil on linen / óleo sobre lino
34⅛ × 48¼ in. (86.7 × 122.6 cm)
Museum purchase, Elizabeth W. Russell
Foundation Fund
1997.24; p. 71

Salomón Huerta
Untitled Figure (Figura sin título), 2000
oil on canvas on panel / óleo sobre tela
sobre tabla
68 × 48 in. (172.7 × 121.9 cm)
Museum purchase, International and
Contemporary Collectors Funds
2001.9; pp. 72, 73

Alfredo Jaar
*Six Seconds/It Is Difficult (Seis segundos/
Es difícil)*, 2000
suite of 2 lightboxes with 1 color and
1 black-and-white transparency, edition
of 3, artist's proof no. 2 / conjunto de dos
cajas de luz, con una transparencia en
color y otra en blanco y negro, edición
de 3, no. 2 prueba de artista
overall dimensions variable / dimensión
total variable
Museum purchase, International and
Contemporary Collectors Funds
2004.36.a–b; pp. 74, 75

Gabriel Kuri
Untitled (superama) (Sin título. Superama),
2003
handwoven Gobelin / gobelina tejida a
mano
114 × 44½ in. (113 × 287 cm)
Museum purchase with funds from
Museum of Contemporary Art San Diego
2004 Benefit Art Auction
2004.18; pp. 76, 77

Tonico Lemos Auad
Skull (Calavera), 2004
grape stems and gold sparkles / tallos de
uva y purpurina dorada
8½ × 5½ × 7 in. (21.6 × 14 × 17.8 cm)
Gift of J. Todd Figi and Norma "Jake"
Yonchak
2005.9; pp. 78, 79

James Luna
*Half Indian/Half Mexican (Mitad indio/
Mitad mexicano)*, 1991
3 black-and-white photographs /
3 fotografías en blanco y negro
photographer: Richard A. Lou / fotógrafo:
Richard A. Lou
3 prints: 30 × 24 in. (76.2 × 61 cm) each
Gift of the Peter Norton Family
Foundation
1992.6.1–3; pp. 80, 81

Iñigo Manglano-Ovalle
Paternity Test (Museum of Contemporary Art San Diego) (Prueba de paternidad, Museum of Contemporary Art San Diego), 2000
chromogenic prints of DNA analysis / impresiones cromógenas de análisis de ADN
30 prints: 60 × 19½ in. (152.4 × 49.5 cm) each
Museum purchase with partial funds from Cathy and Ron Busick, Diane and Christopher Calkins, Sue K. and Dr. Charles C. Edwards, Dr. Peter C. Farrell and Murray A. Gribin
2000.24; cover, pp. 82, 83

Daniel J. Martinez
Self-portrait #9B (Autorretrato no. 9B) Fifth attempt to clone mental disorder or How one philosophizes with a hammer, After Gustave Moreau, Prometheus, *1868; David Cronenberg,* Videodrome, *1981 (Quinto intento de clonar el desorden mental, o Cómo uno filosofa con un martillo, inspirado por* Prometeo de Gustave Moreau, 1868, Videodrome de David Cronenberg, 1981)*, 2001
digital print / impresión digital
48 × 60 in. (121.9 × 152.4 cm)
Museum purchase
2004.19; pp. 84, 85

Ana Mendieta
Silueta (Silhouette), 1976–2001
9 Cibachrome prints / impresiones
edition 8 of 10
5 prints: 8 × 10 in. (20.3 × 25.4 cm) each
4 prints: 10 × 8 in. (25.4 × 20.3 cm) each
Museum purchase, International and Contemporary Collectors Funds
2002.7.1–9; pp. 86, 87

Untitled (Sin título), 1984
watercolor on paper / acuarela sobre papel
12¾ × 9¼ in. (32.4 × 23.5 cm)
Museum purchase, International and Contemporary Collectors Funds
2002.8; p. 86

Lia Menna Barreto
Bonecas derretidas com flores (Melted Dolls with Flowers) (Muñecas derretidas con flores), 1999
silk and plastic / seda y plástico
118⅛ × 55⅛ in. (300 × 140 cm)
Museum purchase, Contemporary Collectors Fund
1999.17; pp. 88, 89

Julio César Morales
Informal Illustrations #3 (Ilustraciones informales no. 3), 2002
permanent digital pigment on paper with acrylic mount, edition of 5 and 1 artist's proof / pigmento digital permanente sobre papel con montura acrílica, edición de 5 y 1 prueba de artista
24 × 36 in. (61 × 91.4 cm)
Museum purchase, Louise R. and Robert S. Harper Fund
2004.63
Traveling Exhibition Only

Informal Economy Exploded Vendors #1 (Vendedores ambulantes explosionado no. 1), 2002–04
analog and digital media rendered and cut on vinyl material, edition of 5 and 1 artist's proof / medios análogos y digitales calcados y cortados sobre material de vinilo, edición de 5 y 1 prueba de artista
96 × 120 in. (243.8 × 304.8 cm)
Museum purchase, Louise R. and Robert S. Harper Fund
2004.64; p. 91

Informal Illustrations #3 (Ilustraciones informales no. 3), 2002
photo transfer on cotton paper with oil pastels, acrylic mount, edition of 5 and 1 artist's proof / fototransferencia sobre papel de algodón con pasteles al óleo y montura acrílica, edición de 5 y 1 prueba de artista
16 × 20 in. (40.6 × 50.8 cm)
Museum purchase, Louise R. and Robert S. Harper Fund
2004.65
Traveling Exhibition Only

Informal Economy Vendor #8 (Vendedor ambulante no. 8), 2004
clay, wood, paint / arcilla, madera, pintura
12 × 4 × 7 in. (30.5 × 10.2 × 17.8 cm)
Museum purchase, Louise R. and Robert S. Harper Fund
2005.6; p. 90
Traveling Exhibition Only

Vik Muniz
Milan (The Last Supper) (from Pictures of Chocolate) (Milán. La última cena) (de la serie Imágenes de chocolate), 1997
Cibachrome, artist's proof / Cibachrome, prueba de artista
3 parts: 38 × 28 in. (96.5 × 71.1 cm) each
Museum purchase, Contemporary Collectors Fund
1999.21.a–c; pp. 92, 93

Celia Alvarez Muñoz
Lana Sube, 1988
airbrushed acrylic on canvas, 6 metal street signs, hardware / acrílico aplicado con aerosol sobre tela, seis señales de tráfico de metal, ferretería
painting: 71 × 108 in. (180.3 × 274.3 cm); overall dimensions variable / dimensión total variable
Museum purchase with funds from the Elizabeth W. Russell Foundation and gift of the artist
1991.8.1–10; pp. 94, 95

Gabriel Orozco
At the Cotton Factory (En la fábrica de algodón), 1993
Cibachrome print / impresión de Cibachrome
sheet: 12¼ × 18½ in. (31.1 × 47 cm)
Museum purchase with funds from Joyce and Ted Strauss
1996.13; p. 96

Melted Popsicle (Paleta derretida), 1993
sheet: 18¾ × 12½ in. (47.6 × 31.8 cm)
Museum purchase with funds from Joyce and Ted Strauss
1996.14; p. 96

Futon Homeless (Colchón sin hogar), 1992
Cibachrome print / impresión de
Cibachrome
sheet: 12½ × 18¾ in. (31.8 × 47.6 cm)
Museum purchase with funds from
Joyce and Ted Strauss
1996.15; p. 96

River of Trash (Río de basura), 1990
Cibachrome print / impresión de
Cibachrome
sheet: 12½ × 18¾ in. (31.8 × 47.6 cm)
Gift of Marian Goodman Gallery,
New York
1996.19; p. 97

Rubén Ortiz Torres
1492 Indians vs. Dukes, 1993
stitched lettering and airbrushed inks
on baseball caps / letras cosidas y tintas
de aerosol sobre gorras de béisbol
diptych: 7½ × 11 × 5 in. (19.1 × 27.9 ×
12.7 cm) each
Gift of Mr. and Mrs. Scott Youmans
by exchange
2001.7.a–b; p. 98

L.A. Rodney Kings (2nd version), 1993
stitched lettering and design on baseball
cap / letras cosidas y diseño sobre gorra
de béisbol
7½ × 11 × 5 in. (19.1 × 27.9 × 12.7 cm)
Gift of Mr. and Mrs. Scott Youmans
by exchange
2001.8; p. 99

Malcolm Mex Cap (La X en la frente), 1991
ironed lettering on baseball cap / letras
planchadas sobre gorra de béisbol
7½ × 11 × 5 in. (19.1 × 27.9 × 12.7 cm)
Gift of Mr. and Mrs. Scott Youmans
by exchange
2001.6; p. 99

Liliana Porter
To see gold (Ver oro), 2004
wooden cube, gold-plated earring,
painted resin figurine / cubo de madera,
aretes chapados en oro, figurilla de resina
pintada
2½ × 3⅛ × 2½ in. (6.4 × 7.9 × 6.4 cm)
Museum purchase, Louise R. and Robert S.
Harper Fund
2005.7.a–b; pp. 100, 101

Marcos Ramírez ERRE
Toy an Horse, 1998
wood, metal, hardware / madera, metal,
material de ferretería, edition 1 of 10
overall dimensions: 69 × 31 × 14¾ in.
(175.3 × 78.7 × 37.5 cm)
Museum purchase and gift of
Mrs. Bayard M. Bailey, Mrs. McPherson
Holt in memory of her husband,
Catherine Oglesby, Mrs. Irving T. Tyler,
and Mr. and Mrs. Scott Youmans by
exchange
1999.11.a–b; pp. 102, 103

Jaime Ruiz Otis
Tapete Radial (Radial Rug), 2001
rubber / caucho
77 in. (195.6 cm) diameter
Museum purchase
2004.66; pp. 104, 105

Doris Salcedo
Untitled (Sin título), 1995
wood, cement, steel / madera, cemento,
acero
85½ × 45 × 15½ in. (217.2 × 114.3 × 39.4 cm)
Museum purchase, Contemporary
Collectors Fund
1996.6; pp. 106, 107

Valeska Soares
Tonight (Esta noche), 2002
DVD projection / proyección de DVD,
8 min.
edition 2 of 3
Gift of Barbara Bloom
v2003.1; p. 108

Untitled (from *Entanglements*) (*Sin título.
De Enredos*), 1996
cast beeswax and oil perfume / cera de
abeja moldeada y aceite perfumado
2 × 48 × 11 in. (5.1 × 121.9 × 27.9 cm)
Museum purchase, Elizabeth W. Russell
Foundation Fund
1998.40; p. 109

John Valadez
Car Show I (Muestra de carros I), 2000
pastel on paper / pastel sobre papel
35½ × 34½ in. (90.2 × 87.6 cm)
Museum purchase with proceeds from
Museum of Contemporary Art San Diego
Art Auction 2004
2005.26; pp. 110, 111

Adriana Varejão
*Azulejaria "De Tapete" em Carne Viva
(Carpet-Style Tilework in Live Flesh)
(Azulejos estilo tapete en carne viva)*, 1999
oil, foam, wood, aluminum, canvas / óleo,
espuma, madera, aluminio y lienzo
59 × 79 × 9¹³⁄₁₆ in. (149.9 × 200.7 × 24.9 cm)
Museum purchase, Elizabeth W. Russell
Foundation Fund
2000.5; pp. 112, 113

Perry Vasquez
Keep on Crossin' (Sigan cruzando),
2003–05
mixed media / técnica mixta
3 plaster-of-paris figurines / tres figuritas
de yeso: 13¼ × 12 × 11 in. (33.65 × 30.48 ×
27.94 cm) each
3 plaster-of-paris pedestals / tres pedes-
tales de yeso: 30 × 13 × 12½ in. (76.2 ×
33.02 × 31.75 cm) each
3 digital prints on paper / tres impresiones
digitales sobre papel: 24 × 20⅛ in. (60.96 ×
50.8 cm) each
20 silkscreens / 20 serigrafías: 24 × 19 in.
(60.96 × 48.26 cm) each
1 gouache on paper / una aguada sobre
papel: 28½ × 20¾ in. (72.39 × 52.71 cm)
2006.6.1–30; pp. 114, 115

Yvonne Venegas

Bandera y Verónica (Bandera and Veronica), 2002
chromogenic print/impresión cromógena
sheet: 29½ × 37¼ in. (74.9 × 94.6 cm)
Gift of Gough and Irene Thompson
in gratitude to Hugh M. Davies and
Lynda Forsha
2003.21

Encendedor (Lighter), 2001
chromogenic print/impresión cromógena
sheet: 18 × 23¾ in. (45.7 × 60.3 cm)
Museum purchase, Elizabeth W. Russell
Foundation Fund
2003.54

Yordana, 2001
chromogenic print/impresión cromógena
sheet: 30 × 37½ in. (76.2 × 95.3 cm)
Museum purchase, Elizabeth W. Russell
Foundation Fund
2003.55; p. 116

Anette y Lizette (Annette and Lizette), 2001
chromogenic print/impresión cromógena
sheet: 18 × 23¾ in. (45.7 × 60.3 cm)
Museum purchase, Elizabeth W. Russell
Foundation Fund
2003.58; p. 117

INDEX OF ARTISTS